the ART of

Rick and Morty™

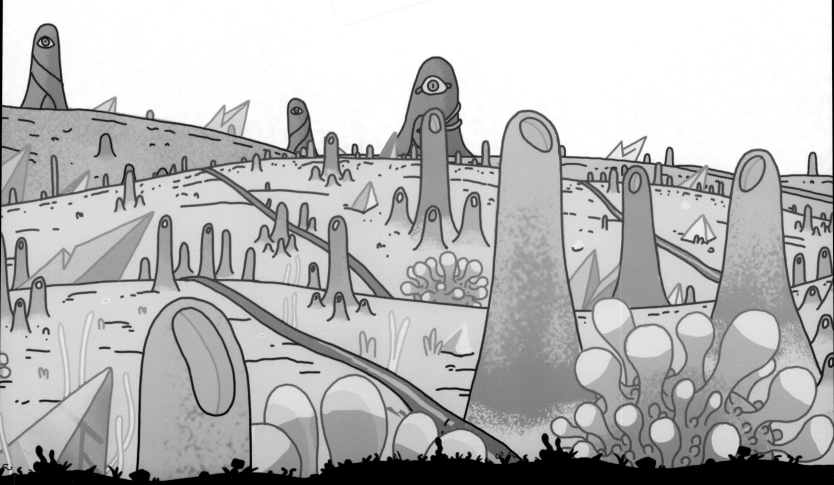

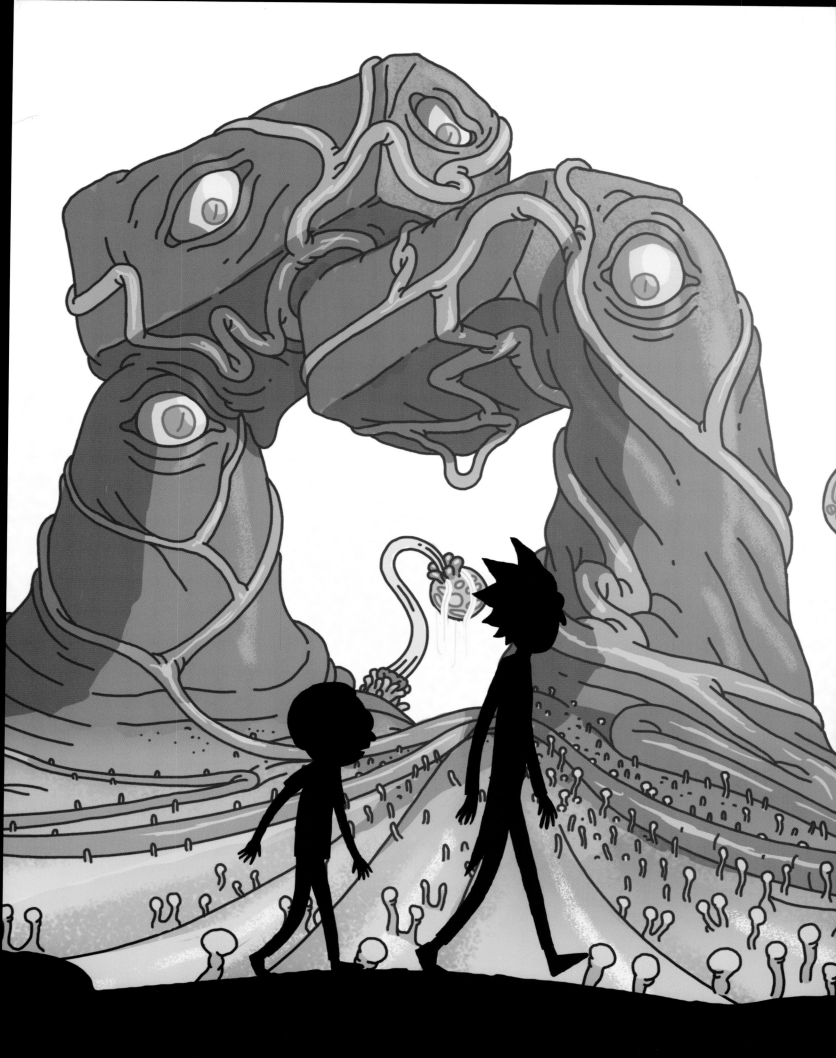

the ART of
Rick and Morty™

리앤 모티 아트북

글
제임스 시칠리아노

서문
저스틴 로일랜드

제작
마이크 리처드슨

편집
이안 터커

편집 보조
록시 포크 & 매건 워커

디자이너
릭 델루코

디지털 아트
멜리사 마틴

감사의 글

다크호스 코믹스의 닉 맥호터와 카툰 네트워크의 마리사 마리오나키스에게 특별히 감사 인사를 전한다. 또, (꺼억) 멜리사 마틴의 뛰어난 작업에도 가… 감사를 전한다. 정말 끝내주게 해냈어! 마… 마치 먼지 구덩이의 허름한 사무실에서 도… 돌아가는 <릭 앤 모티> 디지털 아트 기계 같다! 사무실에서 옛날 <릭 앤 모티> 디지털 (꺼어억) 아트를 작업하는 모습 말이다!

카툰 네트워크 릭 앤 모티 아트북
The Art of 릭 앤 모티

1판 1쇄 펴냄 2023년 7월 31일

글 제임스 시칠리아노 **서문** 저스틴 로일랜드
번역 김숲 **펴낸이** 하진석 **펴낸곳** ART NOUVEAU **주소** 서울시 마포구 독막로3길 51
전화 02-518-3919 **팩스** 0505-318-3919 **이메일** book@charmdol.com
신고번호 제313-2011-157호 **신고일자** 2011년 5월 30일

ISBN 979-11-91212-25-9 03600

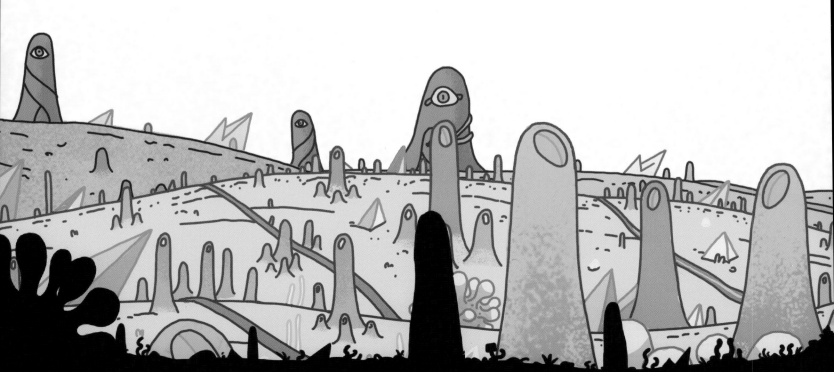

차례

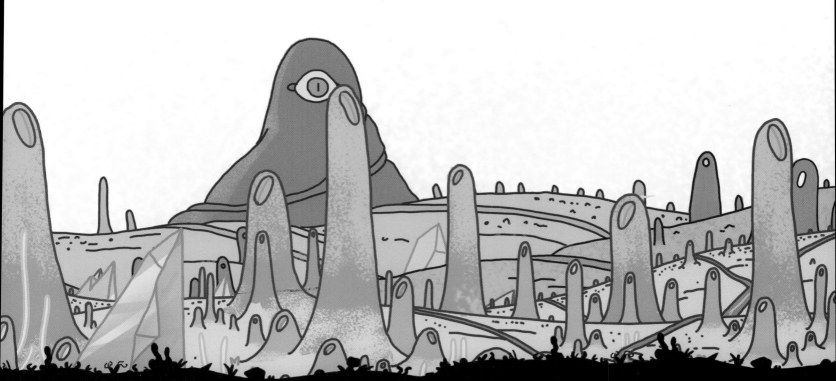

이 서문을 보세요!

— 저스틴 로일랜드

그러니까 여러분은 오늘 아트북을 구매했다. 아니, 어쩌면 아직 구매하지 않은 상태에서 이 책을 보고 있는지도 모른다. 혹은 온라인으로 구매해 막 도착했을지도 모른다. 아니면 친구의 책을 보고 있을 수도 있다. 어쩌면 훔쳤을지도 모른다. 대기실 테이블 위에 이 책이 있어 집어 들었을 수도 있다. 어떤 경우든 간에 한 가지는 분명하다. 바로 여러분이 이 책을 집어 들어 이 부분을 지금 읽고 있다는 사실이다.

지금 여러분이 읽고 있는 부분은 책의 서문이다. 아마 여러분은 이 책을 더 읽지 않을 것이다. 어쩌면 다시는 펼쳐 보지 않을지도 모른다. 그리고 여러분은 여러분의 삶을 계속 이어나갈 것이다. 나이가 들어 사랑하는 연인을 찾았다가 헤어지고 또 다른 사람을 찾고 있을 수 있다. 어쩌면 아이가 생길 수도 있고, 그렇지 않을 수도 있다. 결국 여러분의 몸은 세월을 받아들일 수밖에 없을 것이다. 남은 시간을 고통과 수많은 약물에 둘러싸여서 보낼 것이다. 여러분이 사랑했던 사람들이 당신을 위해 그 자리에 있을 수도, 없을 수도 있다. 어쩌면 홀로 남을 수도 있다. 여러분이 알고 지냈던 사람들보다 훨씬 오래 살 수도 있다. 이 모든 과정을 잘 해냈다면 축하한다. 아마 여러분이 가장 오래 살아남았을 것이다. 하지만 얼마 지나지 않아 여러분의 신체는 기능을 완전히 멈추고 세상을 떠날 것이다. 물론 먼 미래에 벌어질 일이다.

지금 이 순간 여러분은 이 책을 손에 들고 어딘가를 돌아다니며 내가 쓴 이 엄청난 서문을 읽고 있다. 세상에 이런 서문이라니. 서문을 위한 상이 있다면 아마 '말 많은 서문' 상을 받을 것이다. 그게 가장 일반적이지 않을까? 그냥 받아들이고 끝에 '상'만 붙이면 되는 걸까? 예를 들어 살인자를 위한 상은 '살인자 상'이 될 것이다.

어쨌든 이제는 이 책의 내용을 약간 언급해야 할 것 같다. 그러니까 여러분은 《릭 앤 모티》 아트북을 씻지 않아 균이 가득한 손으로 들고 있다. 시즌 3 서브 작가는 엄청난 양의 그림과 많은 부분을 꼼꼼히 살피기 위해 다크호스 코믹스와 함께 뼈 빠지게 일했다. 우리는 여기에 정말로 많은 시간과 노력을 쏟아부었다. 만약 아직도 서문을 읽고 있다면 곧 이 서문을 다 읽고 우리가 시즌 1, 2 동안 구축했던 놀라운 예술을 모두 볼 수 있을 것이다. 이 책에는 엄청난 작업물로 가득하다. 정말로! 우리 제작진의

뛰어난 능력이 없었다면 이렇게 기가 막힌 애니메이션이 나올 수 없었을 것이다.

최악인 부분을 물어볼지도 모른다. 그건 바로 이 서문이다. 이 책에서 가장 최악인 부분은 바로 이 서문이다. 여러분은 이 책이 '흐물흐물'하고 '흐리멍덩한' 우스갯소리로 가득하다고 생각할 것이다. 어쩌면 내가 초콜릿으로 만들어진 '밀그 초콜릿' 같은 엉뚱한 캐릭터를 만들어냈을 거라고 생각할 수도 있다. 어쩌면 밀그 초콜릿은 유명인들을 인터뷰하는 캐스터일 수도 있다. 아니면 〈밀그 초콜릿과 함께하는 무비 투나잇〉이라는 쇼를 진행할 수도 있다. 잘 모르겠다. 어쨌든 여기에 밀그 초콜릿은 없으니 말이다. 그저 끔찍하게 표류하는 서문만 있을 뿐이다. 하지만 이 시간을 즐겨야 한다. 아마 다시는 들여다보지 않을 테니 말이다. 어쩌면 여러분의 자녀에게 읽어줄 수도 있다. 혹은 여러분은 사실 사람이 아닐지도 모른다. 로봇, 악마, 아니면 외계인, 어쩌면 그 밖의 무언가일 수도 있다. 만약 그렇다면… 세상에. 관종들에게 축하를 보낸다.

이 서문이 나보다 세상에 더 오래 남을 것이기에 마지막으로 덧붙이고 싶은 말이 있다. 만약 여러분이 이 헛소리를 끝까지 읽으려고 애쓴다면 나는 세상을 뜨고 나서도 당신을 찾아갈 거다. 그 누구도 경험해보지 못한 귀신을 기대하시라. 내가 찾아갈 거다. 자, 이제 시작해보자.

감사를 표하며, 나중에 또 이야기하자.

Justin Roiland

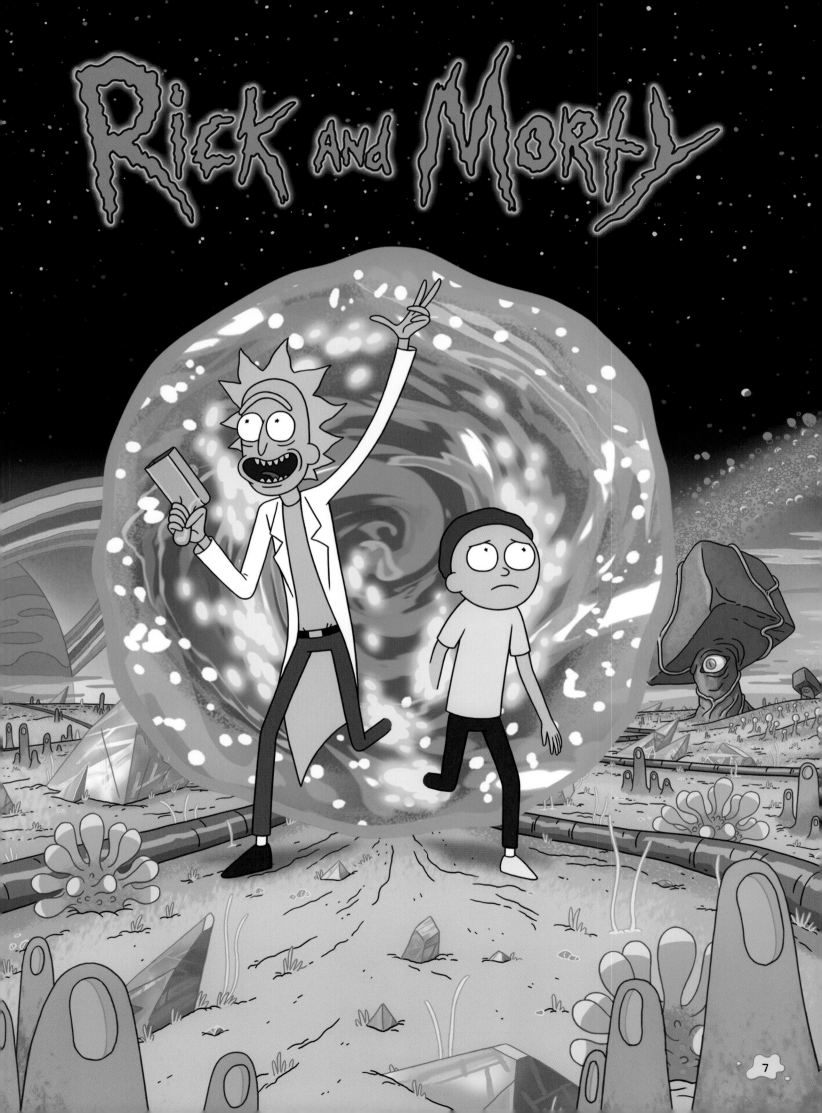

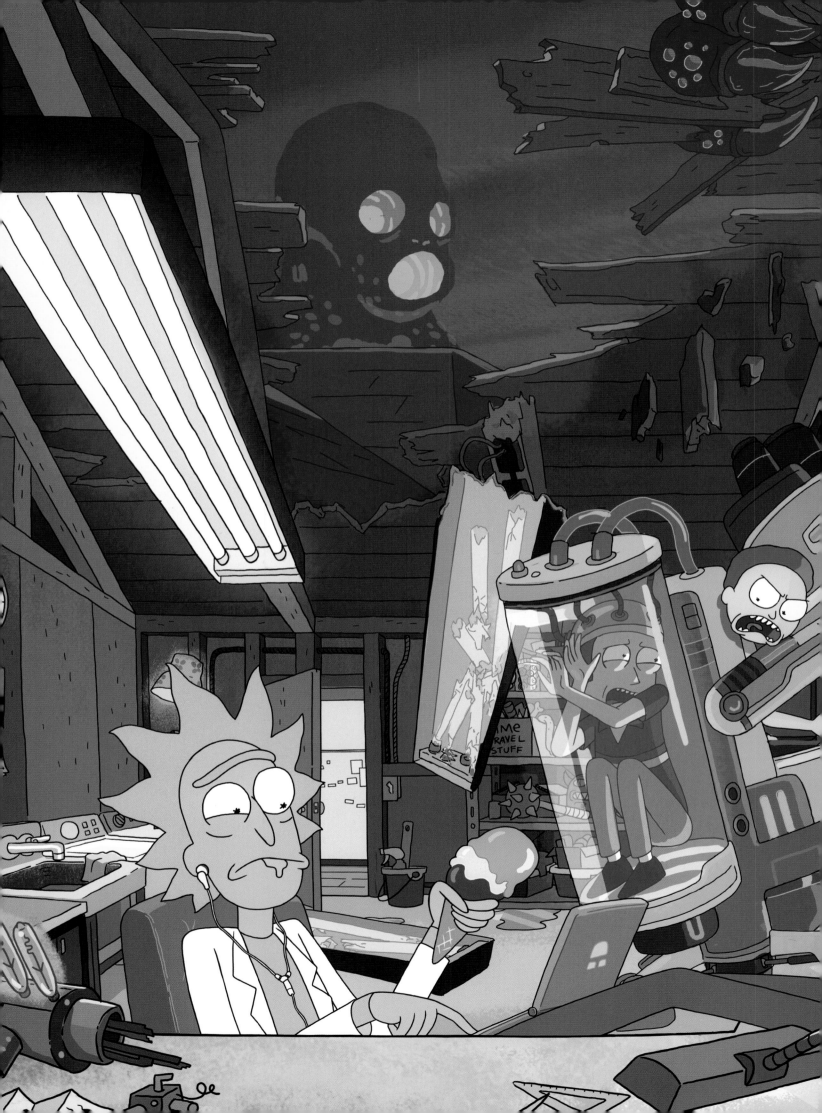

CHAPTER 1

가족과 친구들

릭 Rick

"워버 러버 덥 덥!《릭 앤 모티》아트북이라니! 모티, 나도《릭 앤 모(꺼억)티》아트북을 사야겠다! 이… 이 책만 있으면 장면 뒤에 숨어 있는 지~인~짜 끝내주는 걸 볼 수 있을 거야, 모티. 시즌 1과 2에서 그 누구도 보지 못한 걸 말이지. 모티, 우리가 막을 올리는 거야. 흥분한 사람들의 심장은 터질 듯이 빨리 뛰겠지만, 그건 우리가 알 바 아니지. 사람들도 이 책을 읽어야 해. 모티, 내 말 듣고 있니? 사람들이 우리 아~아~아~트북을 (꺼억) 봐야 한다고!"

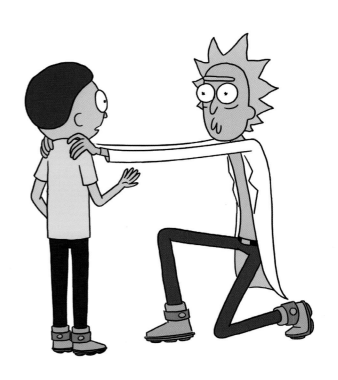

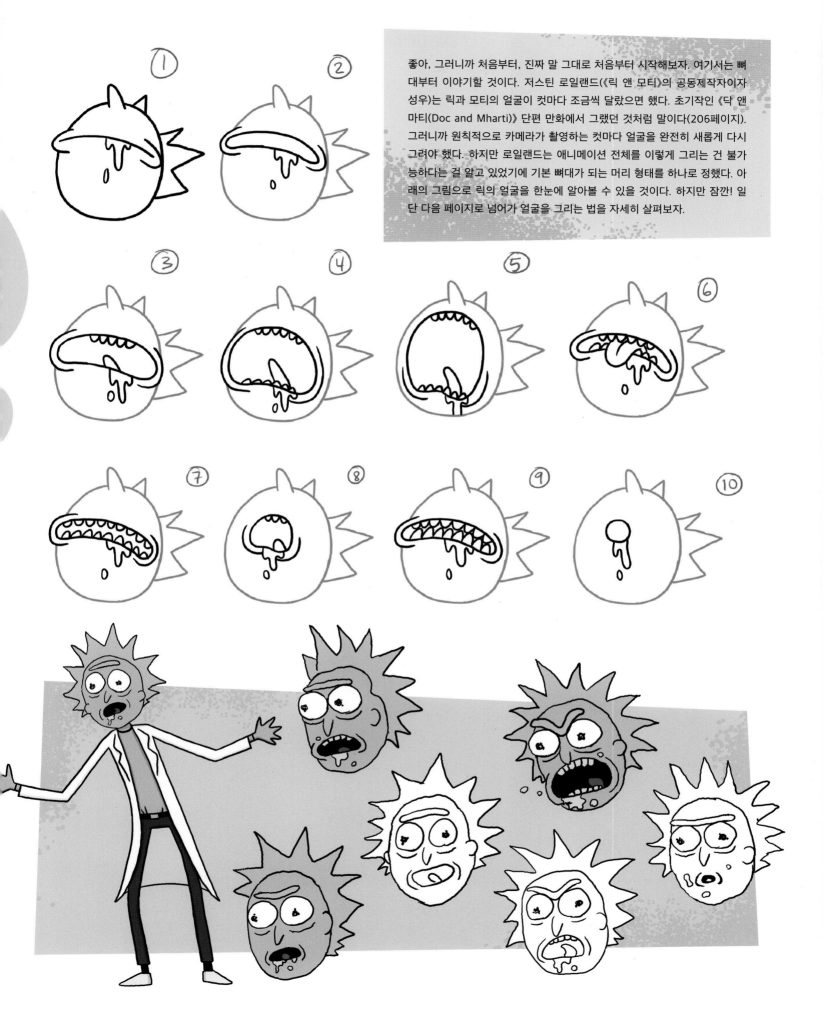

좋아, 그러니까 처음부터, 진짜 말 그대로 처음부터 시작해보자. 여기서는 뼈대부터 이야기할 것이다. 저스틴 로일랜드(《릭 앤 모티》의 공동제작자이자 성우)는 릭과 모티의 얼굴이 컷마다 조금씩 달랐으면 했다. 초기작인 《닥 앤 마티(Doc and Mharti)》 단편 만화에서 그랬던 것처럼 말이다(206페이지). 그러니까 원칙적으로 카메라가 촬영하는 컷마다 얼굴을 완전히 새롭게 다시 그려야 했다. 하지만 로일랜드는 애니메이션 전체를 이렇게 그리는 건 불가능하다는 걸 알고 있었기에 기본 뼈대가 되는 머리 형태를 하나로 정했다. 아래의 그림으로 릭의 얼굴을 한눈에 알아볼 수 있을 것이다. 하지만 잠깐! 일단 다음 페이지로 넘어가 얼굴을 그리는 법을 자세히 살펴보자.

릭 얼굴 그리는 법

안 돼!!

귀가 너무 크고
모양이 이상해.

얼굴이 너무 동그란 데다
한쪽이 찌그러졌어.
한마디로 모양이 이상하단 말이지.

여기 머리가 너무 커.

눈동자가 너무 정상인 같잖아.

코를 그릴 땐 직선으로 그리면 안 돼!

틀림 = \ \ \ \ \ \ \|

돼!

머리의 뾰족한 모양은
12개여야 해.

뒤통수로 갈수록
뾰족 머리는
가늘고 작아져야 해.

얼굴은 계란형으로!

귀는 반원 모양으로 그려야 해!

코 모양을 잘 관찰해 봐.

맞음 ⁚) (() U 정면

Rick and Morty

"알겠니, 모티? 이… 이… 이게 바로 천재의 얼굴을 그릴 때 벌어지는 일이란다. 형식에만 얽매이는 얼간이들은 이해할 수 없어, 모티! 그런 사람들은 손이 너무 나약하거든!" 이제 릭의 얼굴은 완성된 것 같은가? 사실, 문제가 하나 있다. 젠장! 바로, 다르게 생긴 얼굴이 계속 튀어나온다는 것이다. 그래서 로일랜드는 이 한 장짜리 가이드를 디자이너들에게 배포해 릭의 얼굴을 일정하게 만들었다. 한 가지 핵심적 조언을 하자면, 릭의 얼굴은 계란형이어야 하고 모티는 동그래야 한다는 것이다. 이는 버트와 어니(《세서미 스트리트》의 등장인물-옮긴이 주)처럼 TV쇼 듀오를 상징하는 모양이다. 상징적인 모습 말이다!

릭의 트림

제작자들은 《심슨 가족》에 등장하는 바니의 트림을 언급하며 릭에게서는 그런 트림이 연상되지 않기를 바랐다. 릭의 트림은 좀 더 가벼웠으면 했다. 마치 조절할 (꺼억) 수 있다는 듯이 말이다. 아래에 있는 그림 중 몇 개는 '하면 안 되는 행동'이다.

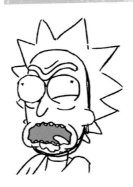
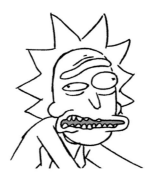
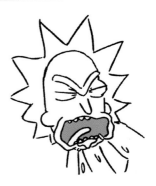

릭의 일자 눈썹

알다시피 사람들은 일자 눈썹을 싫어한다. 눈 바로 위에서 중심을 잡고 있는 눈썹이 얼마나 아름다운지도 모르면서! 이는 처음부터 꾸준히 등장하던 문제였다. 그래서 우리는 담당자들을 위해 가이드라인을 만들었다. 이건 아주 고전적인 O, X 가이드다.

눈썹 두 개를 따로 그린 후

연결하면 된다.

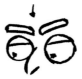
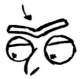

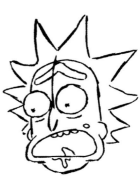

좋아! 아니야. 좋아! 아니야.

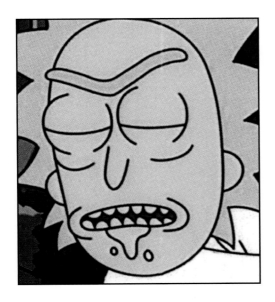

릭의 눈 깜빡임

릭이 눈을 깜빡이면 또 다른 문제가 생긴다. 세상에, 디자이너들이란 대체! 눈을 깜빡이는 모습이 네 가지나 있다. 그래서 우리가 어떻게 했을까? 시리즈를 시작할 때마다 한 가지를 정한 후 그 모습으로만 그리기로 약속했다.

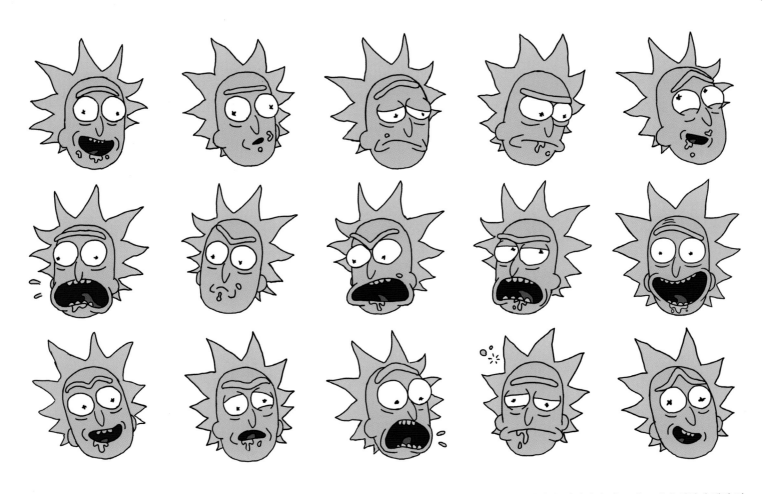

"이… 이거 봐. 이게 아주 일반적인 내 얼굴이지. 잠시 이 모습을 자세히 들여다 봐, 모티. 마음으로 느껴보란 말이야. 알다시피 이… 이… 이제 이렇게 생긴 얼굴은 볼 수 없을 거야, 모티." 위의 그림은 모두 로일랜드의 초기 작품이다. 파일럿 방송으로 이 프로그램을 송출하기도 전의 그림이다. 그리고 오른쪽 페이지의 그림은 스토리보드판에 있는 그림(왼쪽)을 깨끗한 '키 포즈'로 그려냈다는 점에서 꽤 근사하다. 이 그림은 시험방송에서 방영된 두 장면이다. '키 포즈'가 뭔지 궁금하겠지만 좀 더 읽어보면 알게 될지도…?

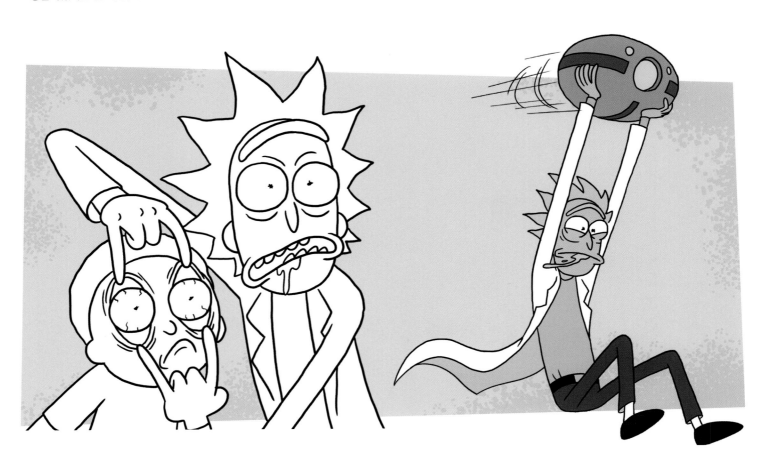

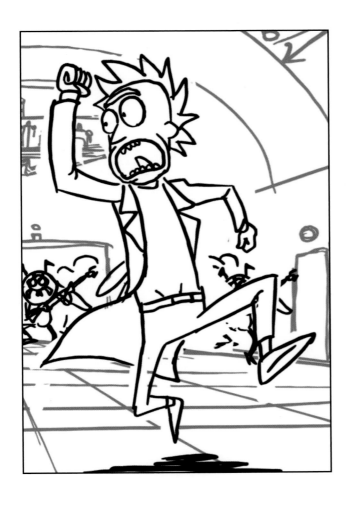

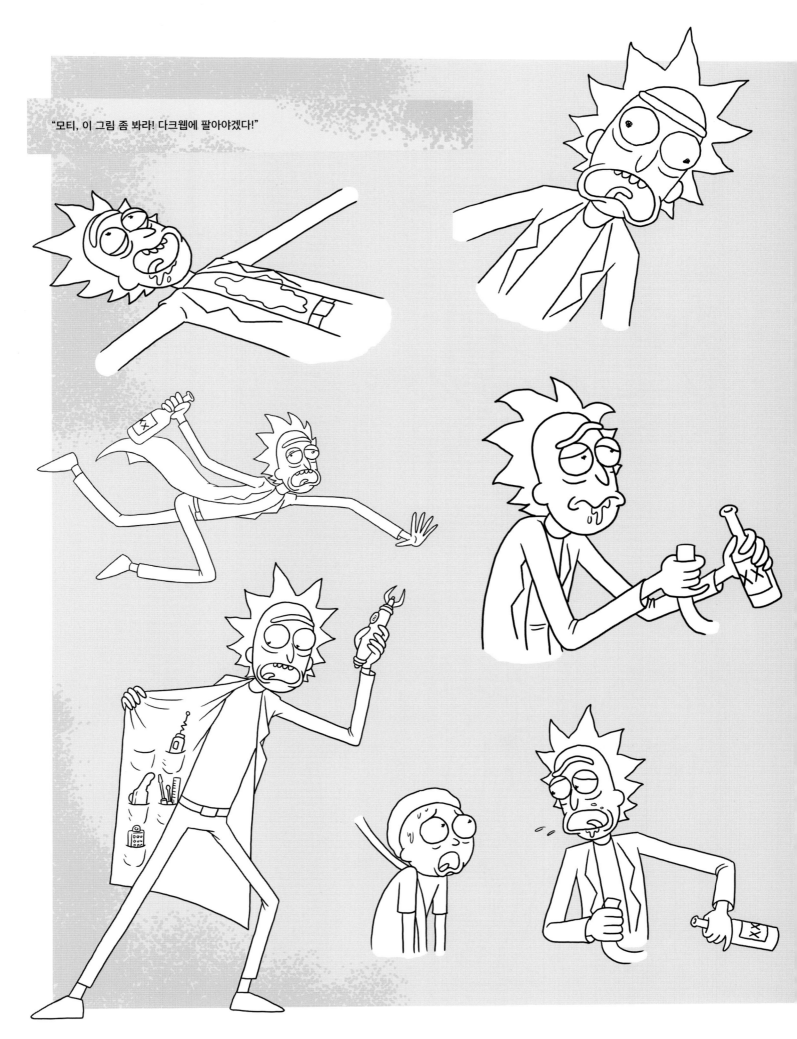

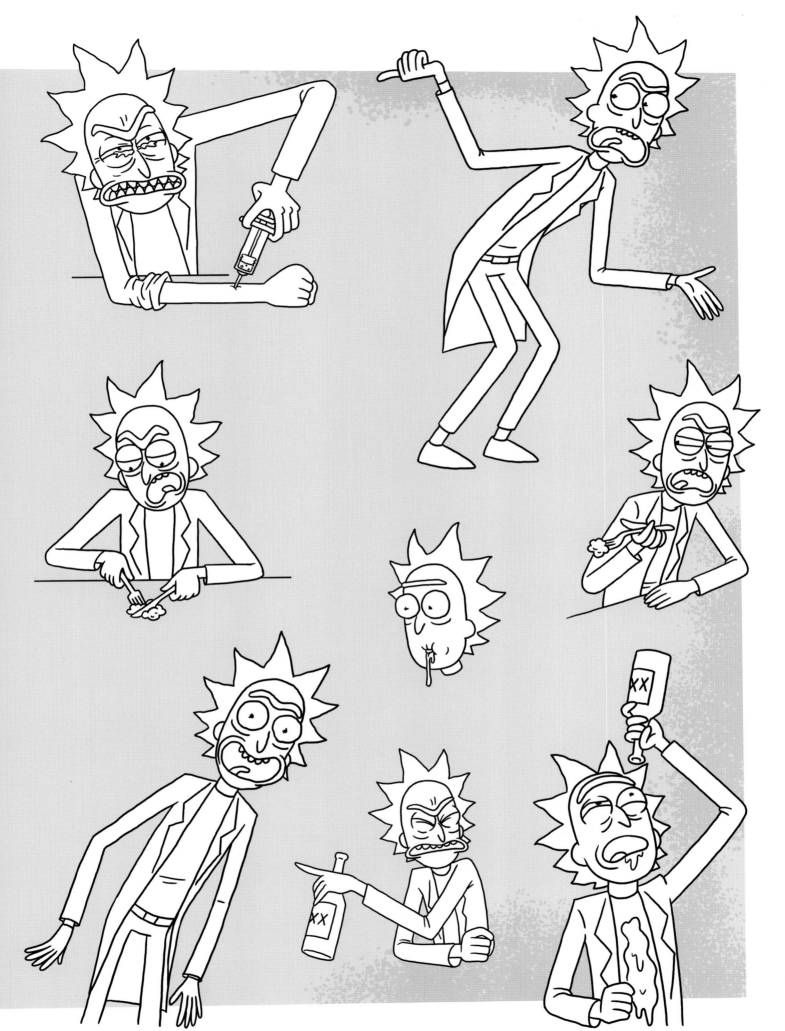

다른 차원의 릭

"우와, 여기 두퍼스 릭이 있네. 두퍼스 릭은 자기 똥을 먹는 거 알지? 야, 이거 끝 내주는데? 다른 릭들에게 알려줘야겠다. 이봐! 다른 차원의 릭들, 이 멍청이 봤 어?"

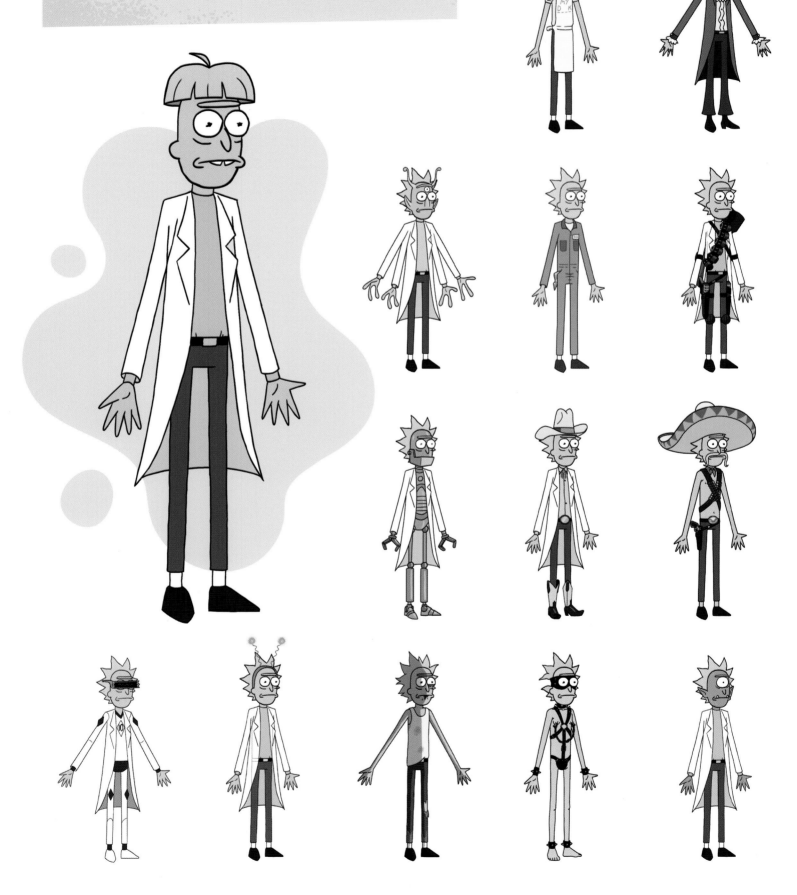

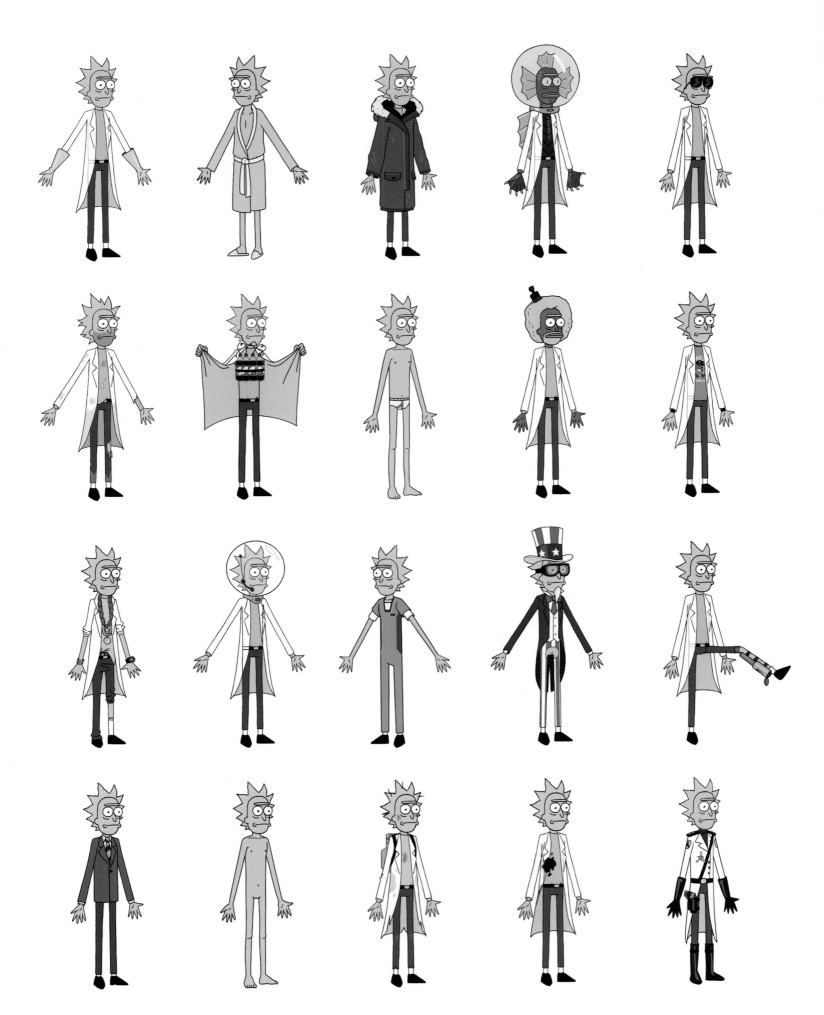

타이니 릭

"타이니 리~이~이~익! 그냥 젊은 시절의 난잡함에 휩쓸려 봐. 그게 뭐 대단한 일이라고!" 타이니 릭을 그릴 때(위) 재미있는 사실은 로일랜드가 담당자들에게 가능한 한 엉망진창으로 그려 달라고 했다는 점이다. 훨씬 엉망진창으로 그려 달라고 주문하며 적어도 세 번은 더 수정했다. 로일랜드는 나중이 되어서야 깨달았지만 최종본의 릭은 로일랜드의 초기작인 《닥 앤 마티》와 비슷해졌다. "워버 러버 덥 덥! 타이니 릭에 대한 놀라운 사실!"

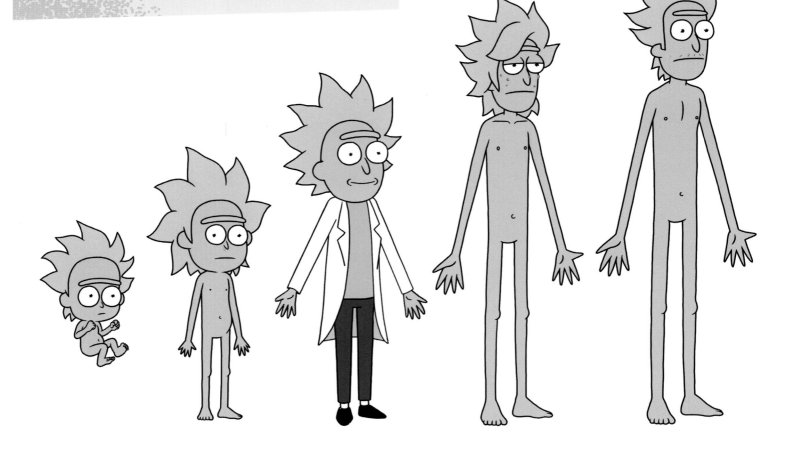

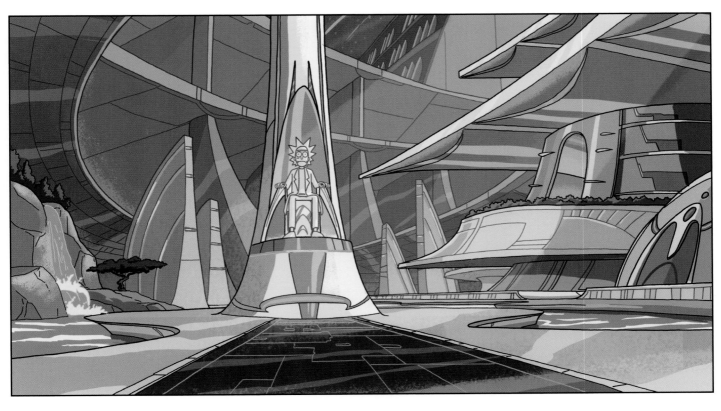

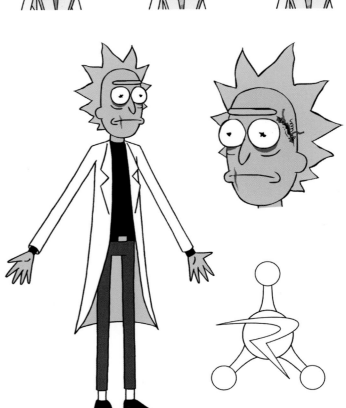

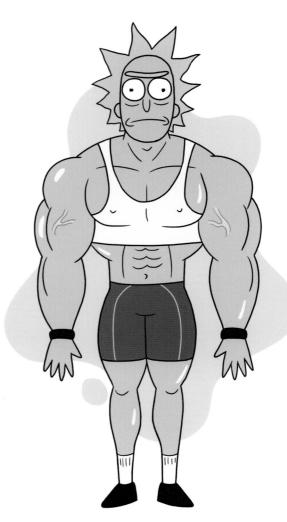

"우리가 해냈어! (꺼억) 우… 우리가 완벽하게 해냈어. 우리가 성공했지! (퉤)" 스테로이드를 투여한 것(위)처럼 변한 릭의 핵심적인 뼈대는 〈이상한 실종〉에서 확인할 수 있다. 그리고 아래에 자그마한 시간여행 초커를 한 모습은 〈시간이 분열되다〉를, 아! 그리고 "나와라, 만능 스키화(가제트 형사의 패러디-옮긴이 주)"는 〈차 배터리〉를 참고하자(에피소드 이름은 넷플릭스를 기준으로 명시). "모티, 내 등에 업혀라!"

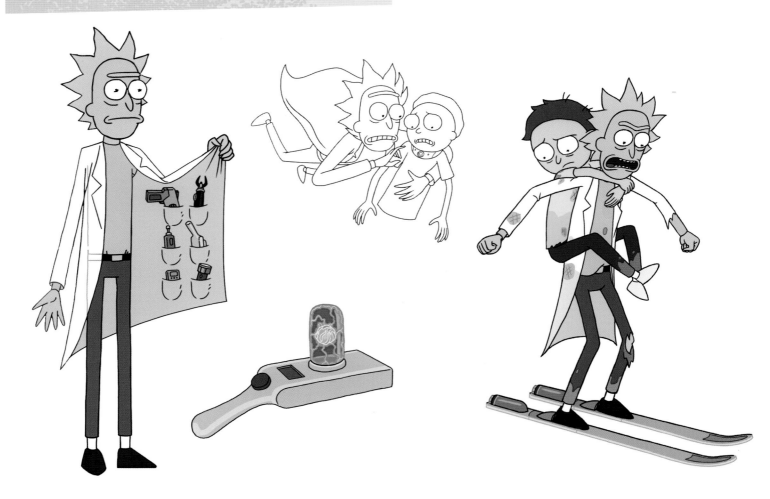

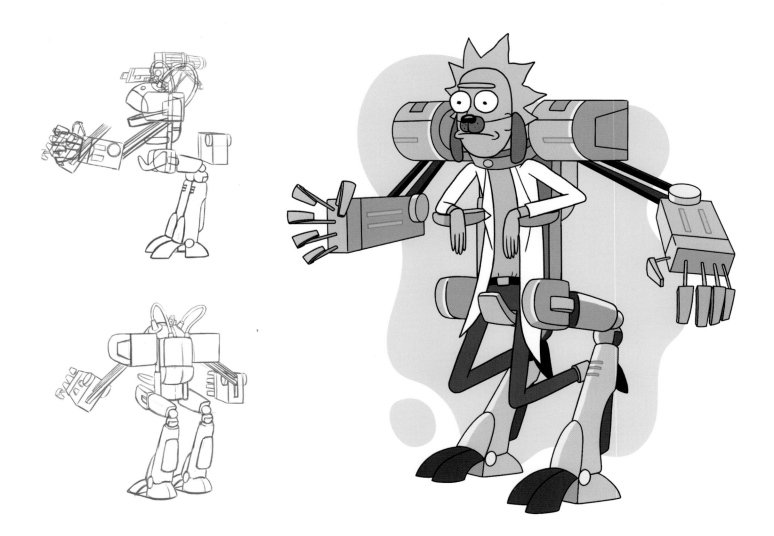

여기에는 꽤 멋진 두 종류의 전투 슈트가 있다. 아래의 그림은 일명 강화복을 입고 '한 바퀴 도는' 릭의 모습이다. 각각 앞, 옆, 그리고 비스듬히 선 자세다. 그리고 위 그림은 〈잔디 깎기 강아지〉에서 강아지와 한 몸이 된 릭의 모습이다. 여러분도 알다시피 스노우볼 황제가 세계를 정복한 후의 세상은 이럴지도 모른다! 놀라운 사실: 〈잔디 깎기 강아지〉는 사실 파일럿 방송 이후 처음 작성된 대본이었다.

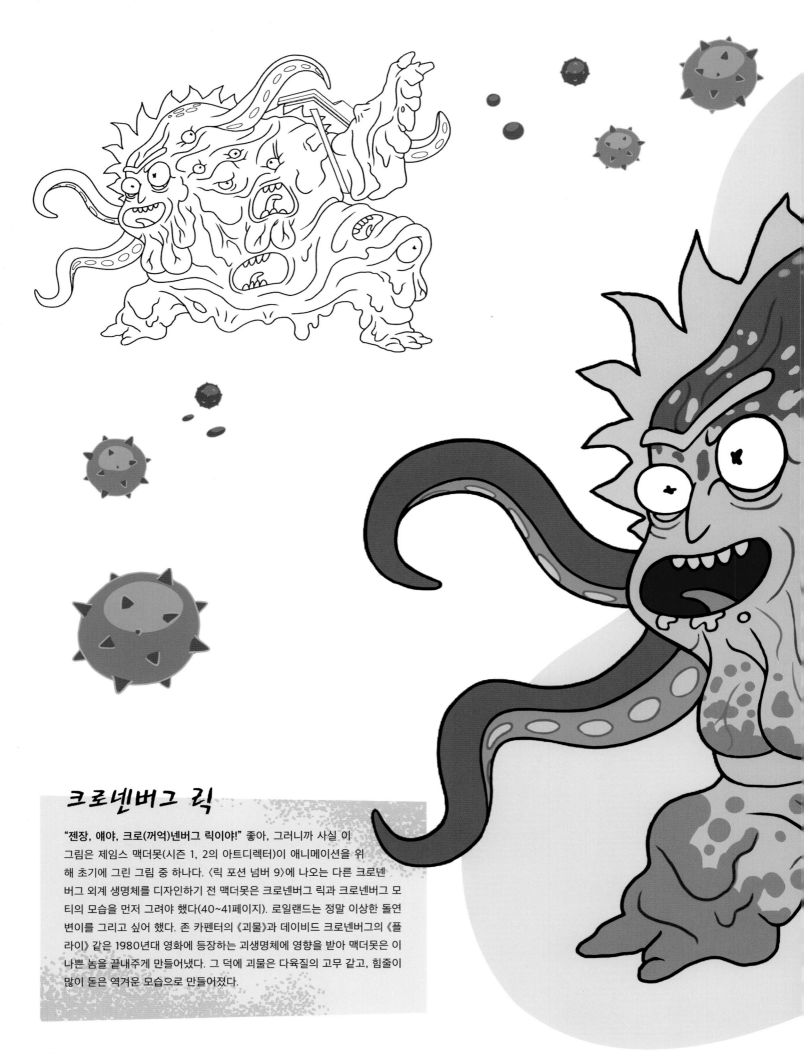

크로넨버그 릭

"젠장, 얘야, 크로(꺼억)넨버그 릭이야!" 좋아, 그러니까 사실 이
그림은 제임스 맥더못(시즌 1, 2의 아트디렉터)이 애니메이션을 위
해 초기에 그린 그림 중 하나다. 〈릭 포션 넘버 9〉에 나오는 다른 크로넨
버그 외계 생명체를 디자인하기 전 맥더못은 크로넨버그 릭과 크로넨버그 모
티의 모습을 먼저 그려야 했다(40~41페이지). 로일랜드는 정말 이상한 돌연
변이를 그리고 싶어 했다. 존 카펜터의 《괴물》과 데이비드 크로넨버그의 《플
라이》 같은 1980년대 영화에 등장하는 괴생명체에 영향을 받아 맥더못은 이
나쁜 놈을 끝내주게 만들어냈다. 그 덕에 괴물은 다육질의 고무 같고, 힘줄이
많이 돋은 역겨운 모습으로 만들어졌다.

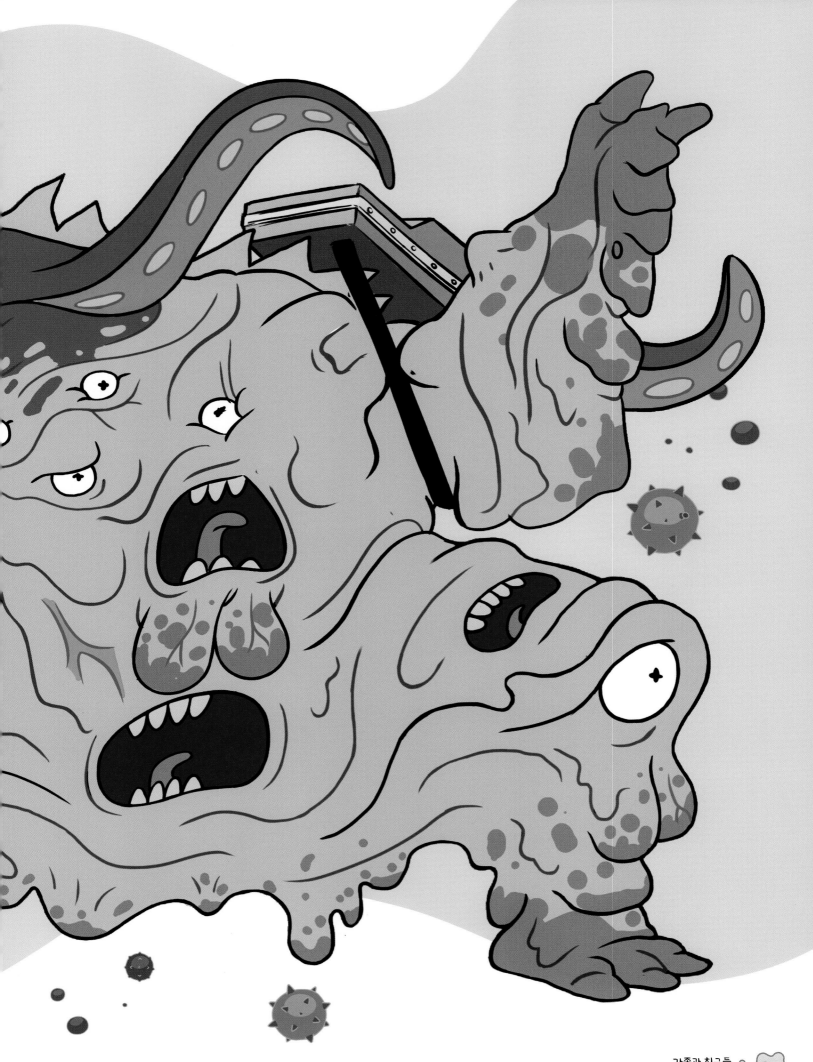

모티 Morty

"아, 세상에, 저… 저… 저는 사람들이 이 책을 끔찍하다고 생각하지 않았으면 해요. 그러니까 제가 26페이지까지 등장하지도 않았잖아요. 그… 그럴 순 없어요. 그건 좋은 신호가 아니잖아요, 할아버지? 제 말은 이건 제 그림이기도 하잖아요. 저… 저… 저는 제 시체를 마당에 묻기도 했는데 26페이지가 될 때까지 코빼기도 비치지 않는다니요? 젠장, 그… 그… 그땐 정말 혼란스러웠어요."

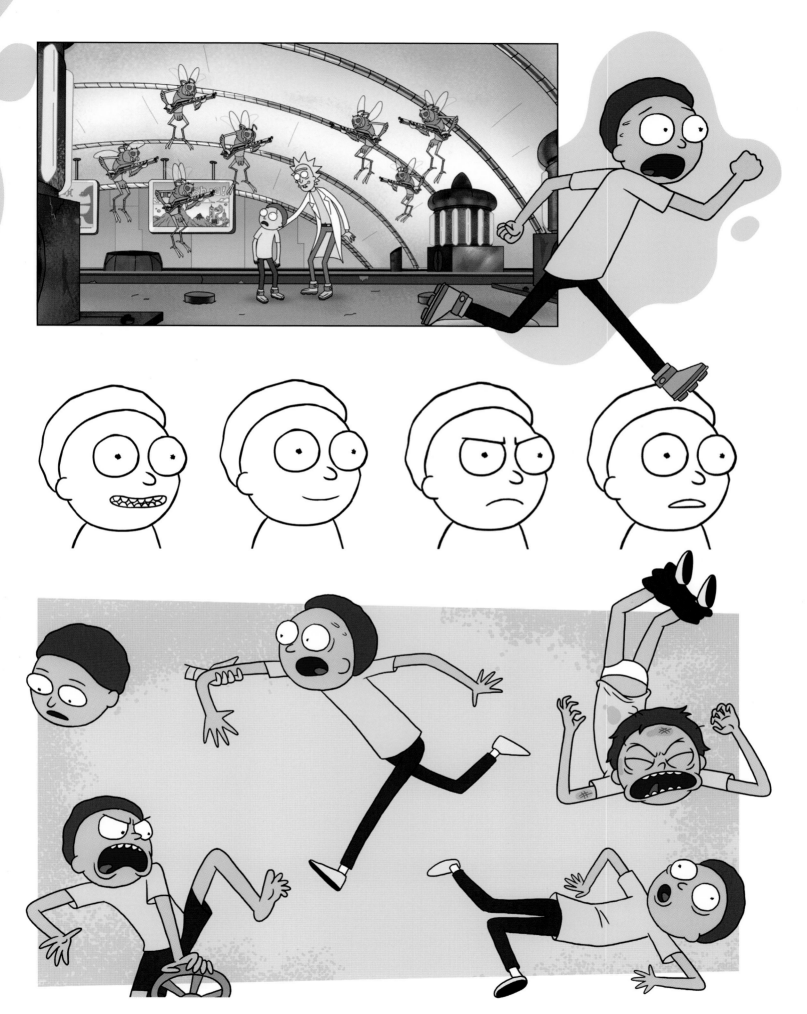

모티의 몸 그리는 법!

몸통은 평행하게 같은 거리로 떨어져 있어야 한다.

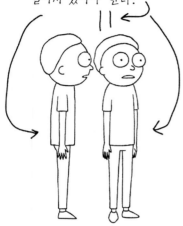

몸통을 이렇게 그리면 안 된다.

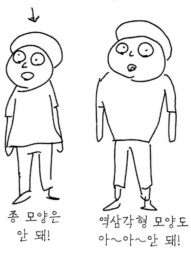

종 모양은 안 돼!

역삼각형 모양도 아~아~안 돼!

셔츠를 이렇게 완전히 종 모양으로 그리면 안 된다.

엉덩이는 셔츠에서 이어지도록 일직선으로 그려야 한다.

얼굴이 나오지 않을 때는 엉덩이를 이렇게 그리면 안 된다.

아~아~안 돼!

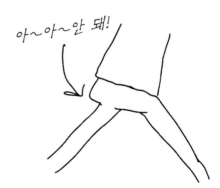

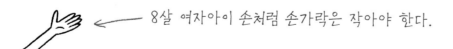

손가락 관절은 보이지 않아야 한다.

8살 여자아이 손처럼 손가락은 작아야 한다.

"와, 할아버지! 그림 속의 제 커다란 엉덩이 좀 보세요! 제 말은 이… 이건 제가 바지에 똥이라도 싼 것 같아요. 그러니까 제 말은 별로라는 거예요."
그림을 그리는 초기부터 우리는 모티의 생김새를 하나로 정하려 했다. 그 결과, 종 모양 셔츠에 엉덩이가 매우 거대한 모티의 모습이 탄생했다. 로일랜드는 이 악동을 다시 그려 애니메이션에 참여하는 모든 사람이 신체 가이드라인을 마스터할 수 있도록 했다. 다들 알겠지만 확실히 하자면 모티의 손은 항상 8살 여자아이 같아야 한다.

모티의 얼굴을 그릴 때
해야 할 것과 하지 말아야 할 것

"우와! 할아버지도 아시겠지만 저… 저… 저는 이 모든 부분을 생각지도 못했어요. 제 말은 누가 알았겠어요. 누가 어… 얼굴에 대한 이 엄청난 정보를 모두 알았겠어요?" 모티의 얼굴을 그릴 때 가장 흔하게 어긋나는 두 가지는 코와 머리다. 로일랜드의 기본적인 규칙은 여러분도 알겠지만, 모티의 코는 항상 편자 모양으로 아래로 향하게 그려야 한다는 것이다. 그리고 머리카락은 귀밑으로 내려가면 안 된다.

해야 하는 것

좋아!

오오오~ 좋아!

하지 말아야 할 것

안 돼!

안쪽으로 그린 선 (이 선을 연장했을 때)이 절대로 교차해선 안 된다.

코의 모양

해야 하는 것

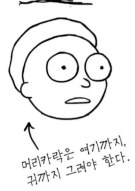

머리카락은 여기까지, 귀까지 그려야 한다.

하지 말아야 할 것

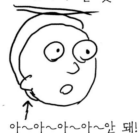

아~아~아~아~안 돼!

해야 하는 것

코는 편자 혹은 'U'자 모양으로 그려야 한다.

하지 말아야 할 것

엄지손가락처럼 한쪽을 평평하게 그리면 안 된다.

해야 하는 것

코는 아래쪽을 향하게 그린다. 적어도 위보다 아래를 향하게 그려야 한다.

하지 말아야 할 것

코는 위쪽을 향해야 한다!

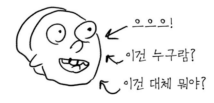

으으으!

이건 누구람?

이건 대체 뭐야?

해야 하는 것

입 아래에 '살'이 충분해야 한다.

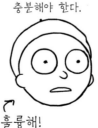

훌륭해!

하지 말아야 할 것

턱이 사라졌잖아!

이게 대체 뭐람?

해야 하는 것

코는 이마에 가깝게 눈과 함께 앞을 보게 그려야 한다. 눈 바로 아래에 그려야 한다.

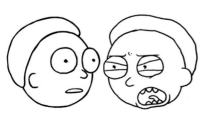

하지 말아야 할 것

코가 너무 아래에 혹은 너무 뒤쪽에 있다.

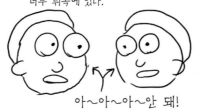

아~아~아~안 돼!

모티의 귀 위쪽 선과 눈의 아래쪽 선이 맞아야 한다.

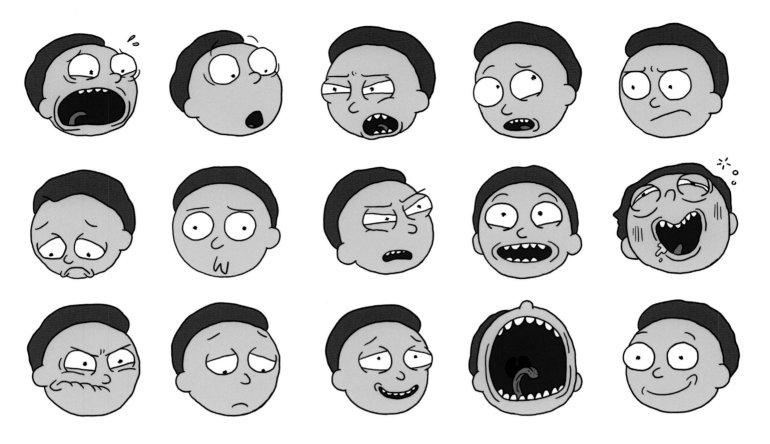

위의 그림은 로일랜드와 마이크 칠리안이 엄~청 초기에 그린 캐릭터 표정이다. 이 페이지의 나머지 그림은 파일럿 프로그램에 사용한 거의 모든 키 포즈이다. 우리가 일찍이 이 부분에 대해서 어떻게 말했는지 기억하는가? 키 포즈? 뭐, 이 그림은 완성된 직후 바델(우리의 끝내주는 애니메이션 제작사)에 전달됐다. 이 그림의 목적은 기본적으로 바델에 보여주기 위한 것이다.

"아시다시피, 애니메이션으로 만들 때 이 포즈는 매우 중요해. 이게 기준이야. 여기에 가능하면 맞춰야 해."

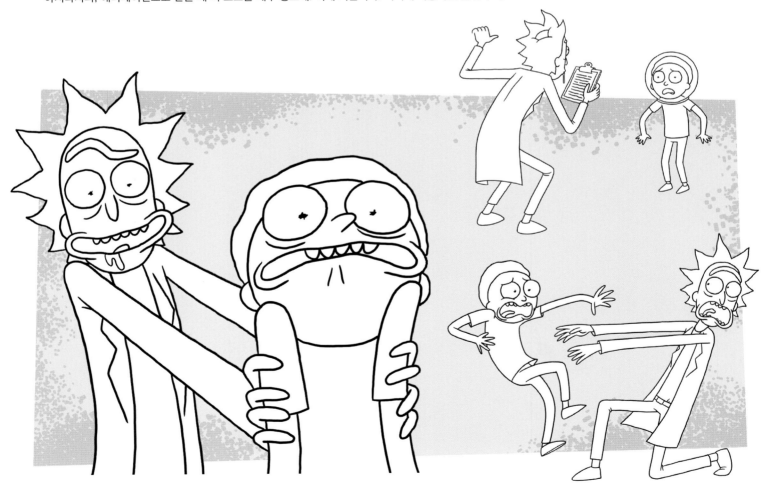

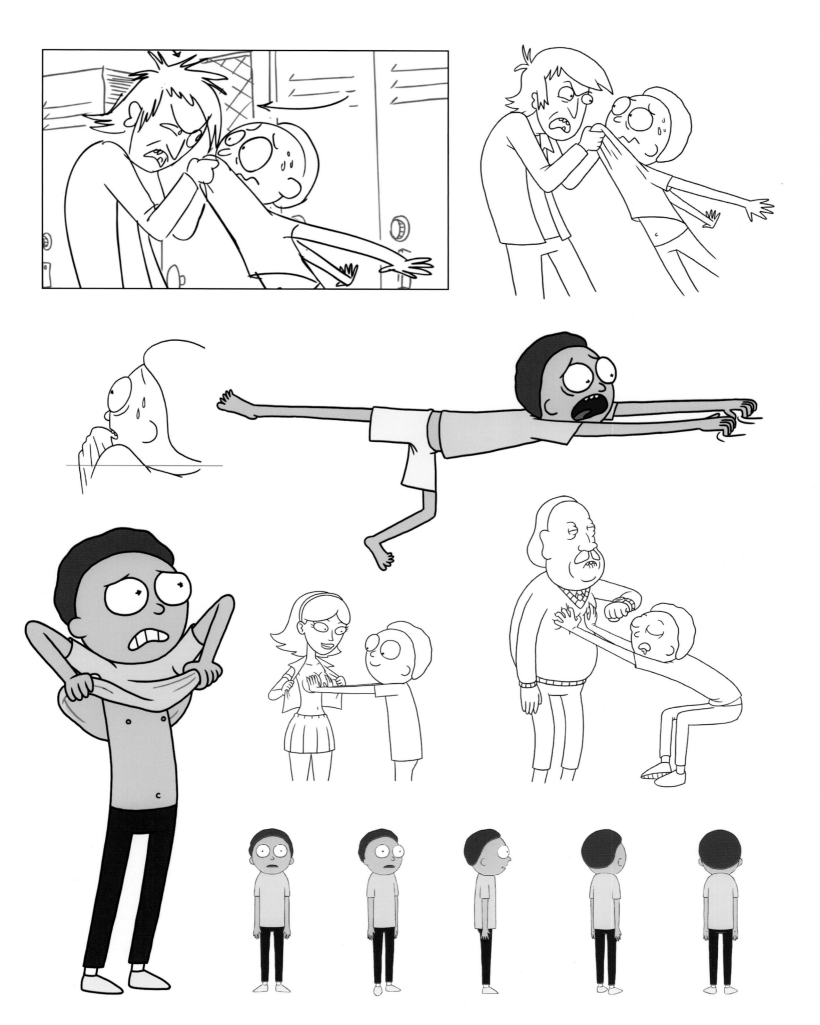

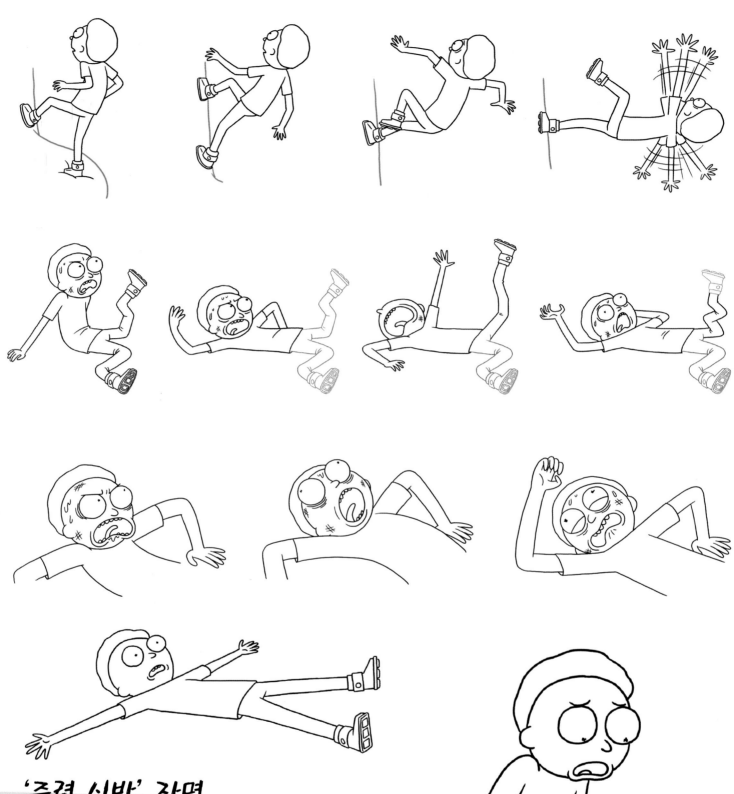

'중력 신발' 장면

"오, 맙소사! 이… 이건, 그러니까 제 말은 《릭 앤 모티》 시즌 1로 도… 돌아가는 거 같아요. 저와 할아버지 둘이서 우주와 씨… 씨름하던, 그 있잖아요. 메가 씨앗이랑 그 밖의 것들을 가지러 갔던 에피소드 말이에요." 여기 있는 한 무더기의 끝내주는 키 포즈는 파일럿의 에피소드 속 중력 신발 장면에 등장하는 것이다. 이 모습은 바델이 어떻게 모티의 다리를 엉망으로 만들었는지, 그리고 이 장면을 애니메이션으로 만들면서 얼마나 고통에 몸부림쳤는지를 보여준다. 보다시피 꽤 까다로운 작업이었다.

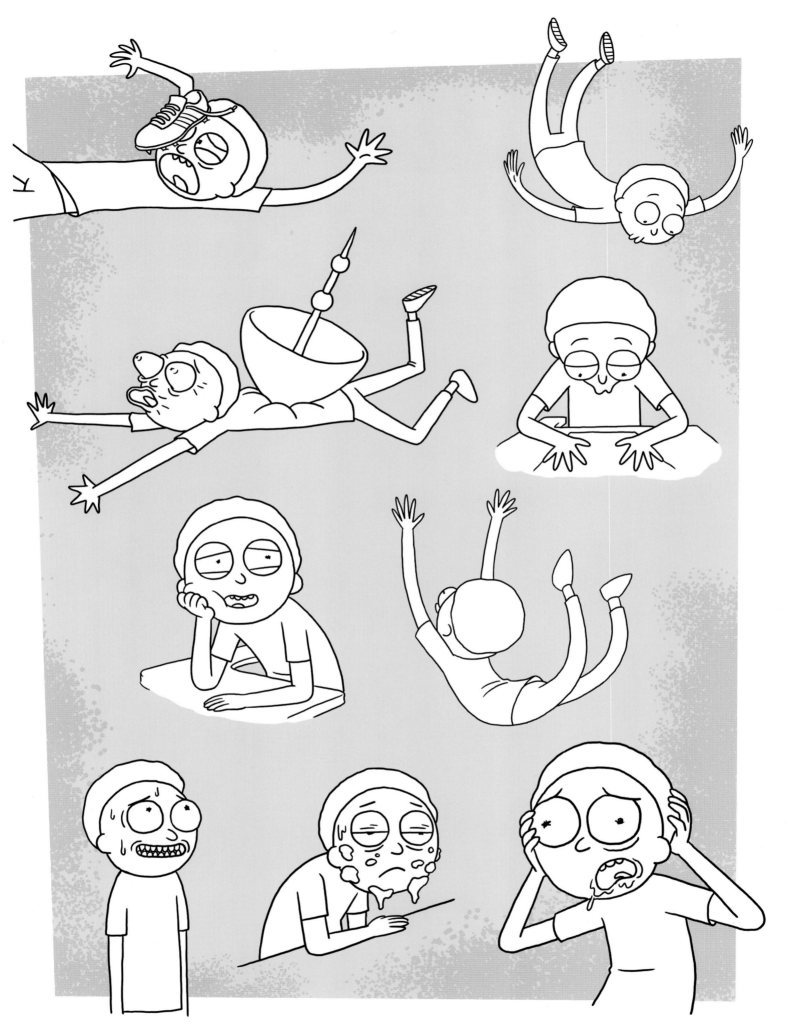

다른 차원의 모티들

"와, 이게 누구야? 카우보이 버전의 저예요! 그리고 봐요. 물고기 괴물 버전, 금속 로봇 버전, 그리고 잠깐만요…. 이건 에릭 스톨츠의 《마스크》 버전의 모티인가요?" 우리는 중심유한곡선에 무수히 많은 모티가 있다는 사실을 알고 있다. 하지만 작가들의 작업실에서 가장 사랑받은 건 망치 모티다.

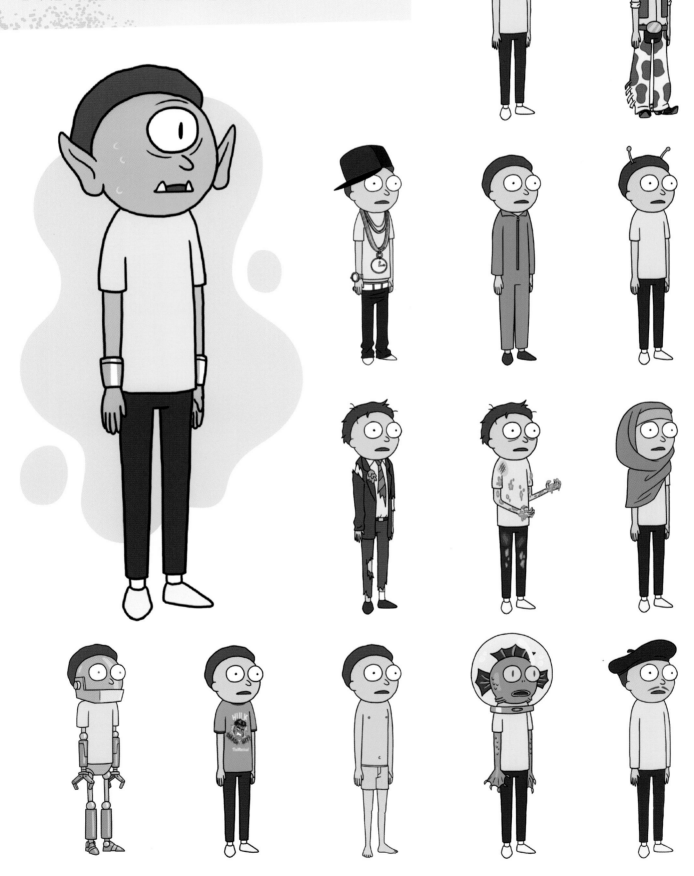

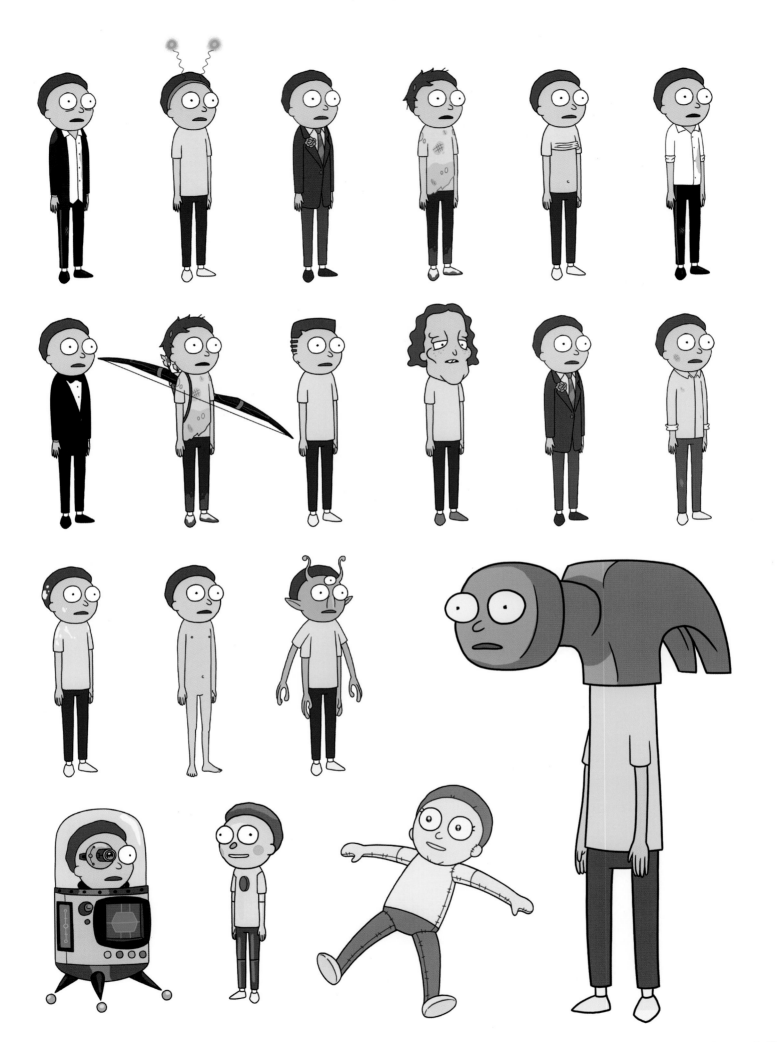

이블 모티

작가의 관점에서 〈전설의 아틀란티…(아닌가?)〉 에피소드는 다중우주를 탐험한다는 개념을 보여주기 위한 어~어~엄청난 돌파구였다. 무한한 릭과 모티처럼 다중우주는 정말 있을지도 모른다…. 사이코패스인 이블 모티도 포함해서 말이다. 작가들은 이를 〈릭 포션 넘버 9〉에서 살짝 보여주었지만 〈미지와의 조우〉 에피소드는 정말 정신이 나갈 정도로 엄청난 창의적 가능성을 열어주었다.

"진짜 모티를 찬양하라!"

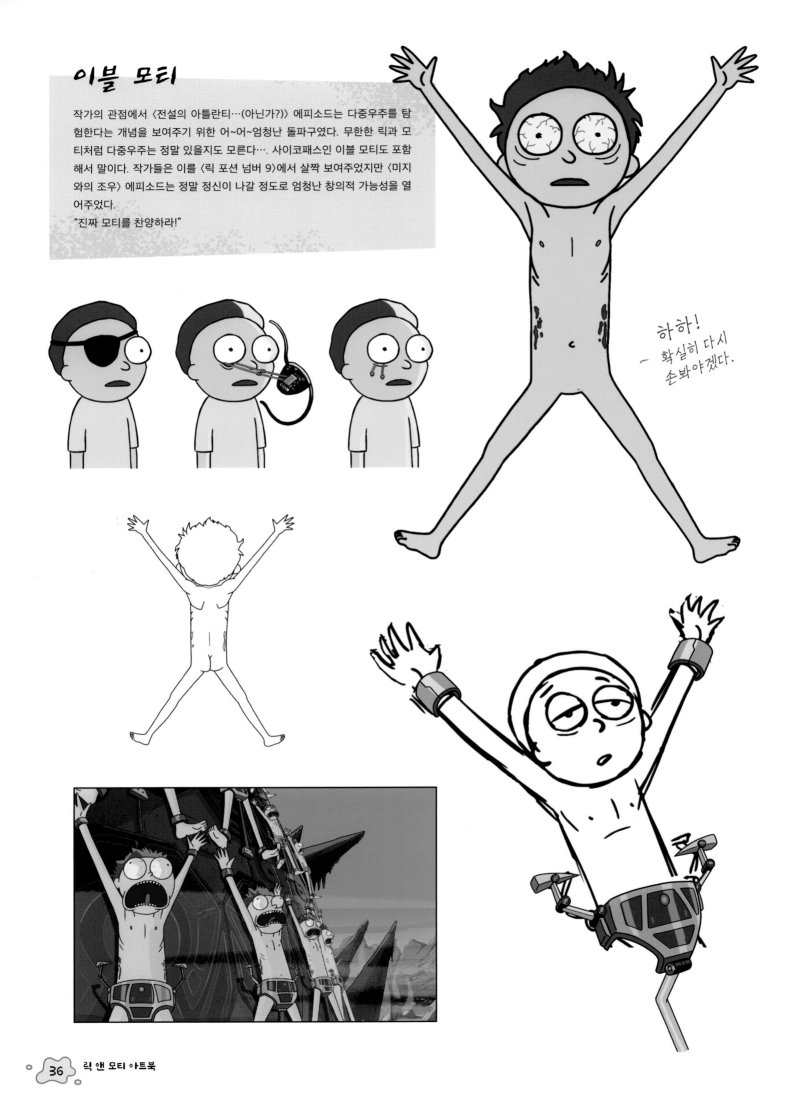

하하!
— 확실히 다시
손봐야겠다.

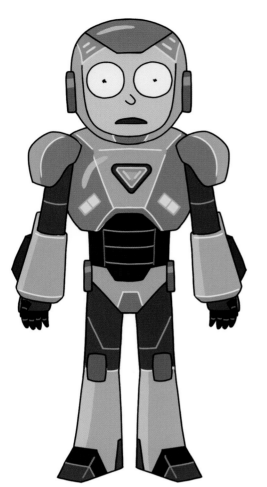

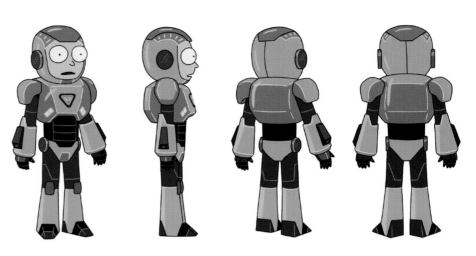

젠장, 트리 피플(아래, 〈차 배터리〉)의 디자인을 결정하는 데는 엄청난 시간이 걸렸다. 지린내가 진동할 것 같은 이 이상한 부족 복장을 입고 몸에 진흙을 바른 모습으로 결정하기 전까지 우리는 적어도 다섯 혹은 여섯 단계를 거쳤다. 정화의 행성에 있던 외계 고양이를 모두 말살하던 모티를 멈추기 위해 릭이 모티를 때려눕혀야 했던 장면, 기억나는가? 제작진은 아이언맨과 록맨에서 그 정화의 슈트에 사용할 아이템의 영감을 얻었다.

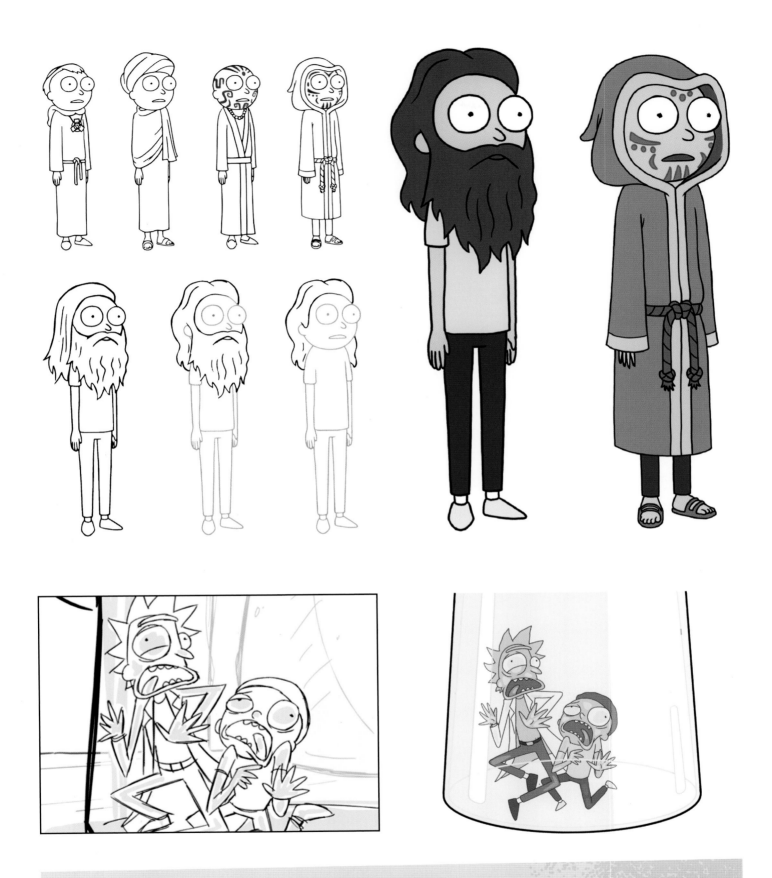

"맙소사, 릭! 이… 이건 꽤 죽이는데, 마치 비포 앤 애프터 같네. 사… 살 빼기 전과 후를 비교해 놓은 모습 말이야…. 하지만 아트 제작을 위한 애프터, 무슨 말인지 알지?" 아래의 그림에서 여러분은 스토리보드판에서 색을 입힌 프레임이 키 포즈로 진화하는 과정을 목격할 수 있다. 그다음 그림은 바델에 전달돼 애니메이션으로 만들어진다. 이 장면의 마지막 버전은 〈미식스와 파괴〉에 등장하는 거인 세계에서 확인할 수 있다. 아, 그리고 위에는 〈미지와의 조우〉의 이블 모티에게 붙잡혀 감옥에 갇혀 있던 제각기 다른 추종자 모티들에 대한 몇몇 초기 콘셉트가 있다. 이 모든 디자인이 사용되진 않았다. 불쌍한 릭!

크로넨버그 모티

"세상에, 이… 이건 진짜 끝내주는 예시 중 하나예요. 정말 정신 나갈 것 같은 여행이었어요. 제 말은 하… 할아버지가 이보다 더 무책임할 수 있었을까요? 할아버지는 행성 전체를 크로넨버그시켰어요!" 크로넨버그 모티 (〈릭 포션 넘버 9〉)를 디자인할 때 아트디렉터가 처음 원했던 것은 엉덩이 쪽으로 모티의 얼굴이 나오는 모습이었다. 그러니까 몸 여기저기에 입이 달려 있고 안팎이 바뀌어 거꾸로 게걸음을 걷는 모습 말이다. 왼쪽 아래에는 또 다른 초기 콘셉트가 있다. 하지만 우리는 엉덩이로 얼굴이 나온 모습을 고수하기로 했다. 그러니까 처음 생각이 최선이었던 것이다.

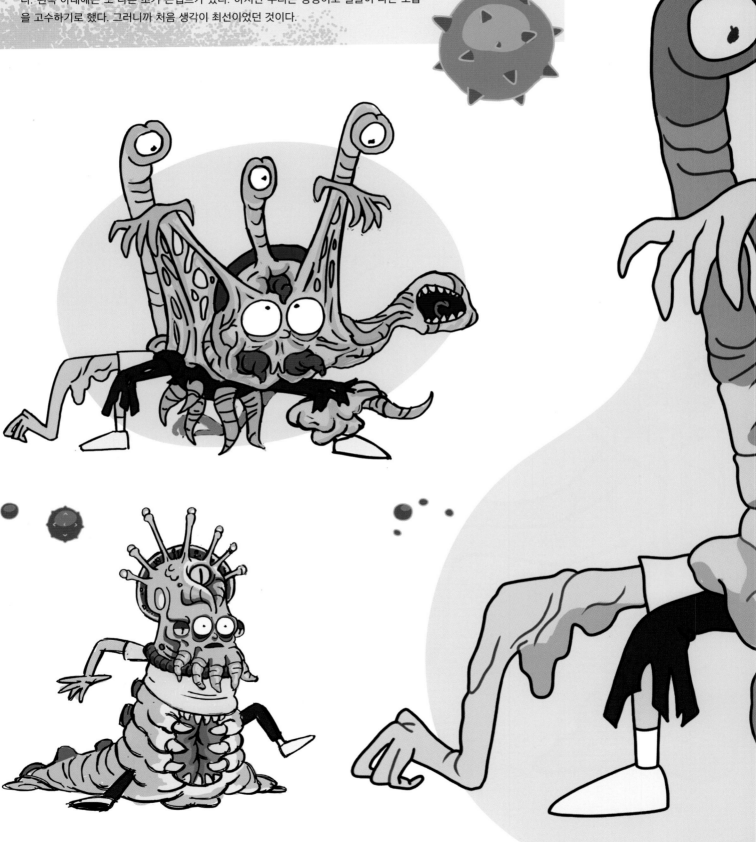

릭 앤 모티 아트북

서머 SUMMER

"어… 이거 뭔가요? 책? 어머 세상에, 뭐 천 살쯤 먹은 할아버지인가? 잠깐, 친구들에게 인터넷에서 듣도 보도 못한 사람을 만났다고 문자 보내야겠어요. (핸드폰을 꺼낸다.) 아, 아니에요. 계속 읽으세요. 꽤 근사한 걸 배울 수 있을 거예요. 어쩌면 뉴스레터 같은 곳에 인쇄해 넣을 수도 있겠네요."

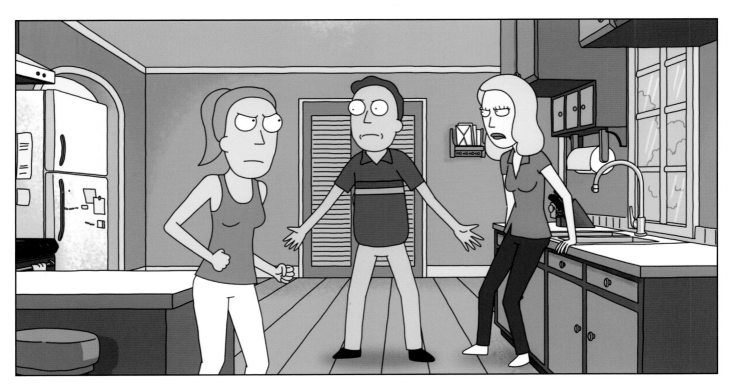

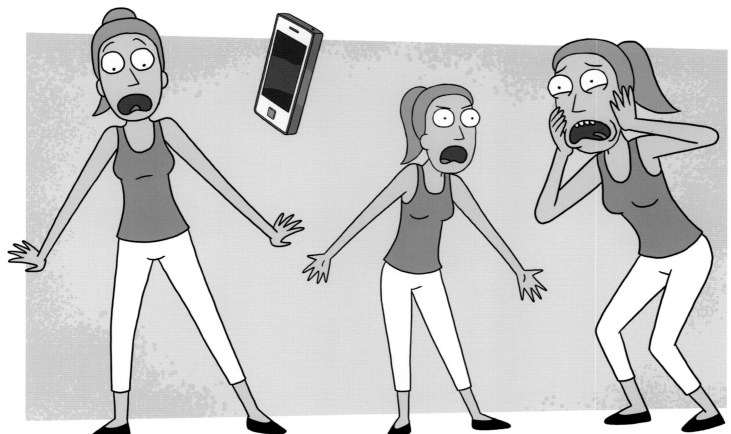

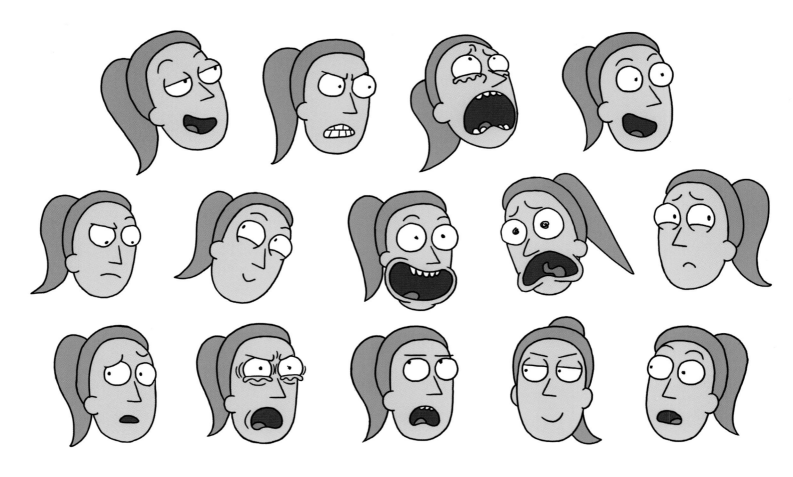

"좋아요. 그런데 학교에 있는 사람들한테는 이거 보여주시면 안 돼요! 그러니까 제 말은 어떤 그림은 색깔도 없잖아요. 저 창피하게 하려는 거 아니죠?" 이 그림은 파일럿 방송 전, 캐릭터를 발전시키는 과정에서 그렸다. 로일랜드는 서머의 일반적인 모습을 디자인했다. 그리고 칠리안은 이 캐릭터의 표정(위)과 파일럿 프로그램 이전의 포즈를 만들기 위해 씨름했다. 이 페이지에서 볼 수 있는 그림은 서머를 그리는 데 그 무엇보다도 도움이 됐다.

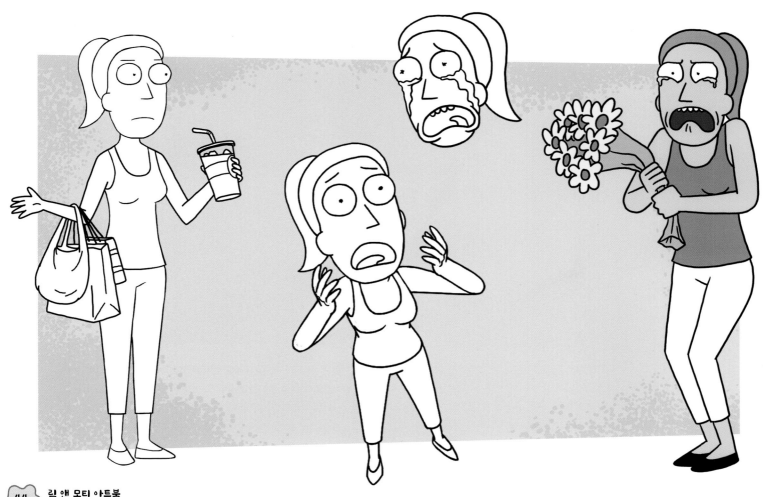

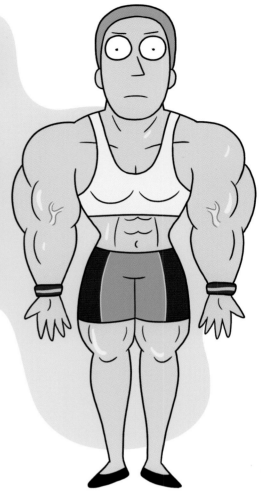

"젠장, 제가 란제리 입은 모습으로 바로 넘어가는 거예요? 와, 네. 진짜 무례하네요." 그러니까 이는 서머(스펜서 그래머 목소리 출연)가 몇 년에 걸쳐 어떻게 진화해왔는지를 매우 잘 보여준다. 파일럿 프로그램과 초기 에피소드에서 서머는 좀 더 평범한 고등학교 여학생이었다. 그 왜, 만사에 무기력하고 늘 핸드폰만 들여다보는 캐릭터 말이다. 하지만 작가들이 더 많은 이야기(앞에서 이야기했던 〈이상한 실종〉에서처럼)에서 서머라는 캐릭터를 발전시켜 가면서 서머는 완전히 다른 차원의 깊이를 지니게 됐다. 한 가지 재밌는 사실: 로일랜드는 원래 〈잔디 깎기 강아지〉(아래)의 장면에서 서머가 가슴 장식만 달고 나오기를 원했다. 하지만 제작자의 반응은 이랬다. "어, 안 돼요."
그래서 우리는 란제리만 입혔다. 두 번째 재밌는 사실: 서머는 《릭 앤 모티》에 등장하는 캐릭터 중 로일랜드가 가장 좋아하는 캐릭터다.

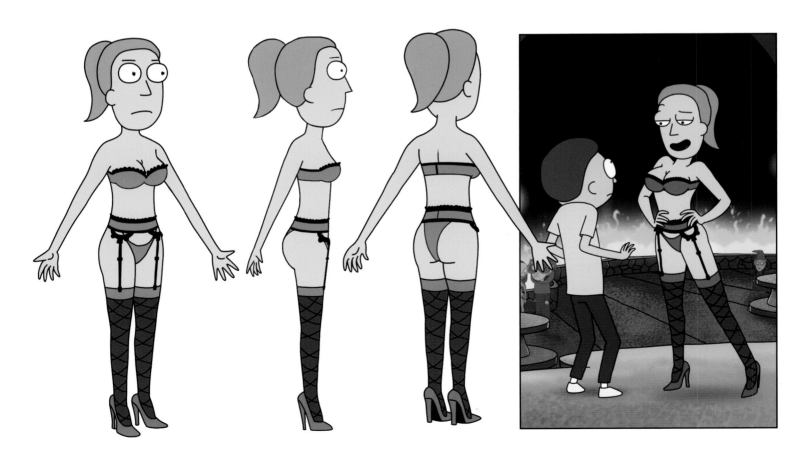

제리 JeRRy

"좋아, 제리! 할 수 있어. 그냥 짧게 자기소개만 하면 돼. 오버할 필요 없어. 하지만 누가 주도권을 쥐고 있는지는 알려줘야겠지. (크흠) 거기, 안녕! 여러분의 오랜 친구 매력덩어리 제리랍니다…! 오, 세상에. 너무 과했나? 오버한 거 같아. '매력덩어리 제리'라니? 대체 무슨 정신이니, 제리. 너무 가볍잖아! 맙소사, 다시 시작해도 될까요? 뒤로가기 버튼이 어디 있ㅡ."

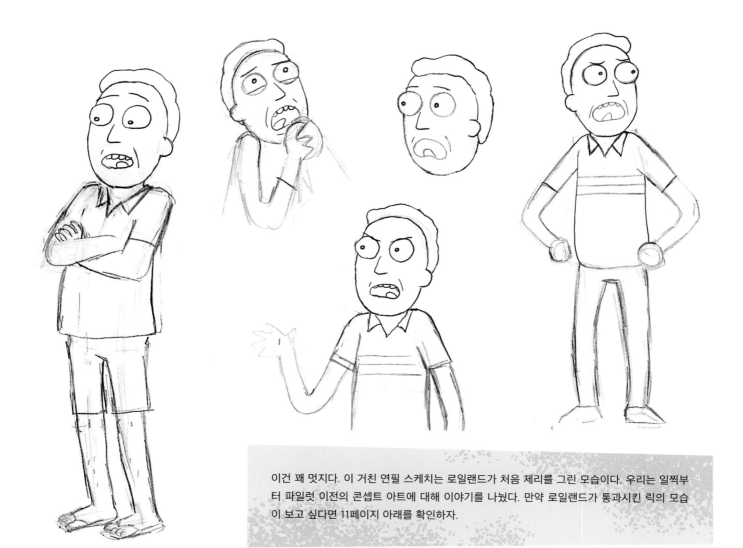

이건 꽤 멋지다. 이 거친 연필 스케치는 로일랜드가 처음 제리를 그린 모습이다. 우리는 일찍부터 파일럿 이전의 콘셉트 아트에 대해 이야기를 나눴다. 만약 로일랜드가 통과시킨 릭의 모습이 보고 싶다면 11페이지 아래를 확인하자.

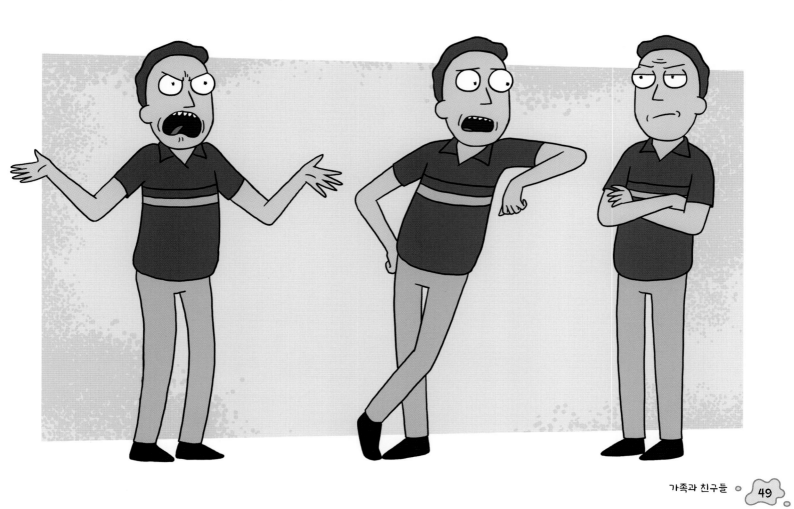

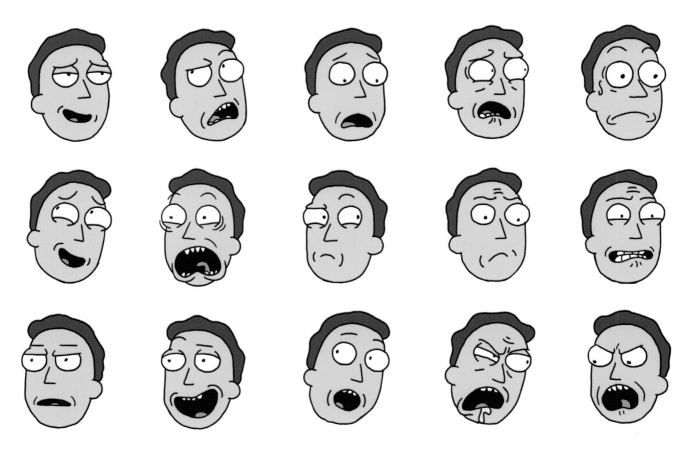

"꽤 멋있지 않습니까? 이 표정 다 가능하죠…. 그뿐만 아니라 다른 표정도 지을 수 있죠. (이력서를 꺼낸다.) 물론 지금은 무직 상태이지만 어떤 차원에서 저는 인기 영화배우입니다. 그러니까 기대하셔도 좋습니다." 위에 있는 제리(크리스 파넬 목소리 출연)의 초기 표정은 모두 애니메이션이 방영되기 훨씬 전에 그려졌다. 이 모습은 애니메이션에서 볼 수 있는 것보다 약간 거칠다는 사실을 확인할 수 있다.

제리의 다양한 표정

"봤죠! 다른 차원에서 저는 영화배우라니까요! 오른쪽 페이지에 있는 건 《클라우드 아틀라스》에서 연기하는 저네요. 다른 시간선의 데이비드 레터맨도 만났죠. 대기실은 정말 즐거웠어요. 가끔, 착디작은 진실은 커다란 진실과 그리 다르지 않죠."

"이상하게 그리자"

"아, 그러니까 이 그림을 여기에 넣어야 한다는 거죠? 지금 베스가 저를 어떻게 바라보는지를 온 세상에 알리려는 거잖아요!" 그러니까 이 척추가 없고 정해진 형태가 없는 미끌미끌한 벌레맨은 〈부부 상담〉에서 제리를 형상화한 모습으로 등장했다. 애니메이션을 위해 새로운 형태를 디자인할 때 우리 아트팀의 좌우명은 '이상하게 그리자'였다. 더 이상하고 우스꽝스럽게 그릴수록 더 잘 채택되는 듯했다.

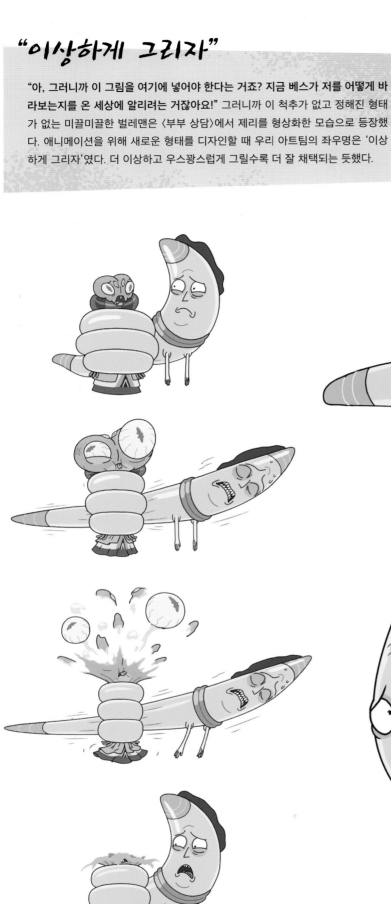

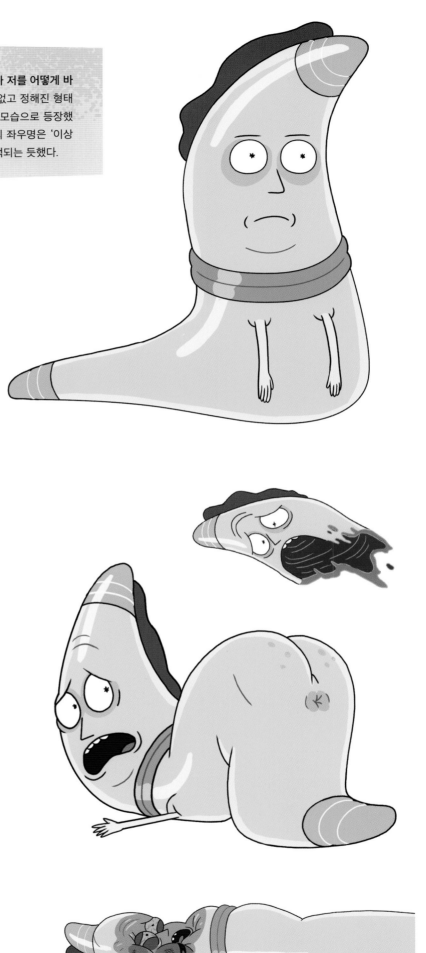

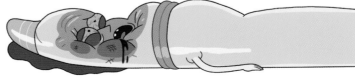

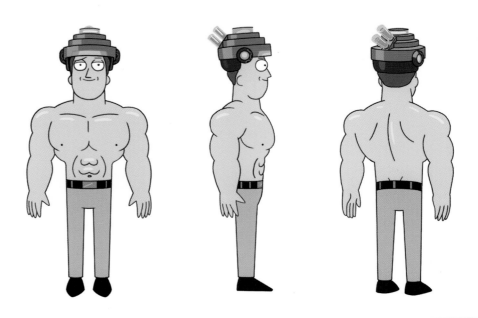

"마침내! 55페이지이네요. 그리고 마침내 멋진 제 모습을 그려냈군요! 배은망덕한 사람처럼 말하고 싶진 않지만, 제발 전 이런 게 필요해요!" 위의 그림은 아시다시피, 영웅적인 모습의 제리가 캐릭터 모델(〈부부 상담〉)로서 다양한 각도로 자신의 모습을 뽐내고 있는 장면이다. 아래 그림은 크로넨버그 차원의 제리를 그릴 때 처음으로 떠올렸던 몇 가지 그림이다. 제작진은 제리의 모습이 세상의 종말을 목도했을 때 같았으면 했다. 바퀴벌레를 먹는 것조차 사치가 될 수 있는 그런 세상 말이다. 아래 오른쪽이 우리가 정한 풀 컬러 최종본(〈릭 포션 넘버 9〉)이다.

피가 튄 자국

베스 Beth

"세상에, 제발, 저는 소개할 필요 없어요. 네? 저는 릭의 딸이자 외과 전문의죠. 그리고 그… '아트'북에 등장하는 무의미한 과장된 말로는 저를 표현할 수 없어요. 죄송하지만 이 말을 꼭 해야겠어요. 만약 진짜 예술을 보고 싶다면 900킬로그램의 클라이즈데일(영국 스코틀랜드 지방의 말 품종-옮긴이 주)의 심장 이식하는 모습을 보세요. 네, 그러니까… 한 번 생각해보세요."

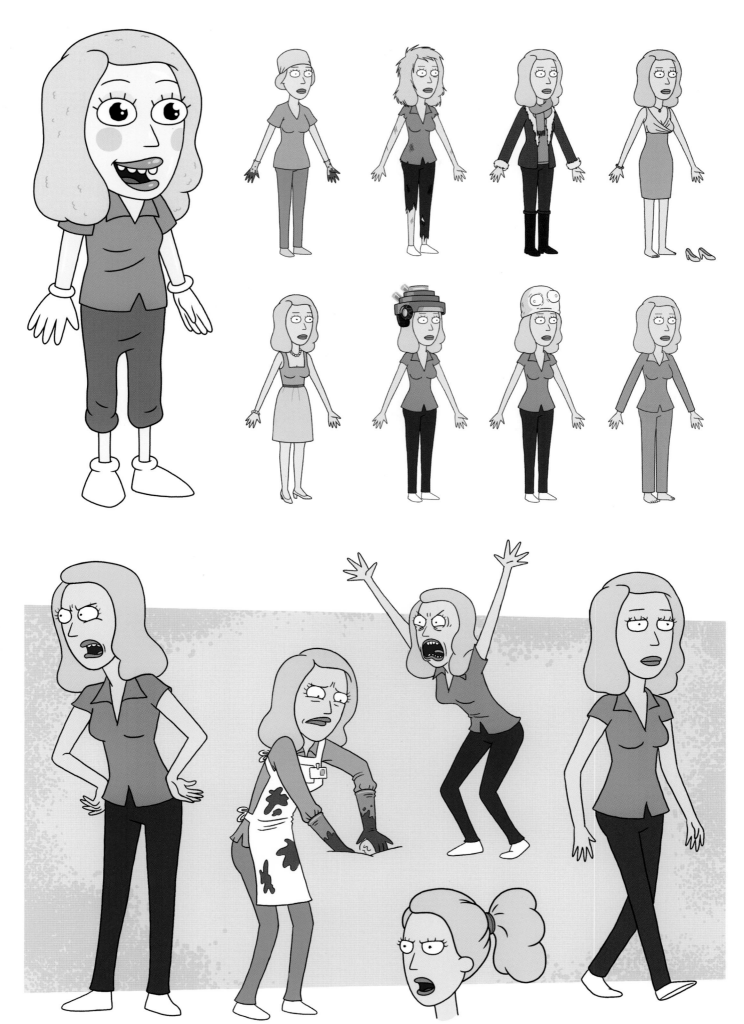

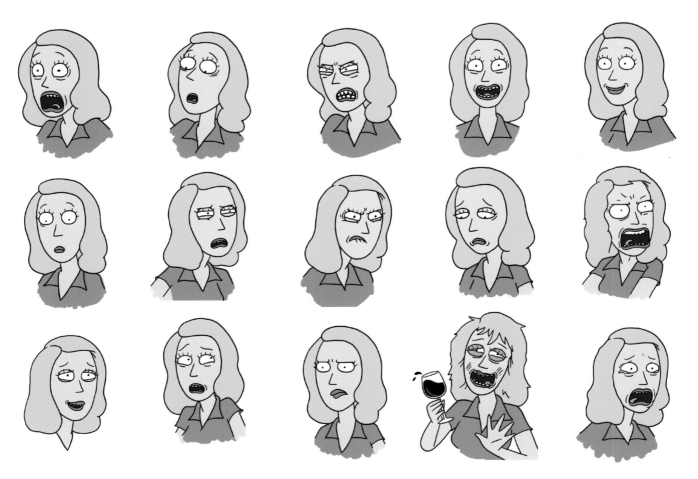

"좋네요, 그냥 머리에 호박만 있는 모습이라니. 와, 좋아요. 그리고 저기는 술에 취한 제 모습이네요. 에이, 우리 가족이랑 같이 산다면 술 안 마실 사람 없을걸요?" 이 두 페이지는 시즌 1 초기의 베스(사라 초크 목소리 출연) 그림으로 가득하다. 위쪽은 파일럿 이전에 그렸던 베스의 캐릭터 표정이다. 이 표정 덕분에 제작자들은 다양한 감정의 베스를 일정하게 그릴 수 있었다.

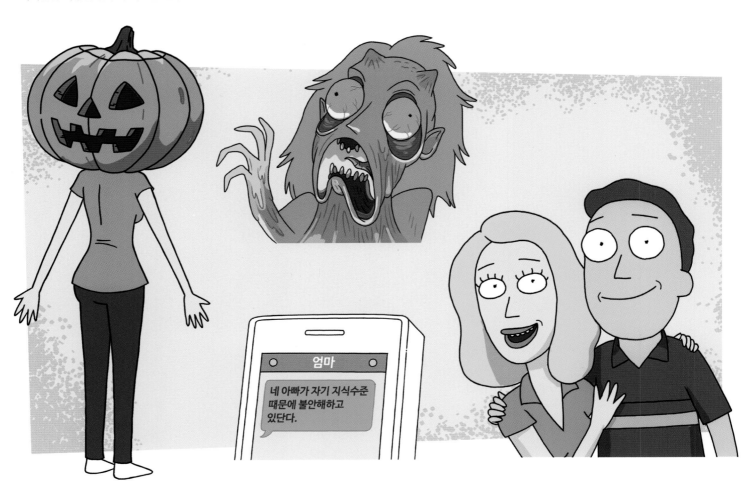

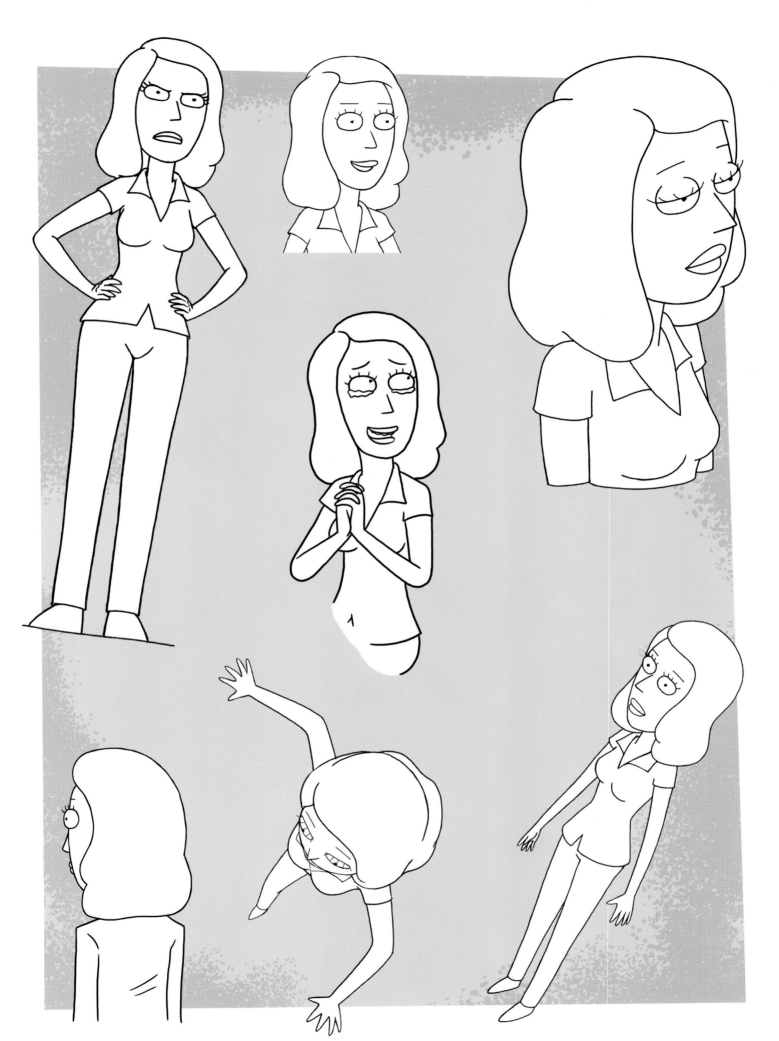

제노베스

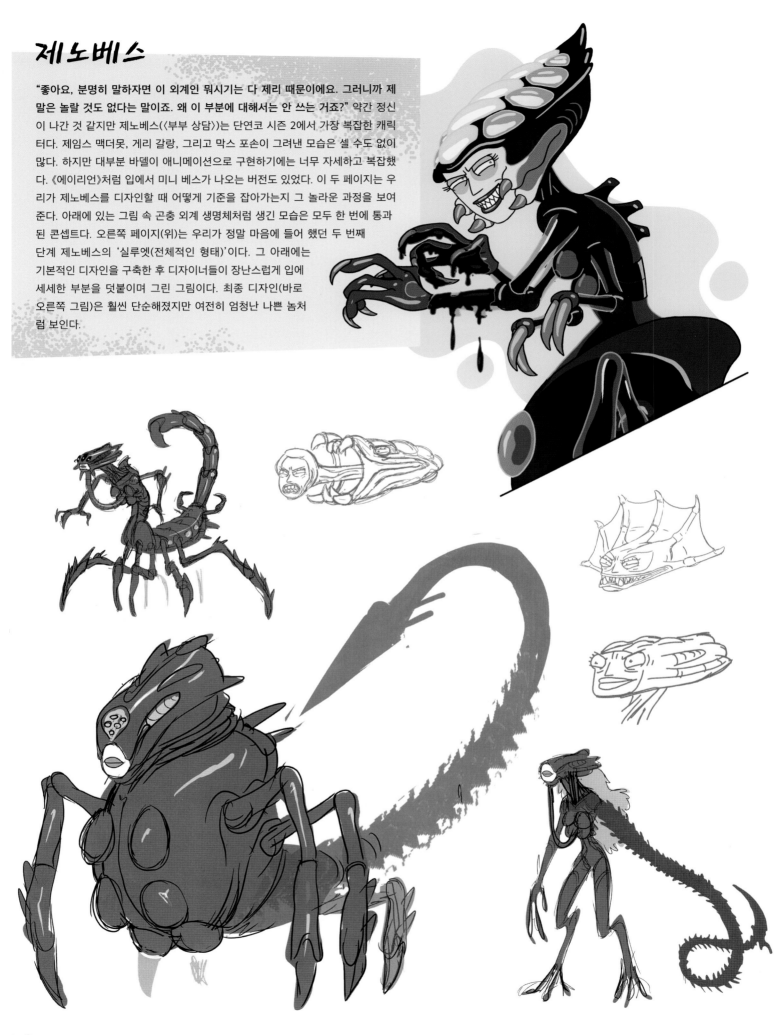

"좋아요, 분명히 말하자면 이 외계인 뭐시기는 다 제리 때문이에요. 그러니까 제 말은 놀랄 것도 없다는 말이죠. 왜 이 부분에 대해서는 안 쓰는 거죠?" 약간 정신이 나간 것 같지만 제노베스(《부부 상담》)는 단연코 시즌 2에서 가장 복잡한 캐릭터. 제임스 맥더못, 게리 갈랑, 그리고 막스 포손이 그려낸 모습은 셀 수도 없이 많다. 하지만 대부분 바델이 애니메이션으로 구현하기에는 너무 자세하고 복잡했다. 《에이리언》처럼 입에서 미니 베스가 나오는 버전도 있었다. 이 두 페이지는 우리가 제노베스를 디자인할 때 어떻게 기준을 잡아가는지 그 놀라운 과정을 보여준다. 아래에 있는 그림 속 곤충 외계 생명체처럼 생긴 모습은 모두 한 번에 통과된 콘셉트. 오른쪽 페이지(위)는 우리가 정말 마음에 들어 했던 두 번째 단계 제노베스의 '실루엣(전체적인 형태)'이다. 그 아래에는 기본적인 디자인을 구축한 후 디자이너들이 장난스럽게 입에 세세한 부분을 덧붙이며 그린 그림이다. 최종 디자인(바로 오른쪽 그림)은 훨씬 단순해졌지만 여전히 엄청난 나쁜 놈처럼 보인다.

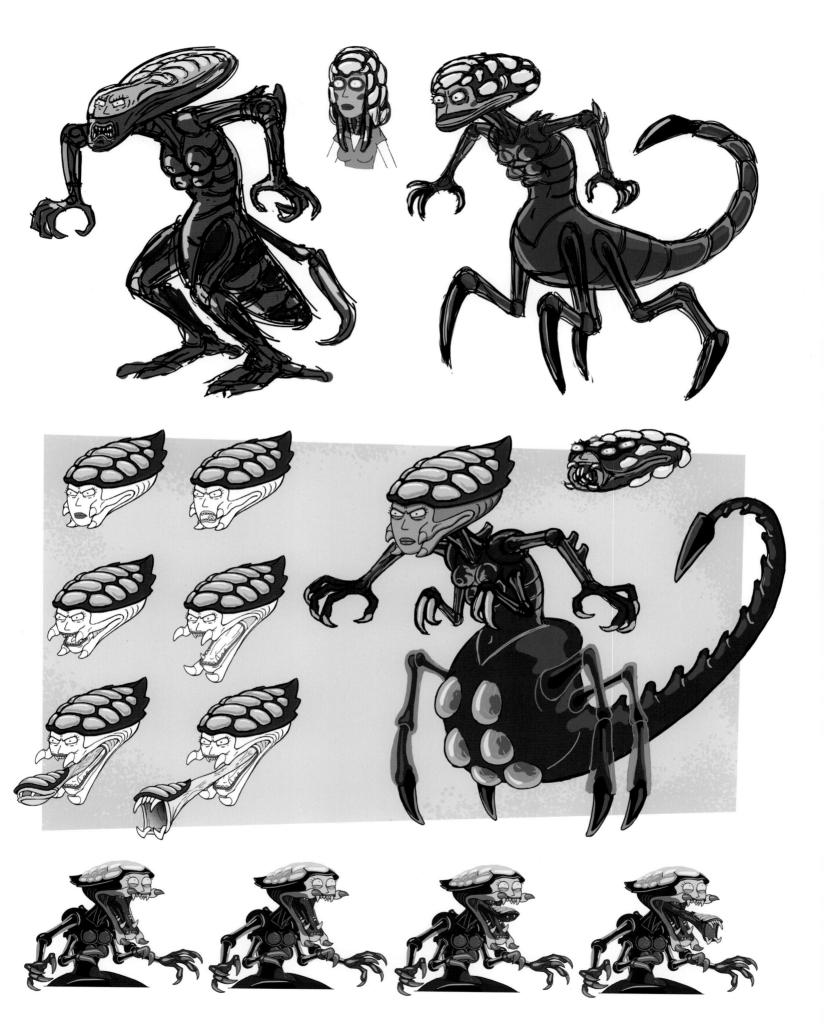

제리의 식구들 Jerry's Family

세상에, 제리의 부모님이다. 제이콥과 얽힌 이야기는 애니메이션이 시리즈물로 만들어지기 시작한 이후, 작가진이 가장 먼저 다루려고 했던 이야기 중 하나였다. 초기에 작가진은 '서브' 이야기를 기반으로, 정신 나갈 것 같은 공상과학 이야기를 '메인'으로 다루는 설정의 공식을 고집하려 했다. 그래서 공상과학 없이 이야기를 풀어나가는 걸 어려워했다. 그렇기에 제리의 부모님을 반쯤 정신이 나가 성관계에 목말라하는 자유분방한 사람으로 만들었다.

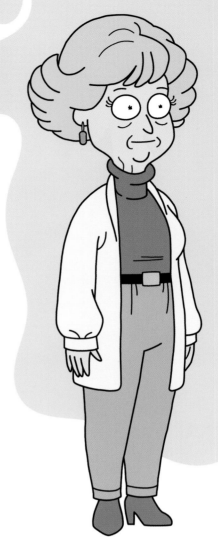

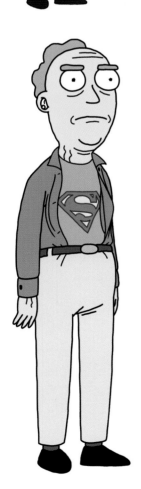

"제이콥은 네 엄마의 애인이란다. 나는 이 둘을 바라보지. 가끔은 의자에서, 가끔은 옷장에서, 거의 항상 슈퍼맨 복장을 하고 말이다." 제리의 부모님은 초기에 몇 가지 수정을 거쳐 디자인됐다. 레너드(다나 카비 목소리 출연)는 제리의 모습을 많이 닮도록 디자인했다. 그리고 조이스(패트리시아 렌츠 목소리 출연)는 더 엄마처럼, 그리고 보수적인 사람처럼 보이도록 헤어스타일을 바꿨다. 또 한 가지 중요한 부분: 제이콥의 목소리는 브래드를 담당했던 에코 켈럼이 맡았다.

고등학생들 High Schoolers

해리 허프슨 고등학교에서 가장 괜찮은 애들 중 하나다. 왼쪽은 〈릭스러운 청춘〉에서 에이브라돌프 링클러, 모티와 함께 아슬아슬한 미션을 수행한 공붓벌레 여학생이다. 사실, 캐릭터 디자이너 중 하나였던 스테파니 라미레스는 자신의 모습을 본떠 낸시를 만들었다. 초록색 점프슈트를 입은 친구도 강조해야겠다. 이 친구는 〈릭 포션 넘버 9〉에서 등장한 감기-혐오 래퍼다. 다들 아시다시피 이 친구 노래의 가사는 이렇다.

"감기, 요~ 경계해야 해, 공기 중에 떠다니는 모든 감기. 나는 맞지, 예방 주사, 날아가지, 감기. 나는 감기-혐오 래퍼, 랩으로 날려버리지."

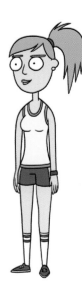

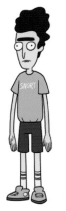
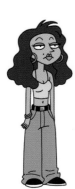
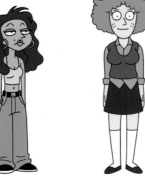
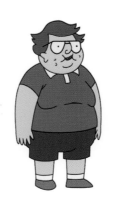

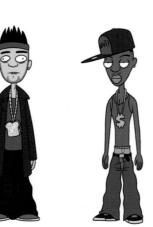

버드퍼슨 BIRDPERSON

"버드퍼슨에게… 꽤 힘든 짝짓기 시즌이었소." 아시다시피(대부분의 사람은 버드퍼슨이 태미와 관계를 맺어 태미가 은하연방 스파이라는 사실을 밝혀내고 죽는 역할 정도라고 생각할 것이다. 하지만 사실은 그보다 더 의미 있는 캐릭터다), 버드퍼슨은 멋진 사람이자 놀라운 새, 그리고 가장 중요하게도 릭의 제일 친한 친구다. 버드퍼슨(공동제작자인 단 하몬 목소리 출연)의 초기 모습은 사실 《별들의 전쟁》에 등장하는 호크를 오마주한 것이다. 이 페이지에서는 손으로 그린 다양한 콘셉트 아트를 볼 수 있다. 잠깐, 다음 페이지에는 더 많은 버드퍼슨의 얼굴이 있다.

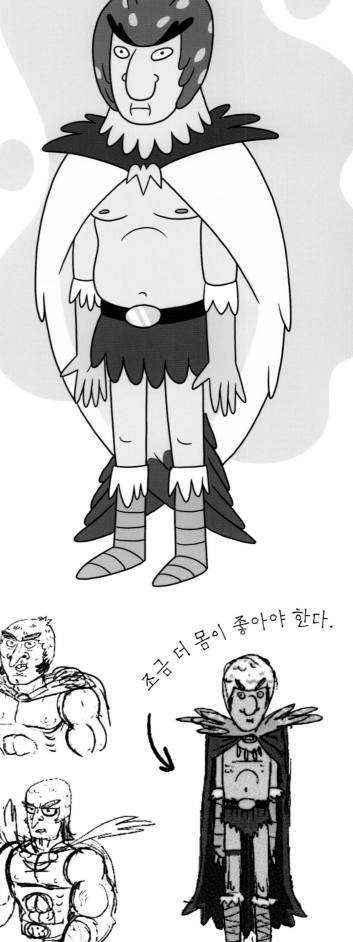

울프 컷

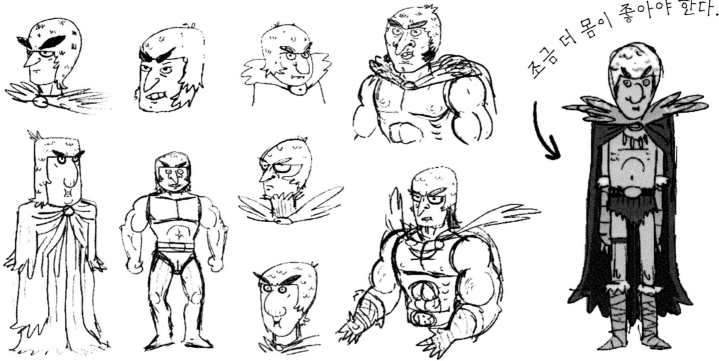

조금 더 몸이 좋아야 한다.

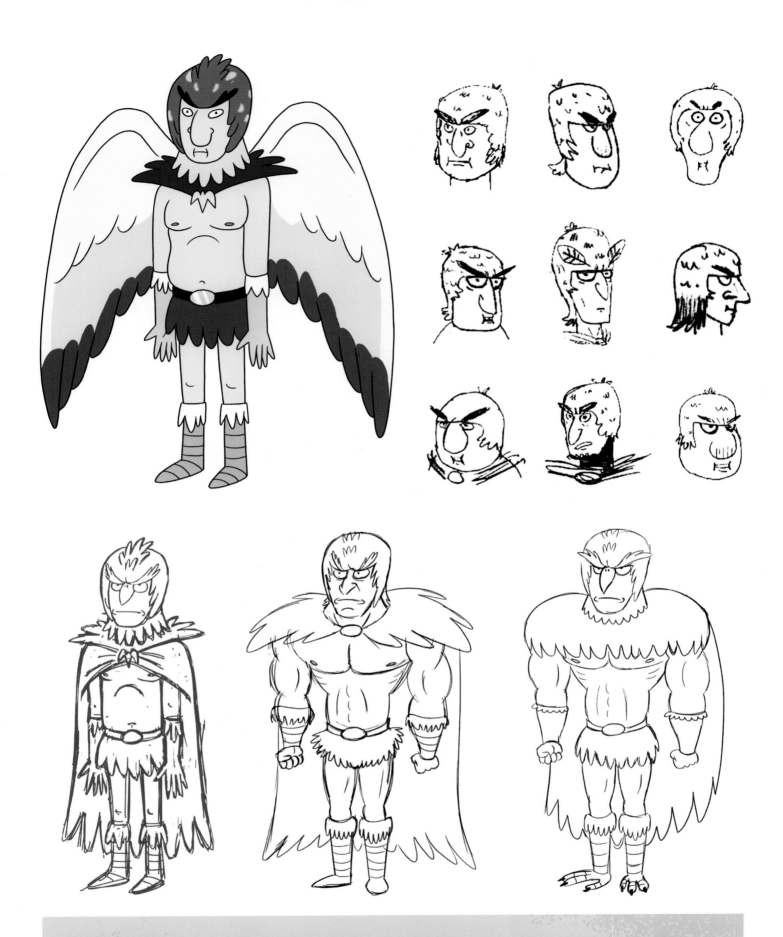

로일랜드는 사실 버드퍼슨의 초기 콘셉트를 작가들의 작업실에 있던 화이트보드에 그렸었다. 같은 날 221페이지에 있는 스콴치와 기어헤드의 콘셉트도 그렸다. 위 그림에서 볼 수 있듯이 아트팀은 버드퍼슨의 디자인을 더 몸이 좋고 멋진 방향으로 발전시켰다. 하지만 로일랜드는 우스꽝스러운 몸 상태와 크고 멍청한 코가 있던 초기 콘셉트를 더 좋아했다.

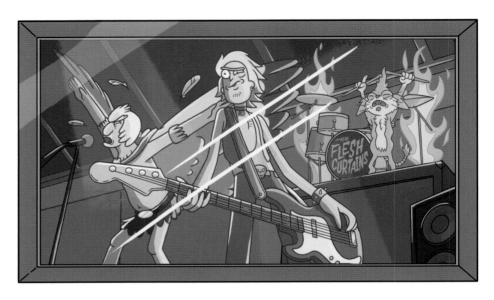

어, 모두 안녕!
다들 알겠지만 릭이야.
내가 버드퍼슨을
처음 만났을 때 걔는
(소리 작아짐)
(메모 구겨짐)
(애드리브)

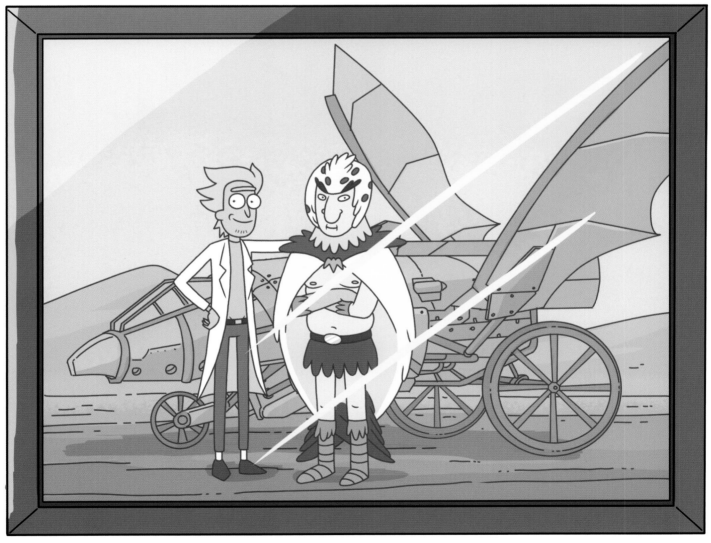

짜잔! 릭과 버드퍼슨의 젊은 시절 사진 몇 장이다. 그러니까 하늘을 나는 비행물체와 한 장, '더 플래시 커튼'으로 합주하는 장면 한 장. 우리는 이미 〈아마겟돈〉에서 이 두 사진을 봤다. 버드퍼슨이 모티의 목숨을 구한 후 양탄자에 떨어져 있던 잔해물을 먹인 그 에피소드에서 말이다. 게다가 이 에 피소드에서 버드퍼슨 삶의 유일한 이유가 릭이라는 사실이 밝혀졌다. 그러니까 그래… 가슴이 찡한 장면이다.

푸피벗홀 씨
MR. Poopybutthole

"우와아~! 이 작은 푸피는 배가 고파요!" 이 대본을 처음 쓸 때 푸피벗홀 씨의 이름은 사실 불렛보이였다. 만화적인 특징이 가미된 총알 말이다. 하지만 하몬과 마이크 맥마한(〈기생충〉 에피소드 작가)은 조금 더 저스틴 로일랜드 캐릭터 같은 이름을 원했다. 그 당시, 로일랜드는 애니메이션에 티티롱볼스라는 캐릭터를 넣고 싶어 했다. 결국 티티롱볼스의 재미있는 버전은 푸피벗홀 씨라는 이름을 달게 됐다. 그리고 이, 내 친구는 텔레비전 역사의 산증인이다.

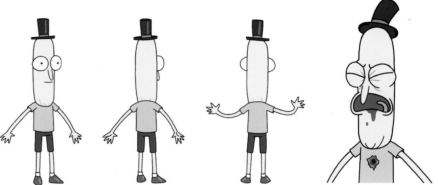

우리는 푸피벗홀 씨 목소리를 리처드 시몬스가 맡아줬으면 했다. 심지어 대본까지 보냈지만 시몬스는 제안을 거절했다. 그래서 대신 로일랜드가 목소리를 맡았다. 〈기생충〉의 오프닝 크레디트 개그에서 푸피벗홀 씨가 등장한다는 사실을 발견했을 것이다(왼쪽). 캐릭터를 위해 우리가 그렇게까지 한 건 푸피벗홀 씨가 유일했다. 그림 위에 있는 그림은 뭐냐고? 로일랜드의 초기 스케치, 그게 전부다!

스콴치 Squanchy

"스콴치의 파티야! 여기 스콴치가 있을 만한 곳이 있을까?" 하우스 파티 에피소드(《릭스러운 청춘》)를 방영할 때 작가들은 릭의 집을 백만 가지의 색다른 공상과학적인 무언가로 채우려 했다. 스콴치는 《썬더캣츠》에 등장하는 스나프의 우주 버전이었다…. 그러니까 술병을 들고 다니고 벽장에서 자신의 목을 매다는 그런 버전 말이다.

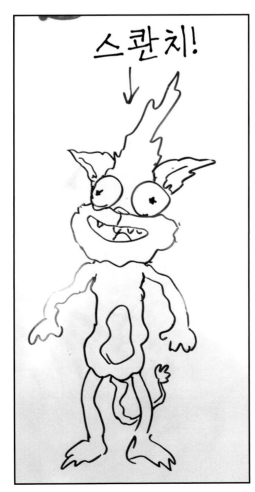

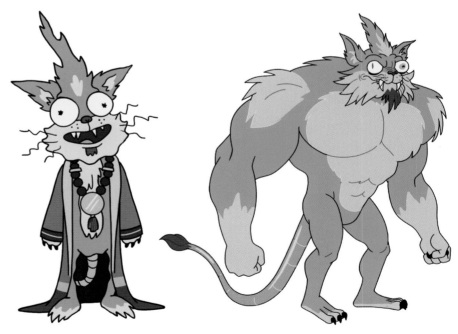

"이봐! 여기 스콴치가 있잖아!" 사실, 이 그림은 작가들의 작업실에 있는 화이트보드에 로일랜드가 그린 스콴치(왼쪽)의 초기 모습이다. 여러 시즌을 거듭하면서 로일랜드는 화이트보드에 수도 없이 다양한 캐릭터를 디자인했지만 스콴치(톰 케니 목소리 출연)처럼 말 그대로 디자인이 완전히 달라진 경우는 거의 없었다. 아, 그리고 바로 위의 스콴치는 《친구의 결혼식》에 등장한 스콴치화한 모습이다.

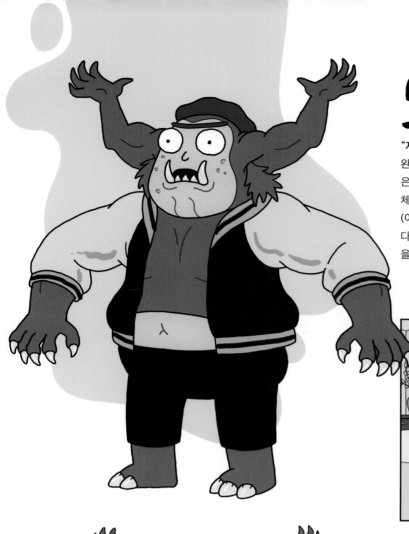

모티 주니어 Morty Jr.

"저는 자위하기 싫어요. 지구를 정복하고 싶다고요!" 이 에피소드의 대본이 완성되자마자 모티 주니어를 디자인하진 않았다. 우리는 어떻게 '모티와 닮은' 가조피안을 만들 수 있을지를 생각하기에 앞서 먼저 가조피안 외계 생명체를 디자인해야 했다(90~91페이지). 그리고 모티 주니어를 여러 연령대별(아래)로 디자인했다. 목소리는 아이 두 명을 포함해 다섯 명의 배우가 맡았다. 그러니까… 꽤 까다로운 작업이었다. 모티가 다시 전당포에서 섹스 로봇을 구매해 외계 생명체 아기를 낳는다면 한 번 더 생각해봐야 할 것이다.

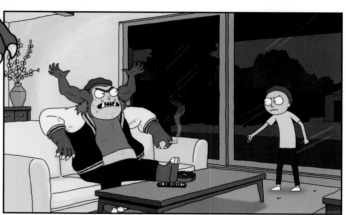

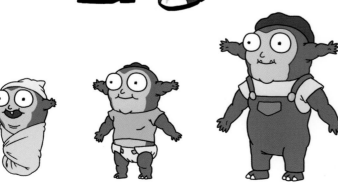

제시카 Jessica

파일럿 프로그램에서 제시카(캐리 월그렌 목소리 출연)를 디자인할 때 가장 중심으로 둔 생각은 이랬다. '열네 살짜리 남학생인 모티는 어떤 여학생을 가장 핫하다고 생각할까?' 구터만과 로일랜드는 아마도 약간의 개인적인 경험에서 시작해 실제로 있을 법한 귀여운 빨간머리 여학생을 그려냈을 것이다. 여기에 있는 모든 그림은 키 포즈인 동시에 마이크 칠리안이 그린 초기의 캐릭터 표정이기도 하다. 이 그림은 정말로 제시카란 캐릭터를 한층 더 성장시켰다.

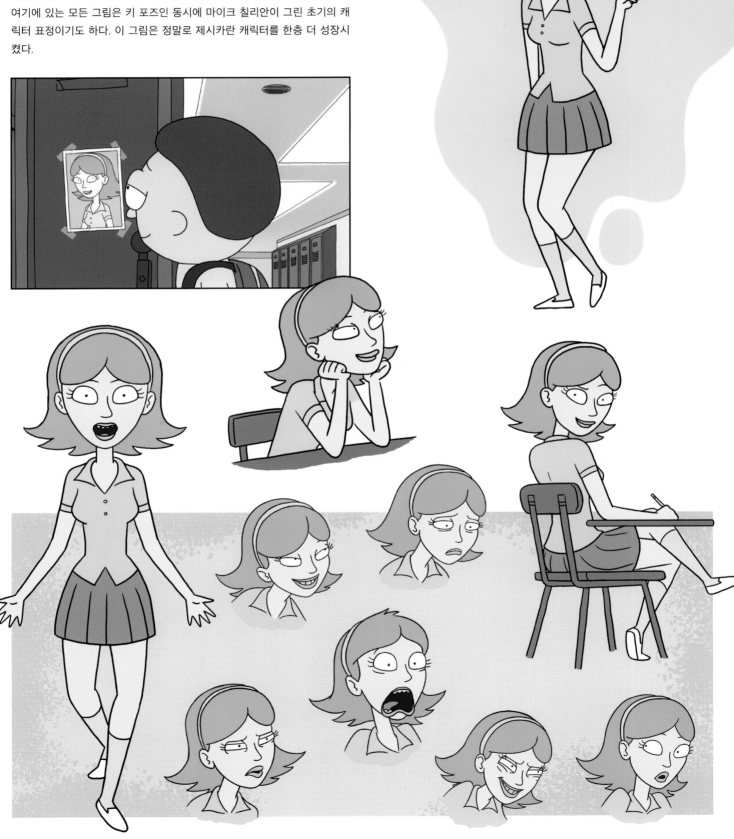

브2H드 Brad

"난 공을 정말 멀리까지 던지지. 좋은 말이 듣고 싶다면 언어학자랑 데이트 해." 브래드와 얽힌 흥미로운 이야기가 하나 있다. 브래드의 초기 캐릭터는 전형적인 운동광 일진 백인 캐릭터였다. 하지만 우리가 이 역할을 위해 오디션을 진행했을 때 에코 켈럼은 정말 엄청난 소화력을 보여주었다. 단연코 가장 재미있는 오디션이었다. 너무 훌륭했기에 우리는 브래드의 디자인을 흑인으로 바꿨다. 학교가 돌아가는 한 브래드는 제시카와 데이트를 하고 아브로돌프 링콜러와 싸우며, 사랑 감기에 감염되고 난 후에는 간절하게 모티와 관계를 갖고 싶어 할 것이다.
"저리 가, 내 사람과 시간 좀 보내겠다잖아!"

EH미 Tammy

"세상에, 여기를 둘러보고 나니 음, 그러니까 태미 너는 지구에서 고등학교 3학년인데 마흔 살인 버드퍼슨과 결혼하려는 거야, 그니까, 뭐~어?" 실망시키기는 싫지만 작가들이 처음 태미를 생각해냈을 때만 하더라도 태미를 은하연방의 비밀 요원으로 만들려는 계획은 없었다. 그보다는 단지 서머네 학교의 전형적인 문란한 여학생을 그리려고 했다. 그렇기에 태미는 〈릭스러운 청춘〉에서 버드퍼슨이 날개를 퍼덕이자마자 버드퍼슨을 유혹하려 했다. 하지만 우리가 《데거러시》(잠시 딴 이야기지만 로일랜드는 정~말로 《데거러시》를 좋아한다)의 캐시 스틸을 캐스팅하자 스틸은 태미에게 엄청난 매력을 불어넣어주었다. 그리고 작가들은 태미를 더 활용하고 싶어 했다. 〈아마겟돈〉과 〈친구의 결혼식〉 같은 에피소드에서 말이다.

에단 Ethan

이따금 등장하는 서머의 남자친구가 〈해부학 공원〉에서 처음 등장했을 때 우리는 《더 론리 아일랜드》의 요르마 타코니 같은 느낌으로 디자인하고 싶었다. 재미있는 사실: 원래 우리는 에단의 목소리 역할로 롭 슈랩을 캐스팅했다. 하지만 슈랩의 목소리를 들은 하몬은 사십 대 남성 같다는 느낌을 받았다. 그래서 우리는 캐스팅을 다시 진행했고, 그렇게 선택된 댄 벤슨의 목소리는 끝내줬다. 대신 롭은 디피티 두(112페이지)를 연기했다. 아, 그리고 많은 사람이 잊어버렸지만 에단의 몸속에는 놀이공원이 있다…. 안타깝게도 췌장의 해적은 없지만 말이다.

버자이나 교장 Principal Vagina

"스미스 씨? 버자이나 교장입니다. 네, 그거랑은 관련 없어요." 진 버자이나는 해리 허프슨 고등학교의 교장일 뿐만 아니라 헤디즘의 원조 창립자(〈아마겟돈〉)이기도 하다. 아래에는 헤디즘 의복을 완전히 갖춰 입고 승천제를 준비하는 모습을 다양한 각도에서 볼 수 있다. 버자이나 교장의 초기 디자인은 사실 로일랜드의 오래된 프로젝트 중 하나를 약간 비튼 데서 유래했다. 우리는 필 헨드리를 캐스팅하기 전에 디자인을 마쳤지만… 캐릭터는 살짝 필을 닮았다.

데빈 Davin

시청자들은 생각하지 못했을 수도 있지만 데빈의 머리카락은 몹시 복잡하다. 세상에나 정말로 복잡한 머리칼이다! 데빈이 고개를 돌리지 않는다면 정말 좋을 것이다. 아래는 데빈의 초기 표정이다. 보다시피 꿈꾸는 듯한 미소만은 분명하다. 그리고 중앙에는 〈릭 포션 넘버 9〉에 등장하는 데빈(하몬 목소리 출연)이 사마귀로 변신한 모습이다. 스포일러 주의: 제리는 쇠 지렛대로 데빈의 머리를 후려쳤다.

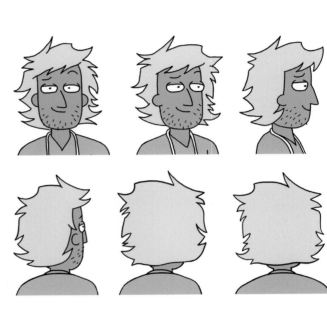

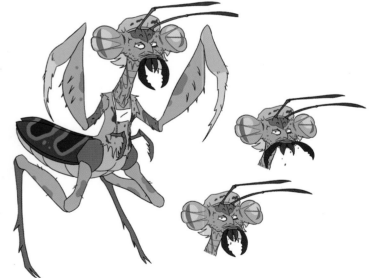

골든폴드 씨

MR. Goldenfold

"모티, 교장과 내가 이야기해봤는데, 그… 그 우리 둘 다 세 명이서 하는 거에 **동의할 만큼 불안정해!**" 아마 여러분은 골든폴드(브랜든 존슨 목소리 출연)를 모티의 수학 선생님으로 기억하고 있을 것이다. 하지만 더 중요한 부분이 있다. 바로 잠바주스를 사랑하고 팬케이크 양에게 홀딱 빠져 있으며(〈잔디 깎기 강아지〉), 베스파 오너라는 사실을 자랑스러워한다는 사실(아래, 〈아마겟돈〉)이다. 골든폴드의 시선으로 세상을 바라보려면 우리는 파일럿 프로그램으로 돌아가야 한다. 여기서 빌라모어 크루즈는 로일랜드의 그림을 기반으로 캐릭터를 만들었다.

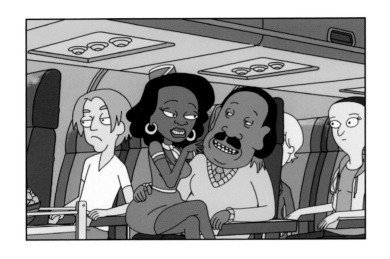

골든폴드 씨 표정

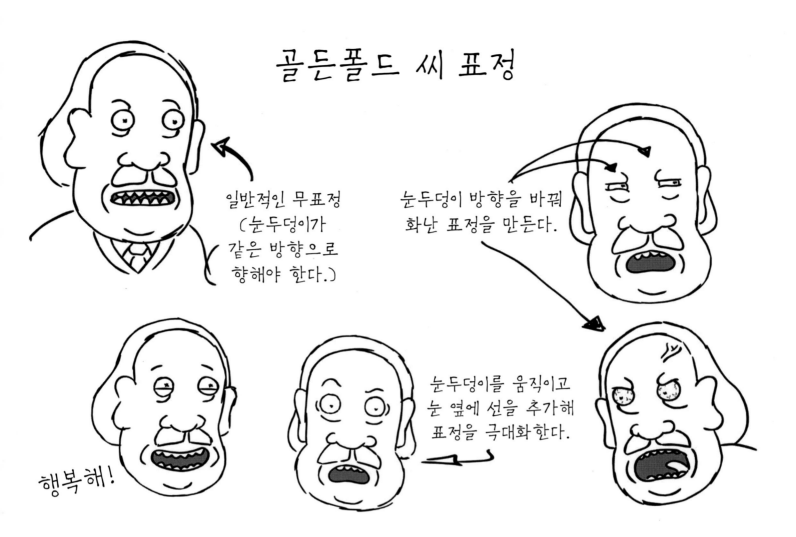

일반적인 무표정
(눈두덩이가
같은 방향으로
향해야 한다.)

눈두덩이 방향을 바꿔
화난 표정을 만든다.

행복해!

눈두덩이를 움직이고
눈 옆에 선을 추가해
표정을 극대화 한다.

마우스 차트*

좋아, 그러니까 일반적으로 마우스 차트에는 열넷 혹은 열다섯 가지 형태가 있다. 그리고 이 형태 안에서 대부분의 알파벳을 표현할 수 있다. 우리는 모든 캐릭터의 마우스 차트를 만들어 애니메이션의 립싱크가 일정하도록 만들었다. 하지만 종종 새로운 캐릭터 혹은 색다른 포즈가 등장하면 완전히 새로운 마우스 차트를 만들어야 한다. 아래는 뒤에서 4분의 3 지점에서 바라본 골든폴드의 모습이다. 이는 까다로운 부분 중 하나이다. 여기까지 오기 위해 로일랜드는 메모를 엄청 많이 해두었다. 젠장!

*마우스 차트: 애니메이션 캐릭터가 립싱크할 때 발음을 구분해 대표적인 형태를 그린 도표

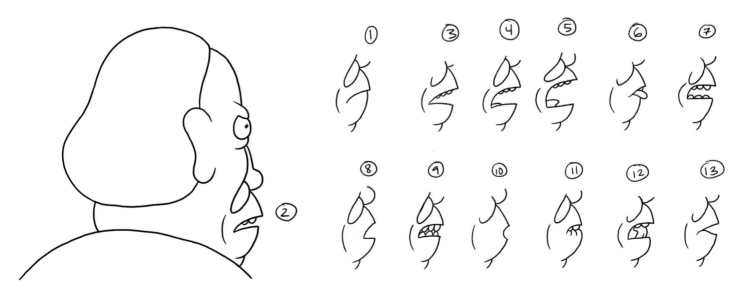

CHAPTER 2

이웃, 외계생명체,
도어비이는 그리고
그밖의것들

병원체 Disease Creatures

"움직이지 마. 우리가 움직이지 않으면 임질은… 우리를… 못 봐." 로일랜드는 이 〈해부학 공원〉 괴물들이 《스타워즈》의 랭커 같은 느낌이길 바랐다. 초기 스케치(오른쪽 페이지)는 우리가 그 모습을 찾기까지의 과정을 보여준다. 하지만 대장균, 임질, 그리고 간염 괴물 디자인을 분명히 정하기까지 적어도 대여섯 차례는 다시 그렸다. 그래도 그럴 만한 가치가 있었다. A형 간염이 마지막 장면에서 정말 나쁜 놈처럼 나온 덕에 우리는 시즌 1 내내 애니메이션 인트로에 A형 간염을 사용했다.

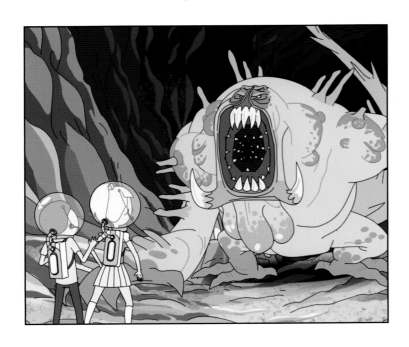

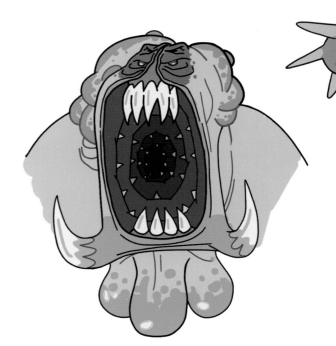

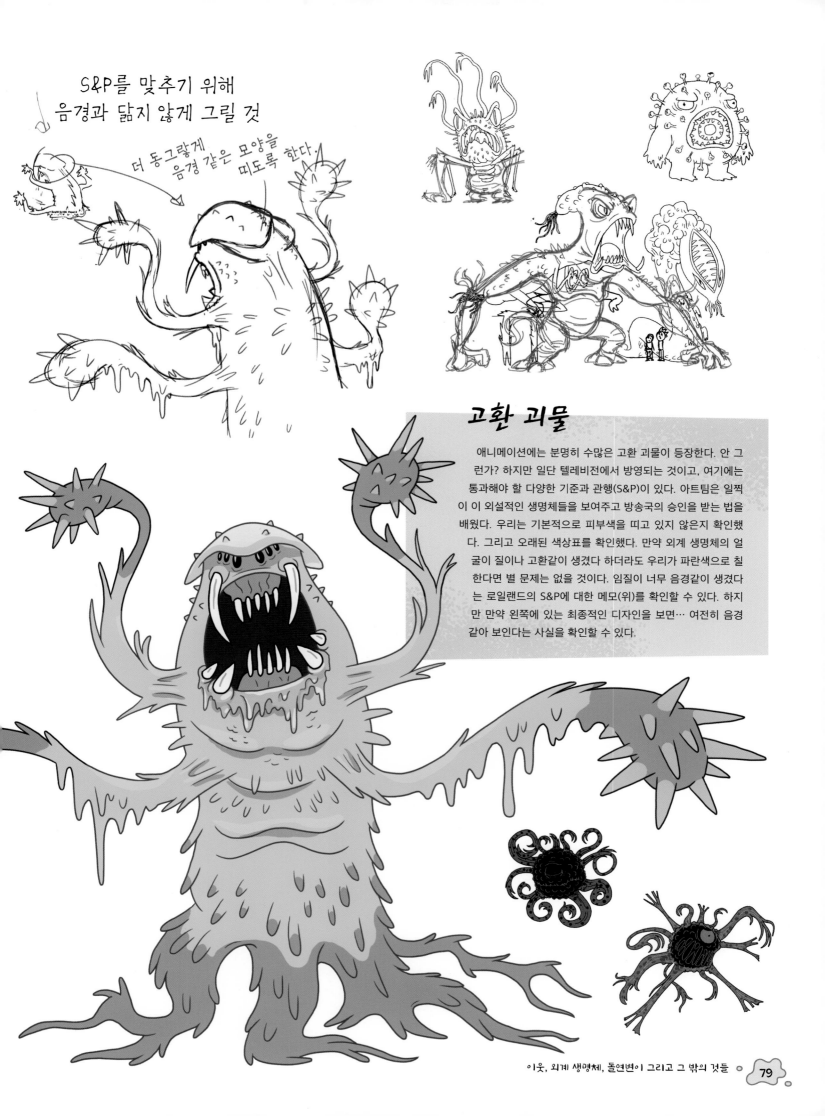

S&P를 맞추기 위해
음경과 닮지 않게 그릴 것

더 동그랗게
음경 같은 모양을
띠도록 한다

고환 괴물

애니메이션에는 분명히 수많은 고환 괴물이 등장한다. 안 그런가? 하지만 일단 텔레비전에서 방영되는 것이고, 여기에는 통과해야 할 다양한 기준과 관행(S&P)이 있다. 아트팀은 일찍이 이 외설적인 생명체들을 보여주고 방송국의 승인을 받는 법을 배웠다. 우리는 기본적으로 피부색을 띠고 있지 않은지 확인했다. 그리고 오래된 색상표를 확인했다. 만약 외계 생명체의 얼굴이 질이나 고환같이 생겼다 하더라도 우리가 파란색으로 칠한다면 별 문제는 없을 것이다. 임질이 너무 음경같이 생겼다는 로일랜드의 S&P에 대한 메모(위)를 확인할 수 있다. 하지만 만약 왼쪽에 있는 최종적인 디자인을 보면⋯ 여전히 음경같아 보인다는 사실을 확인할 수 있다.

개 로봇 Dog Robots

"서머, 내 고환은 어디 갔지?" 재미있는 사실: 스너플은 사실, 로일랜드의 강아지인 제리에서 영감을 얻었다. 또 다른 재미있는 사실은 스너플(롭 폴슨 목소리 출연)을 디자인하는 동안 아트디렉터에게 자신의 강아지 제리와 함께 산책하도록 했다는 것이다. 아, 그리고 바로 아래에는 로일랜드가 초기에 그린 매우 형편없는 스케치를 확인할 수 있다. 이 그림으로 인지 증폭기 헬멧이 어떻게 작동하는지(2차 변신)를 보여주었다.

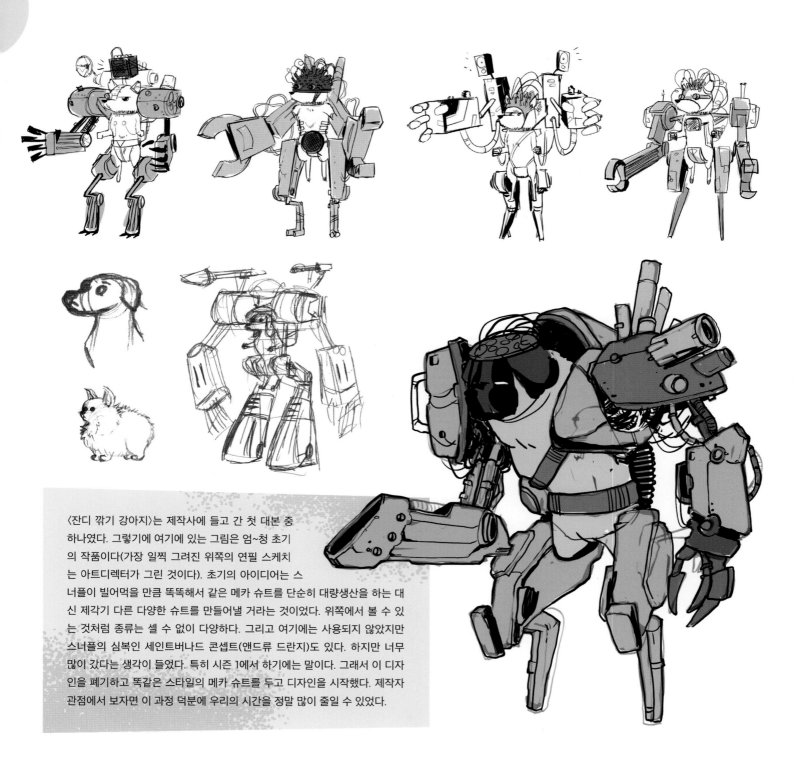

〈잔디 깎기 강아지〉는 제작사에 들고 간 첫 대본 중 하나였다. 그렇기에 여기에 있는 그림은 엄~청 초기의 작품이다(가장 일찍 그려진 위쪽의 연필 스케치는 아트디렉터가 그린 것이다). 초기의 아이디어는 스너플이 빌어먹을 만큼 똑똑해서 같은 메카 슈트를 단순히 대량생산을 하는 대신 제각기 다른 다양한 슈트를 만들어낼 거라는 것이었다. 위쪽에서 볼 수 있는 것처럼 종류는 셀 수 없이 다양하다. 그리고 여기에는 사용되지 않았지만 스너플의 심복인 세인트버나드 콘셉트(앤드류 드란지)도 있다. 하지만 너무 많이 갔다는 생각이 들었다. 특히 시즌 1에서 하기에는 말이다. 그래서 이 디자인을 폐기하고 똑같은 스타일의 메카 슈트를 두고 디자인을 시작했다. 제작자 관점에서 보자면 이 과정 덕분에 우리의 시간을 정말 많이 줄일 수 있었다.

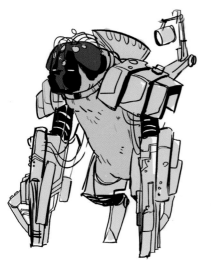
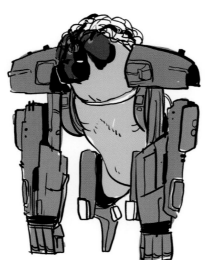
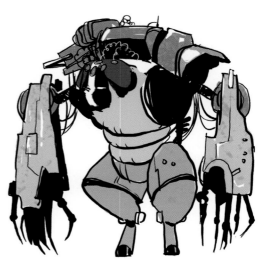

자이지리안 *Zigerions*

"자이지리안은 사기꾼들이야, 모티. 은하연방에서 가장 야망이 넘치지만 성공한 적은 거의 없는 거짓말쟁이들이지." 이 에피소드의 작업량은 정말 엄청났다. 이 에피소드는 완전히 새로운 외계 생명체 종 하나를 창조하고 그 안에서 다양한 변형을 만든 좋은 예다. 네뷸론 왕자(오른쪽, 데이비드 크로스 목소리 출연)의 디자인이 결정되고 나서야 우리 아트팀은 다른 외계 생명체들을 디자인할 수 있었다. 안타깝게도 릭이 우주선 전체를 날려버렸지만…. 언젠가 다시 보게 될지 누가 알겠는가?

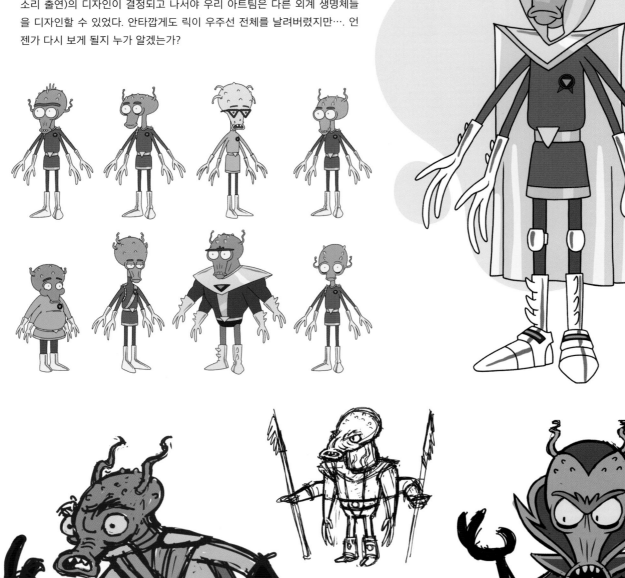

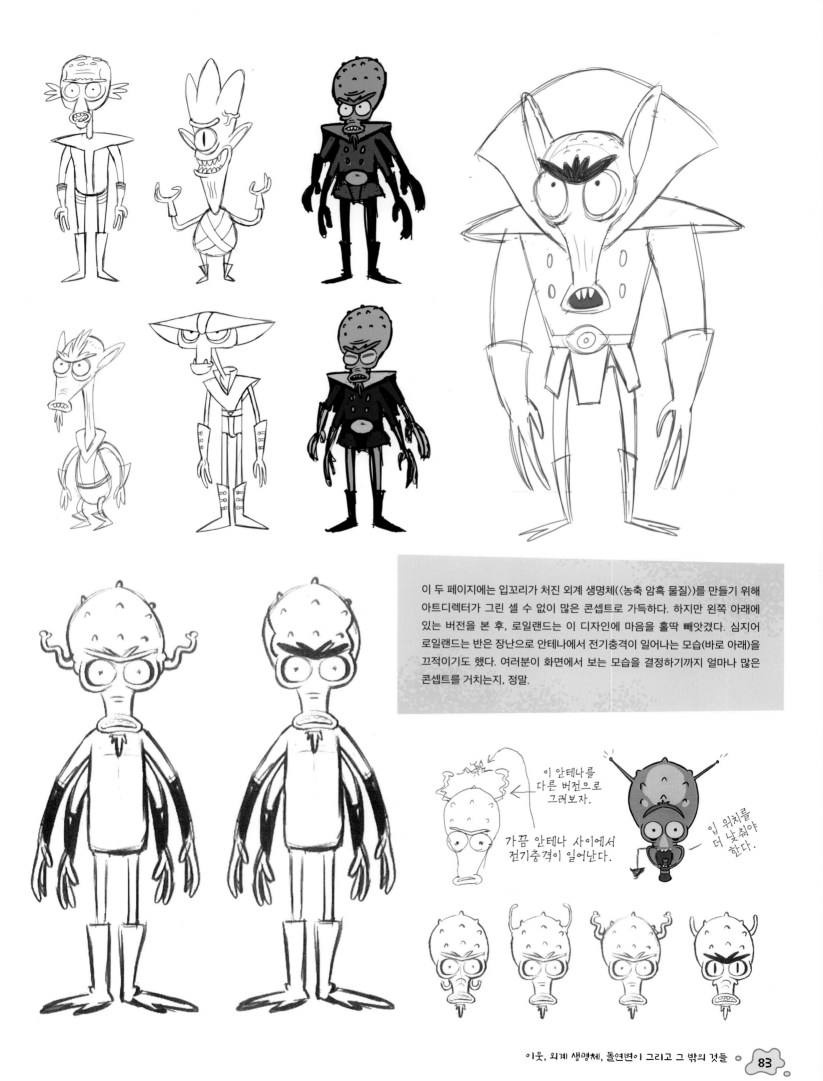

이 두 페이지에는 입꼬리가 처진 외계 생명체(〈농축 암흑 물질〉)를 만들기 위해 아트디렉터가 그린 셀 수 없이 많은 콘셉트로 가득하다. 하지만 왼쪽 아래에 있는 버전을 본 후, 로일랜드는 이 디자인에 마음을 홀딱 빼앗겼다. 심지어 로일랜드는 반은 장난으로 안테나에서 전기충격이 일어나는 모습(바로 아래)을 끄적이기도 했다. 여러분이 화면에서 보는 모습을 결정하기까지 얼마나 많은 콘셉트를 거치는지, 정말.

이 안테나를 다른 버전으로 그려보자.

가끔 안테나 사이에서 전기충격이 일어난다.

입 위치를 더 낮춰야 한다.

미식스 씨 MR. Meeseeks

"저는 미식스 씨예요! 저를 보세요!!" 여기 아래에서 일을 사랑하지만 존재하기는 싫어하는 생명체의 매우 초기 콘셉트 몇 가지를 볼 수 있다. 하지만 로일랜드(미식스 씨의 목소리로도 출연했다)는 미식스 씨가 정말 단순하게, 나체로, 옷 하나 걸치지 않고 등장했으면 했다(이는 로일랜드가 디자인한 다양한 캐릭터에서 반복적으로 등장하는 콘셉트다). 한 가지 놀라운 사실: 미식스 씨 캐릭터 디자인은 《미스터쇼》에 등장하는 핏팻에서 큰 영감을 받았다. 하~할 수 있어요!

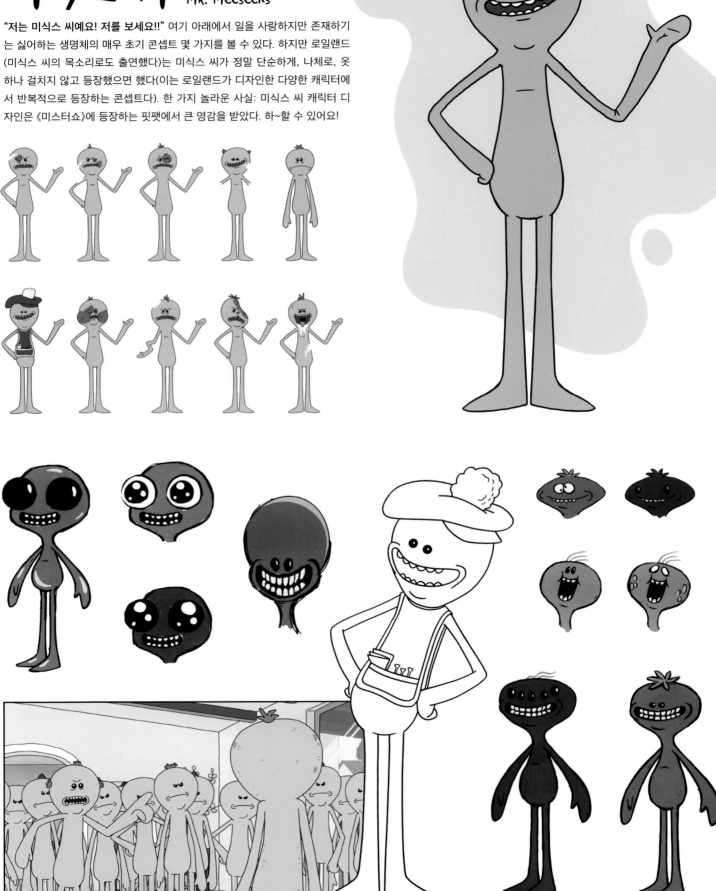

그롬플로마이트 Gromflomites

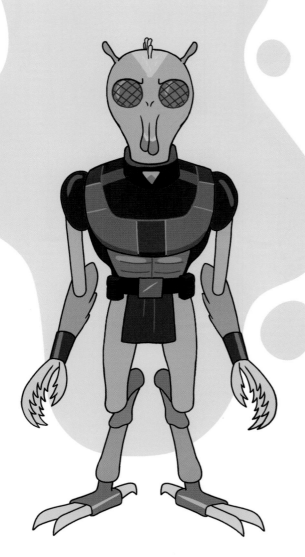

"쟤들은 그냥 로봇이야, 모티! 쏴도 돼, 그냥 로봇이야!" 이 벌레 눈을 가진 충신들은 단순히 릭의 적이기만 한 건 아니다. 은하연방을 향한 충성심이라는 단물을 빠는 일을 하기도 한다. 디자인적인 측면에서 보면 두 종류의 그롬플로마이트가 있다. 하나는 날개가 있고 덜 진화된 조무래기 일꾼(바로 아래)이고, 다른 하나는 조금 더 진화해 날개가 없고 두 발로 걷는 지배계층이다.

크롬보풀로스 마이클

"그래, 또 하나 죽이러 가야지!" 속으면 안 된다. 크롬보풀로스 마이클(앤디 달리 목소리 출연)은 지배계층 그롬플로마이트처럼 보이지만 사실 연방에 대항해 독단적으로 일하는 암살자다. 릭에게 차갑고 무정한 플러보를 주고 불법 총기를 구매하기도 한다.

거인 Giants

뭐, 눈으로 보면 꽤 당연한 이름이다. 하지만 주로 등장하는 거인은 사실 하몬을 보고 디자인했다. 물론 항상 이런 식으로 디자인하진 않는다. 첫 콘셉트는 사실 왼쪽 아래에 있다. 하지만 아트디렉터가 가운데 있는 빨간 선 그림을 그리자, 그러니까 끝, 그걸로 끝났다. 또 다른 거인 세상의 사람들(《미식스와 파괴》)은 중서부 미국인처럼 생겼다.

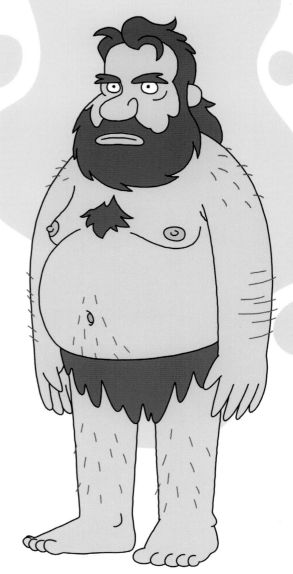
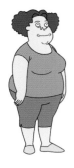
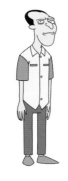

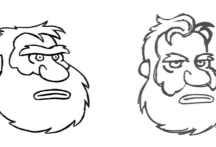

하몬 거인?

계단 고블린
StaiR GobLins

"와, 할아버지! 보세요! 여기에 쪼그마한 계단 모양 생명체들이 있어요. 그… 끝내주는 다양한 캐릭터들 말이에요!" 목마른 계단 주점 안에 있는 슈미클을 사랑하는 생명체들(슬리퍼리 스텝, 부비 바이어 씨)은 로일랜드가 말장난을 하기 위해 만들어낸 생명체다(178페이지에 더 자세한 내용이 있다). 슬리퍼리 스텝의 초기 콘셉트는 가운데 있는 이상한 난간 외계 생명체 그림과 함께 있다. 난간 외계 생명체의 최종 디자인은 아래에 있다. 장~담컨대 고리 던지기 고깔이 머리에 있는 외계 생명체(첫째 줄)는 우리가 눈에 괄약근을 만든 첫 캐릭터였다. 정말 자랑스럽다.

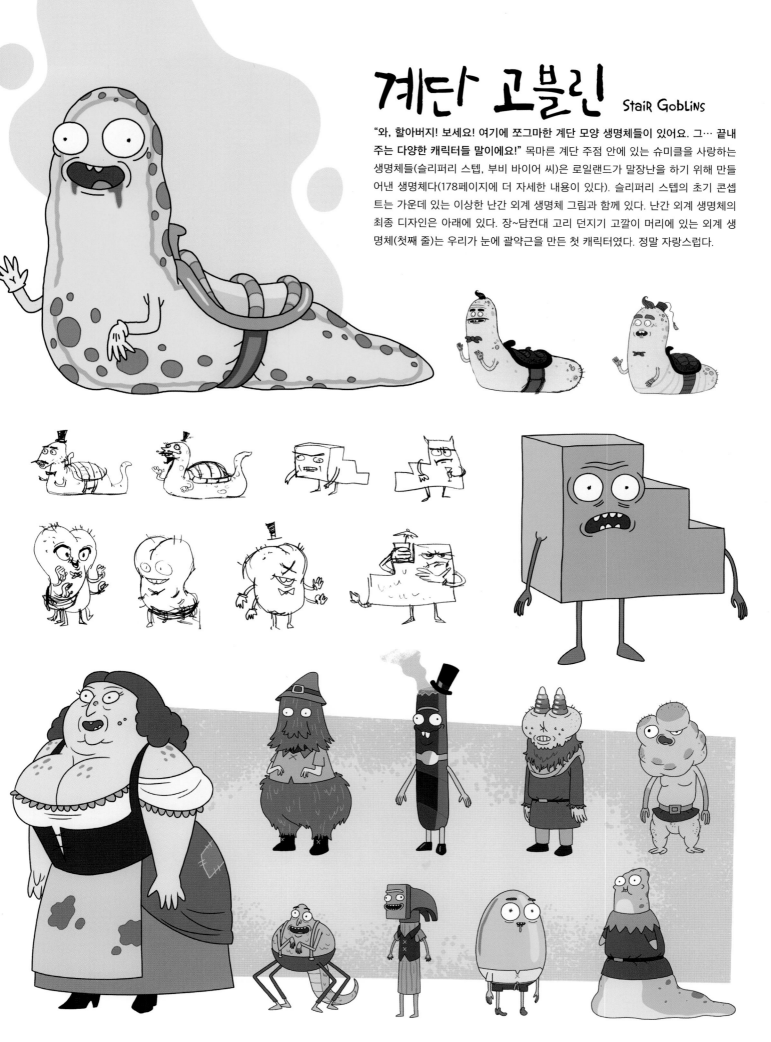

맨티스 Mantises

사랑의 묘약 '해독제'로 세상을 감염시키고 난 후(〈릭 포션 넘버 9〉), 릭은 모티와 사랑을 나누고 싶어 하는 (그리고 머리를 먹어 치우는) 괴상한 사마귀 돌연변이종을 만들었다. 아래 그림은 우리가 이미 갖고 있던 기본 캐릭터들을 사마귀 돌연변이로 바꾼 모습이다. 선임 캐릭터 디자이너인 카를로스 오르테가는 사무실에서 처음으로 사마귀 돌연변이 모습을 진짜 끝내주게 그려 냈다.

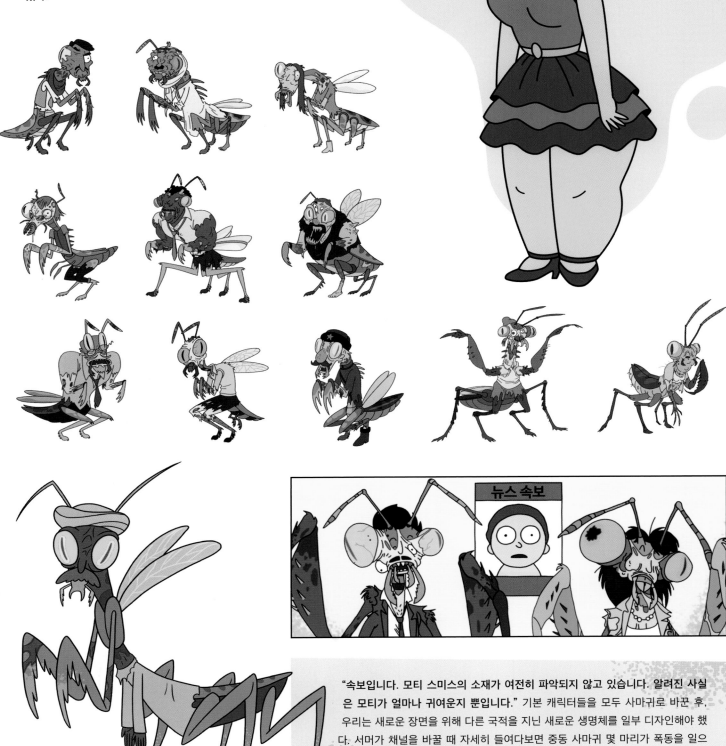

"속보입니다. 모티 스미스의 소재가 여전히 파악되지 않고 있습니다. 알려진 사실은 모티가 얼마나 귀여운지 뿐입니다." 기본 캐릭터들을 모두 사마귀로 바꾼 후, 우리는 새로운 장면을 위해 다른 국적을 지닌 새로운 생명체를 일부 디자인해야 했다. 서머가 채널을 바꿀 때 자세히 들여다보면 중동 사마귀 몇 마리가 폭동을 일으키고, 모티 모형과 관계를 맺는 모습을 볼 수 있다.

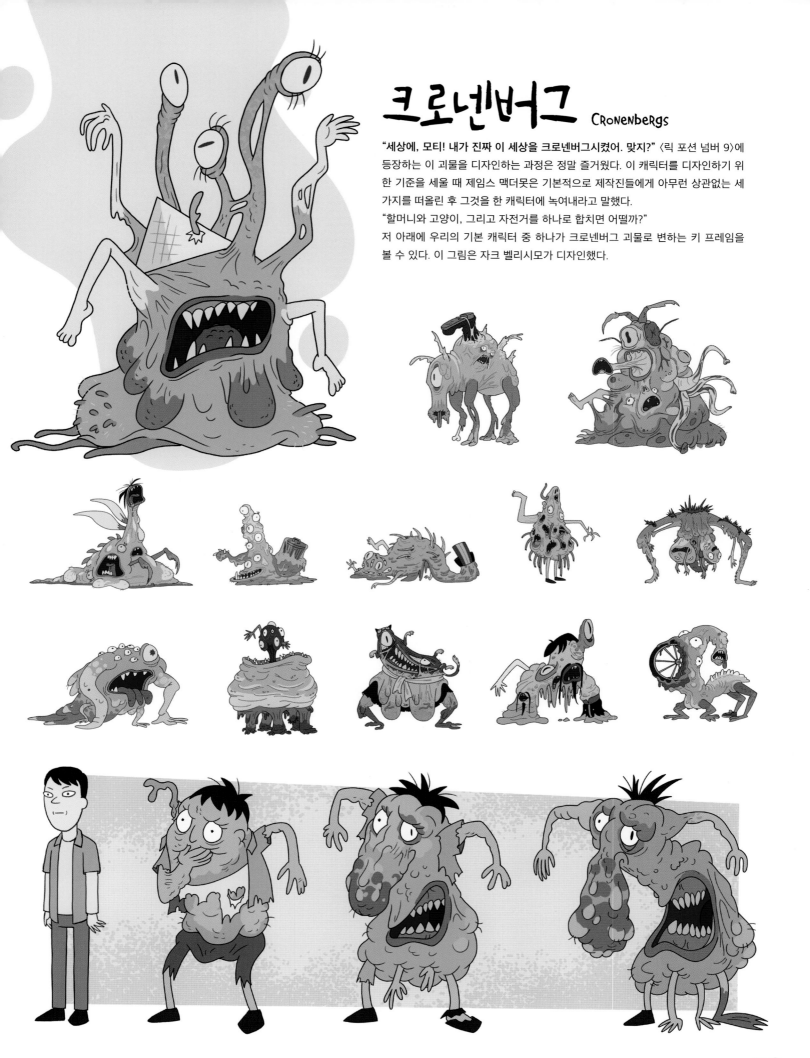

크로넨버그 Cronenbergs

"세상에, 모티! 내가 진짜 이 세상을 크로넨버그시켰어. 맞지?" 〈릭 포션 넘버 9〉에 등장하는 이 괴물을 디자인하는 과정은 정말 즐거웠다. 이 캐릭터를 디자인하기 위한 기준을 세울 때 제임스 맥더못은 기본적으로 제작진들에게 아무런 상관없는 세 가지를 떠올린 후 그것을 한 캐릭터에 녹여내라고 말했다.

"할머니와 고양이, 그리고 자전거를 하나로 합치면 어떨까?"

저 아래에 우리의 기본 캐릭터 중 하나가 크로넨버그 괴물로 변하는 키 프레임을 볼 수 있다. 이 그림은 자크 벨리시모가 디자인했다.

가조피안 _GazoRPians_

"나는 가조르파조르 지도자 마샤란다. 하고 싶은 말이 있으면 내게 하면 된단다." 릭과 서머는 〈가조르파조르 돌보기〉에서 두 계급의 외계 생명체를 만났다. 여러분도 알겠지만 모티가 섹스 로봇으로 가조피안 아이를 가진 후에 말이다. 아래의 여성 외계 생명체는 지배계급인 마샤(《파스케이프》에 출연했던 여배우인 클라우디아 블랙 목소리 출연)가 통치하는 지하 유토피아에 살고 있다. 그리고 남성 외계 생명체는… 뭐, 릭이 말했듯이 남성 외계 생명체는 온종일 막대기와 돌을 가지고 가짜 성기를 두고 싸움을 했다.

좋아, 그러니까 여성 가조피안을 처음 디자인할 때는 갈피를 잡지 못했다. 처음에는 남성에 대응하는 건강하고 섹시하면서 힘센 모습(오른쪽 페이지)으로 시작했다. 하지만 로일랜드는 이를 지워버렸다. 예상치 못한 모습으로 사람들이 오해하길 원했기 때문이다. 그래서 아트팀은 최종 디자인에 전사 같은 느낌을 불어넣는 동시에 여성스러움을 잃지 않도록 만들었다.

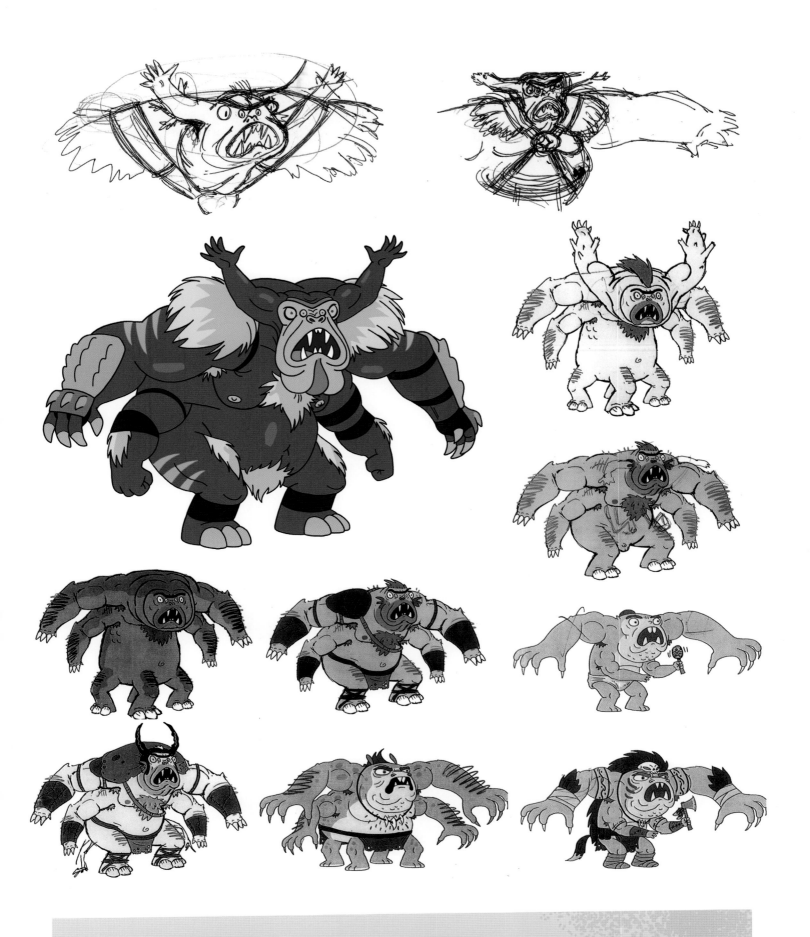

"내려놔!" 이 그림은 모두 남성 가조피안의 초기 콘셉트다. 아트팀은 이 디자인에 늘 태클을 걸었다. 제임스 맥더못은 초기 콘셉트 몇 가지를 그렸다. 위에 있는 연필 스케치는 스티븐 춘이, 그리고 최종 그림은 카를로스 오르테가가 그렸다. 우리가 남성 외계 생명체의 최종 디자인을 결정한 후에야 우리는 모티 주니어를 그릴 수 있게 됐다(69페이지).

체어 피플 Chair People

"네, 전화기 추가해서 라지 사이즈 전화기 하나 주문하려고요."
체어맨 2: "핸드폰. 아니, 아니, 아니, 아니, 다이얼 전화기로. 그리고 반은 공중전화기로."
작가들은 다양한 차원으로 추격이 벌어지는 과정을 어떻게 하면 재미있게 만들 수 있을까 고민하던 중 이 대사를 떠올렸다. 작가들은 무작위로 세 가지 세계를 만들어내는 대신, 전화를 하는 장면으로 결정하고 세 가지 세계를 의자, 피자, 그리고 전화기라는 구체적인 콘셉트를 돌려가며 사용하기로 했다.

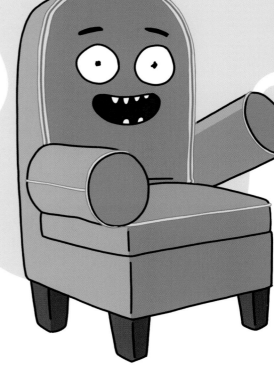

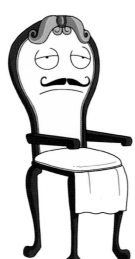

사람 위에 앉아서 피자 핸드폰으로
주문을 하는 의자

피자 피플 Pizza People

"네, 사람 추가해서 라지 사이즈 사람 하나 주문하려고요."
피자맨 2: "백인. 아니, 아니, 아니, 흑인으로. 그리고 반은 히스패닉으로."
이런 새로운 대본이 등장할 때(특히 차원 속 다른 차원이 등장할 때)마다 아트디렉터는 새로운 캐릭터와 위치에 대해 던질 수 있는 모든 질문을 던졌다. 그런 후 로일랜드를 만났다. 그럼 로일랜드는 화이트보드에 대강 그림을 그려 확실히 했다. 아래의 피자 피플과 이전 페이지의 윗부분에 있는 체어 피플처럼 말이다.

폰 피플 Phone People

"네, 의자 추가해서 라지 사이즈 소파 하나 주문하려고요."
폰맨 2: "유아용 식탁 의자로. 아, 아니, 아니, 아니, 안락의자로. 그리고 반은 휠체어로."
이는 악명 높은 가구 세계로의 추격전(〈미지와의 조우〉) 중간에 등장했다. 이들은 피자를 의자로 사용하고, 사람을 전화기로 사용하며 의자를 음식으로 먹는다. 꽤 멋지다. 〈릭스티 미니츠〉에서 차원 간 케이블 채널을 넘길 때 릭은 마이클 잭슨의 '스릴러' 춤을 추는 폰 피플이 나오는 화면을 넘긴다(155페이지). 그러니까… 무수히 많은 타임라인이 있으니 무수히 많은 가능성도 있는 것이다.

플루토니안 PLUTONIANS

제리가 멍청한 덕에 얻을 수 있는 이점 중 하나는 〈이상한 실종〉에 등장하는 이런 이상한 외계 생명체를 만날 수 있다는 것이다. 아래에서 플루토니안 초기 콘셉트 일부를 볼 수 있다. 비록 이 초기 디자인을 사용하진 않았지만 로일랜드가 여기서 마음에 들어 했던 부분은 동공이 십자가 모양이라는 점이었다. 가장 유명한 두 플루토니안은 필리피 닙스 왕 (가운데, 리치 풀처 목소리 출연), 그리고 과학자 아들인 스크루피 누퍼(하얀색 셔츠를 입은 캐릭터, 놀란 노스 목소리 출연)다. 안타깝게도 스크루피는 현재 플루타나모 수용소에 있다.

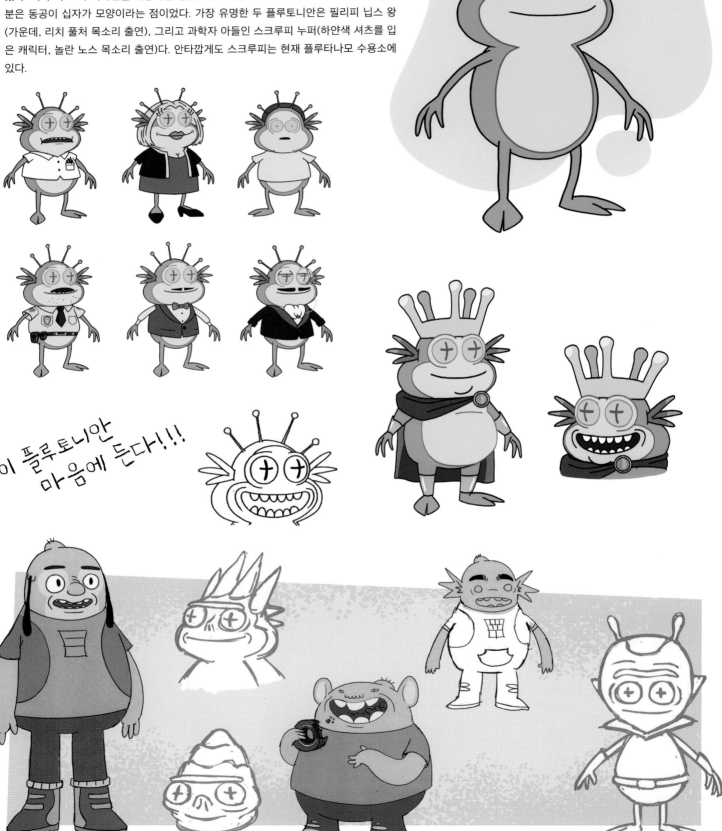

이 플루토니안 마음에 든다!!!

기어 피플 Gear People

"나를 기어헤드라 부르는 건 중국인을 아시아 페이스라고 부르는 거랑 똑같아!"
왼쪽에 있는 기어헤드(일명, 리볼리오 클록버그 주니어)의 디자인은 사실 《히맨》의
로보토에서 영감을 받았다. 로일랜드는 지금도 사무실에 로보토 장난감을 갖고 있
다. 로일랜드는 끝내주는 올드 스쿨 장난감을 매~우 많이 갖고 있다. 그리고 이것을
아트디렉터가 참고할 수 있도록 보여주었다. 기어헤드를 이런 식으로, 대신 조금 더
통통하고 덜 근육질로, 그리고 훨씬 덜 멋지게 만들어 보자는 말과 함께 말이다.

비록 기어 피플(스콧 쉐노프 목소리 출연)은 〈릭스러운 청춘〉에서
혼자 덩그러니 등장했지만 우리 아트팀은 이를 확장시켜 시즌 2
〈모티의 운전 연습〉에 등장하는 기어 세계 전체를 디자인했다. 기
어에 대한 한 가지 더 추가적인 사실: 모든 기어가 맞물려 돌아가
야 했기에 이 외계 생명체를 디자인하고 마우스 차트를 만드는 일
은 정말 성가신 일이었다.

유니티 군중 Unity's Hosts

〈흡수되다〉에서 이 군집형 종족을 창조하는 일은 매우 까다로웠다. 이 완벽한 세계를 위해 우리는 다른 캐릭터를 거의 재사용하지 않고 완전히 새로운 인간종을 창조해냈다. 그 대신 피부를 파란색으로 만들고, 머리에 전구 세 개를 달아 외계 생명체처럼 보이게 만드는 식으로 해결했다. 이는 매우 커다란 수정사항이었다. 특히 이 에피소드에는 군중 신이 있었으니 말이다. 또 한 가지 끝내주는 사실: 유니티의 목소리는 크리스티나 헨드릭스가 연기했다.

"나는 판단을 원하는 게 아니야. 그냥 '예, 아니오'로 답해. 기린도 흡수할 수 있어?" 이는 구토를 통해 흡수하는 독특한 성별의 생명체가 등장했을 뿐만 아니라, 작가들이 릭의 옛 연인을 들여다본 첫 에피소드였다. 이 에피소드의 작가인 라이언 리들리는 릭이 우연히 자신의 옛 연인과 마주친다는 아이디어를 마음에 들어 했다. 그저 단지 옛 연인이기만 한 것이 아니라 릭보다 훨씬 성공했고 자아실현을 한 존재이기 때문이다. 또, 평평 유두와 원뿔 유두 사이의 복잡한 인종 간의 긴장감을 처음으로 다룬 에피소드이기도 했다.

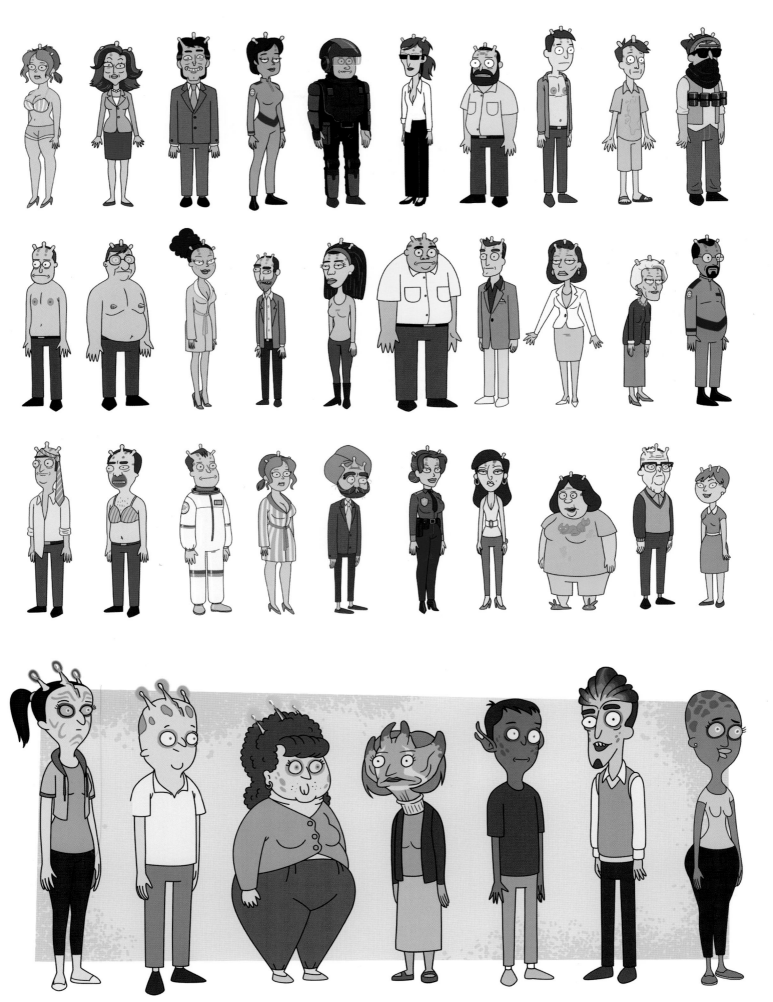

기억 기생충

Memory Parasites

세상에, 이 에피소드에는 너무나도 재미있는 새로운 캐릭터들이 등장했다. 하지만 덕분에 디자인팀은 죽어났고, 제작자들에게는 매우 까다로운 작업이었다. 처음에, 아트디렉터는 실제로 존재하는 미세한 크기의 기생충에서 영감을 받아 이 모든 콘셉트를 만들었다. 그 결과, 훨씬 거대하고 무서운 형태가 됐다. 하지만 로일랜드는 기생충의 주름지고 구불구불하며 역겨운 질감을 만들기 위해 약간 슬림 짐에서 나오는 육포 같은 신체를 지니도록 매우 구체적으로 원했다. 그 결과 디자인팀은 무시무시한 얼굴 위에 포피를 붙였다.

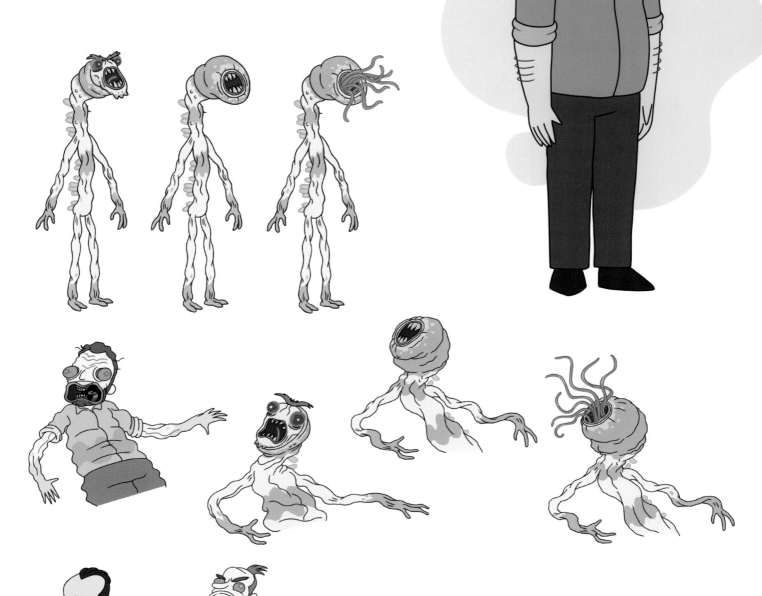

변신

이 기생충에 감염돼 변신하는 장면(가운데에 있는 스티브 삼촌처럼)은 애니메이션으로 만들기에 가장 까다로운 부분이었다. 바델은 과거에 그랬던 것처럼 한 장 한 장 손으로 그려 하모니(애니메이션을 만들기 위한 애니메이션 소프트웨어)로 보냈다. 이 프로그램은 에피소드 전반에 걸쳐 반복적으로 등장한 변신 과정을 약 28개의 단계로 쪼갰다. 하지만 몇 개는 너무 자세해서 한 번만 사용됐다. 바델은 끝내주게 만들어냈다.

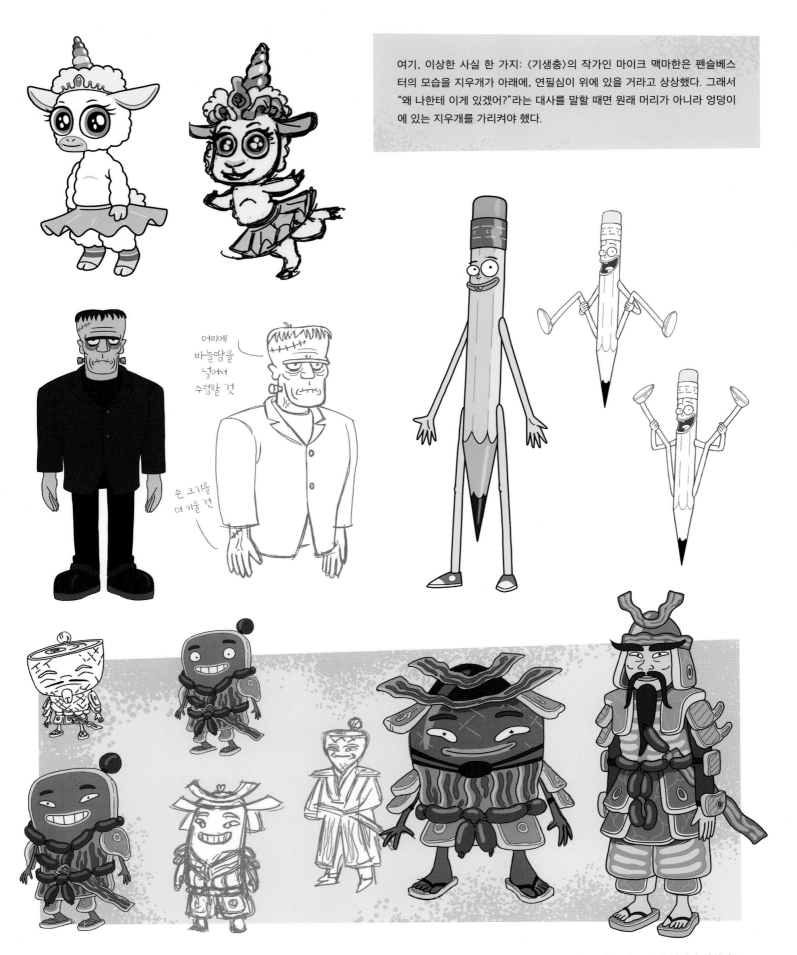

여기, 이상한 사실 한 가지: 〈기생충〉의 작가인 마이크 맥마한은 펜슬베스터의 모습을 지우개가 아래에, 연필심이 위에 있을 거라고 상상했다. 그래서 "왜 나한테 이게 있겠어?"라는 대사를 말할 때면 원래 머리가 아니라 엉덩이에 있는 지우개를 가리켜야 했다.

머리에
바늘땀을
넣어서
수정할 것

손 크기를
더 키울 것

위에는 프랑켄슈타인의 괴물과 마법을 부리는 발레리나 양인 팅클스의 최종본에 가까운 콘셉트 아트 몇 가지를 볼 수 있다. (그건 그렇고 정말 엄청난 캐릭터들이다.) 아래에서 볼 수 있듯이 햄무라이의 초기 디자인은 만화스럽고 햄에 집중돼 있었다. 하지만 하몬은 더 현실적으로 보였으면 했다. 마치 완전히 돼지고기로만 만들어진 갑옷을 입은 실제 사무라이처럼 말이다.

"다들 기억을 멈춰 봐! 이 기생충은 빈대 같아. 기억을 떠올리는 건 또 다른 매트 리스를 만드는 거야!" 이 페이지에는 매우 다양하고 놀라운 캐릭터들이 있다. 유리병 안 유령, 보르가드 씨, 사진작가 랩터, 위아래가 바뀐 기린, 아미시(Amish: 기독교의 일파로 문명사회에서 벗어나 자신들만의 전통을 유지하며 살아간다.-옮긴이 주) 사이보그, 거대 오리, 냉장고 씨, 그리고 제리의 비밀 연인인 슬리피 개리(매트 월쉬 목소리 출연) 등 말이다. 또 한 가지 중요한 사실: 아래에서 두 번째 줄에 있는 나무꾼은 우리 컴퓨터 설비업체 담당자인 닉을 모델로 그렸다.

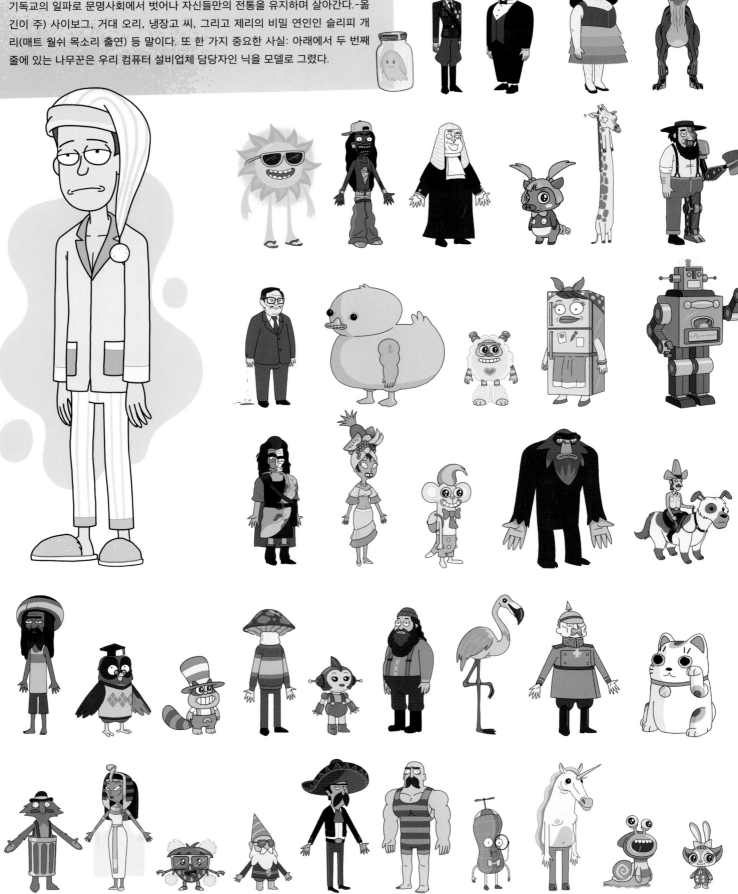

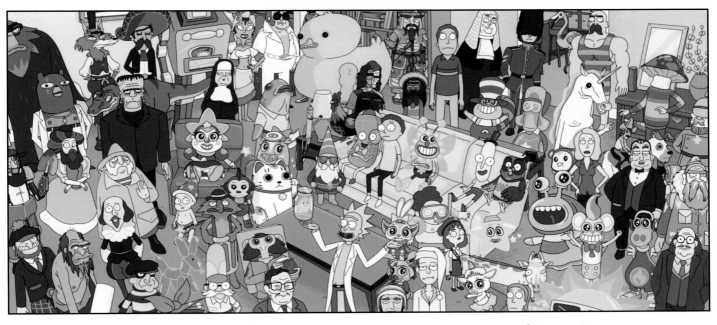

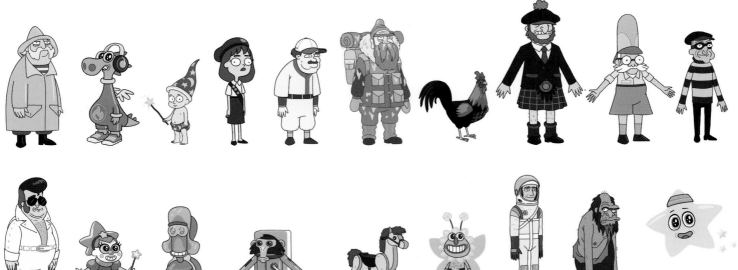

기생충 스토리보드

바델로 이 에피소드를 보내기 전 스토리보드는 끝내주게 깔끔해야
했다. 특히 수십 가지의 새로운 캐릭터가 함께 나오고 장면, 장면마다
여기저기서 움직이는 모습을 다뤄야 했기 때문에 말이다. 감독인 후안 메자
레온과 스토리보드 제작자들은 바델이 애니메이션으로 만들 때 훨씬 쉽게 관
리할 수 있도록 모든 캐릭터에 번호를 매기고 표시하는 놀라운 작업을 진행
했다.

마이크로 우주 MicRoveRse

좋아, 이게 바로 작가들이 '차원 안의 차원 안의 차원'이라 부르는 그 악명 높은 에피소드다. 이 에피소드가 제작에 들어간 후, 아트디렉터는 이해하기 위해 대본을 세 번이나 다시 읽었다.

"잠깐, 그러니까 지금 어떤 차원에 있는 거지?"

하지만 디자인적인 측면에서는 엄청나게 멋진 도전이었다. 아트팀은 마이크로 우주를 위한 완전히 새로운 외계종과 환경을 만들었을 뿐만 아니라, 더 아래 차원으로 내려가 새로운 미니 우주의 외계종을 창조했다. 그러고 난 후, 티니 우주, 트리 피플, 그리고 빌어먹을 나무로 만든 메카 슈트(오른쪽 페이지에 있음)까지 더 아래 차원으로 들어갔다.

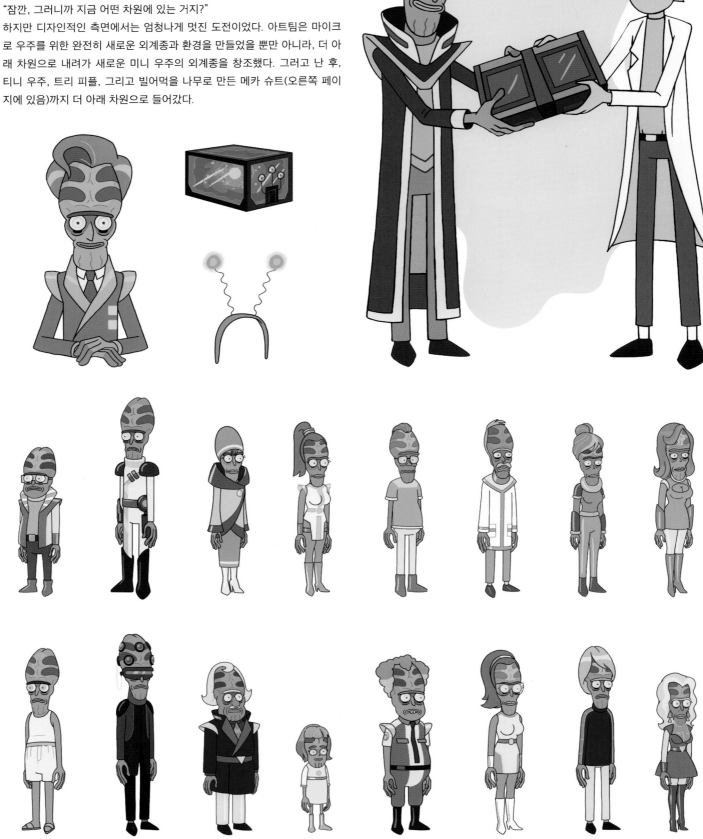

짚 잰플롭

"에크 바바 더클, 여기 대학에서 인기 많으실 분이 있네." 짚의 목소리를 스티븐 콜베어가 맡는다는 소식을 들었을 때 우리는 매우 흥분했다. 그리고 또하나 엄청난 소식이 있다. 짚의 생김새는 사실 채택되지 않은 크로뮬론 머리 디자인에서 유래했다(105페이지). 일단 형태를 정하면 나머지 외계종은 빠르게 디자인할 수 있었다.

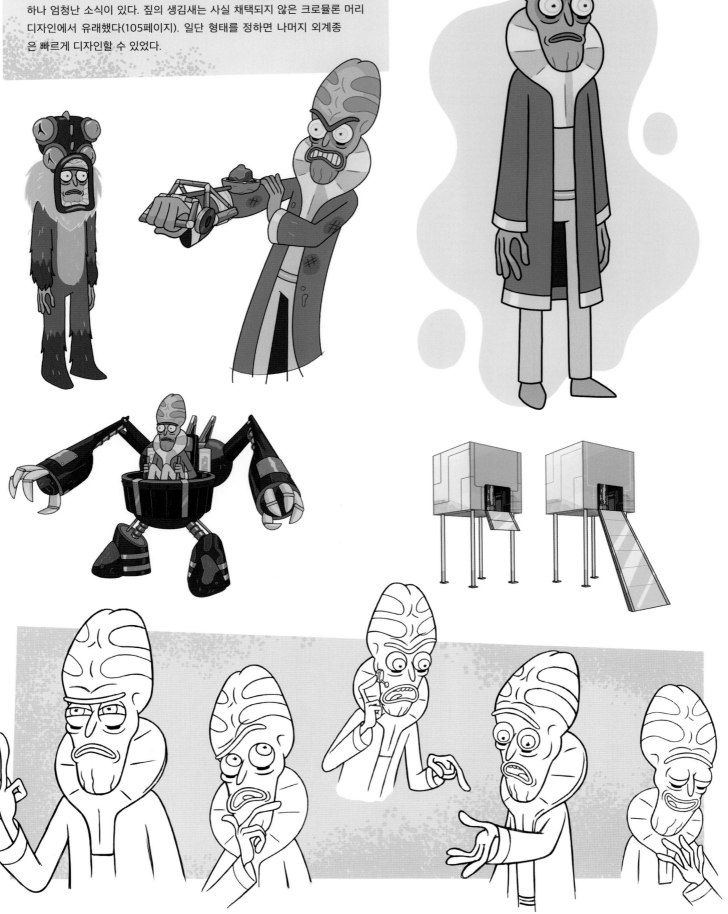

미니 우주 Miniverse

머리가 빙빙 돌고 있다면 여기 더 자세한 세계가 있다. 릭은 짚이 살고 있는 마이크로 우주를 만들어냈고, 짚은 카일이 살고 있는 미니 우주를 만들어냈으며, 카일은 트리 피플이 살고 있는 티니 우주를 만들어냈다. 비록 카일(오른쪽, 나단 필더 목소리 출연)은 가장 단순하게 디자인됐지만, 사실 디자인이 확정되기까지 가장 오랜 시간이 걸린 캐릭터였다. 스케치 구간 전반에 걸쳐 있는 카일의 초기 디자인을 확인해보자(212~215페이지). 이 녀석은 수도 없이 반복해서 등장했지만 로일랜드는 미믹스 씨처럼 카일을 깨끗한 하얀색의 완전히 간단한 형태를 유지하고 싶어 했다.

티니 우주

다른 차원의 세계를 어떻게 디자인해야 할지 방향성을 찾는 과정에서 아트팀은 카일의 티니 우주가 가장 기초가 된다고 생각했기 때문에 이를 먼저 디자인하기 위해 노력했다. 그래, 여기는 원시시대이고, 트리 피플이 살고 있다. 트리 피플은 셋째 아이를 잡아먹는데, 그러면 더 큰 열매를 수확할 수 있을 것이라고 믿기 때문이다. 아트팀은 여기서부터 마이크로 우주와 미니 우주 세계를 구축했다(196~197페이지에서 확인할 수 있다).

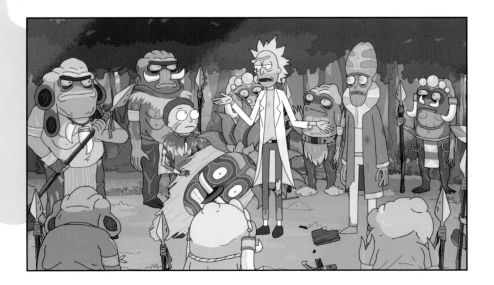

크로뮬론 *CROMULONS*

"**실력 좀 보여줘 봐!**" 세상에, 이 캐릭터를 기억하는가? 〈아마겟돈〉에 등장해 덜 진화된 생명체의 재능을 먹고 사는, 하늘을 떠다니는 거대한 얼굴 말이다. 이 디자인을 처음 떠올렸을 때는 이스터섬 모아이 석상을 닮은 신의 모습이었으면 했다. 하지만 로일랜드는 크로뮬론이 완벽한 음악을 기다리며 더 따뜻한 표정을 지었으면 했다. 동시에 《스타트렉: 넥스트 제너레이션》에 등장하는 패트릭 스튜어트를 닮았으면 했다. 아래에 애니메이션에 등장하지 못한 몇 가지 다른 디자인을 볼 수 있다.

"탈락!"

이웃, 외계 생명체, 돌연변이 그리고 그 밖의 것들

퍼지 피플 PuRGe PeOPLe

"여… 여기는 퍼지 행성이야. 너도 알겠지만 저 사람들은 평화롭다가도 갑자기 폭력을 휘두르지." 재미있는 사실 하나: 작가들은 《더 퍼지》 시리즈를 한 편도 보지 않고 이 대본을 매우 짧은 시간에 작성했다. 작가들은 그저 추측하기만 했지만… 나중에 알고 보니 굉장히 유사했다. 캐릭터를 디자인하며 손으로 그렸던 초기 등대지기의 모습 몇 가지를 아래에서 볼 수 있다. 아트리샤(첼시 케인 목소리 출연)의 디자인은 훨씬 더 어려웠다. 우리는 아트리샤 디자인을 완성하기 위해 수도 없이 그렸다. 하지만 일단 완성되자 로일랜드는 에리카 헤이스가 스토리보드판에 그린 그림을 정말 마음에 들어 했다. 결국 우리는 헤이스의 의견이 더 많이 들어가도록 아트리샤를 디자인했다.

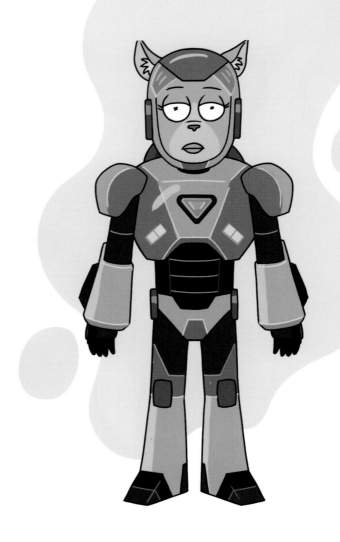

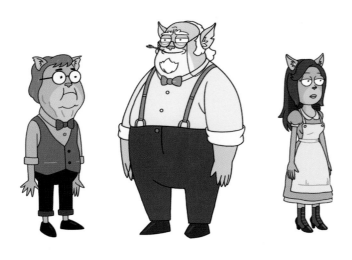

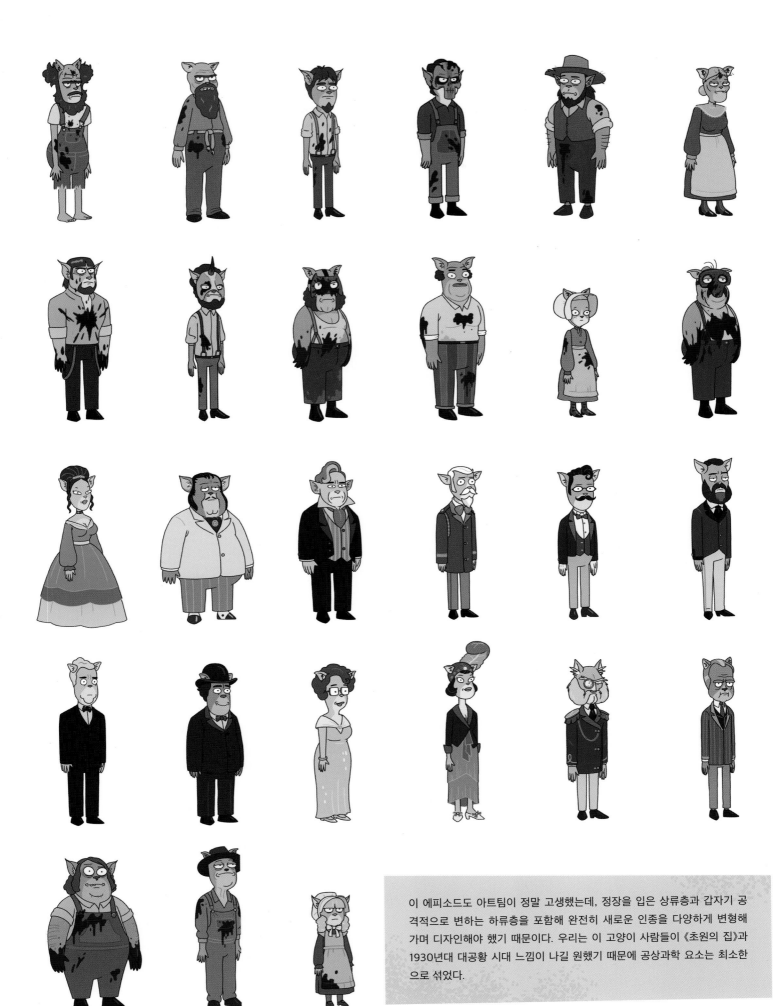

이 에피소드도 아트팀이 정말 고생했는데, 정장을 입은 상류층과 갑자기 공격적으로 변하는 하류층을 포함해 완전히 새로운 인종을 다양하게 변형해가며 디자인해야 했기 때문이다. 우리는 이 고양이 사람들이 《초원의 집》과 1930년대 대공황 시대 느낌이 나길 원했기 때문에 공상과학 요소는 최소한으로 섞었다.

볼 폰들러스 Ball Fondlers

구터만과 로일랜드는 차원을 넘나드는 텔레비전 프로그램 출연진(〈릭스티 미니츠〉에서 처음 등장했다)을, 실제로는 서로의 불알에 눈곱만큼도 관심이 없지만, 볼 폰들러스(남성의 독특한 성적 취향이나 게이를 지칭하는 속어-옮긴이 주)라 부르면 정말 웃길 거라고 생각했다. 디자인할 때 처음에는 《닌자터틀》의 범죄 수사대원 같은 느낌이 들었으면 했다. 하지만 우리는 결국 이 콘셉트를 폐기하고 독특한 《A-특공대》 같은 모습으로 바꾸었다. 게다가 별로 놀랍지도 않겠지만 로일랜드는 이상하게 생긴 콩 같은 머저리를 디자인했다.

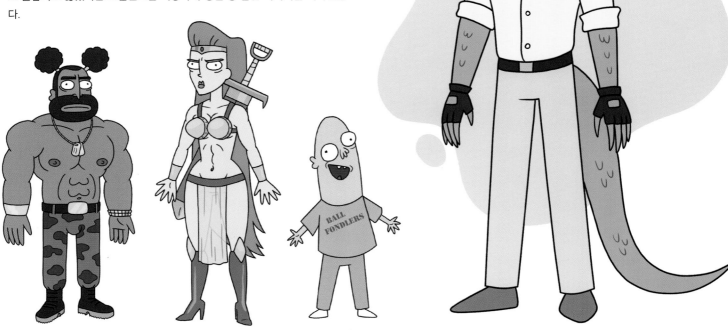

방귀 Fart

"우리는 이름이 필요 없어. 나는 당신들이 제시카의 발이라 부르는 것을 통해 소통하지. 아니, 텔레파시로." 엄밀히 따지자면 이름이 없는 이 하늘을 떠다니는 가스구름(저메인 클레멘트 목소리 출연)은 원래 대본에는 '쿠프'라는 이름으로 적혀 있었다. 제작자의 관점에서 방귀는 특히 까다로웠는데, 애니메이션에 꾸준히 등장했으면 했기 때문이다. 바델은 이 생명체를 애니메이션으로 만드는 과정을 놀라울 정도로 잘 해냈다. 또 하나 끝내주는 점은 '굿바이 문맨'의 멜로디를 데이비드 보위풍으로 만들었다는 점이다. 우리 제작진 중 한 명인 캐롤라인 폴리는 이를 거의 온전히 혼자서 만들었다. 그러니까 방귀는 어쩌면 이 책에서 더 큰 부분을 차지했어야 할지도 모른다. 하지만 모티는 반물질 총으로 방귀를 기화시켜 버렸다. 그러니까… 사실 별로 중요하지 않게 돼버린 거다.

정치인들 Politicians

"이 사람 진짜 마음에 드네!" 릭과 대통령이 만나는 장면은 사실 《닥터후》의 오마주였다. 구터만은 대통령이 이따금 특정한 미션을 위해 릭을 설득한다(수상이 닥터후에게 그랬던 것처럼)는 아이디어를 마음에 들어 했다. 예술적인 관점에서 보자면 아래에서 〈아마겟돈〉에 사용한 최종 디자인으로 변하는 과정을 볼 수 있다. 아, 그리고 작가들은 녹음하는 과정에서 이 부분에 완전히 푹 빠졌다. 대통령의 목소리는 키스 데이비드가, 그리고 나단 장군은 커트우드 스미스가 연기했다. 둘 다 작가들과 애니메이션에 큰 영향을 미친 상징적인 1980년대 공상과학 영화에 출연했다.

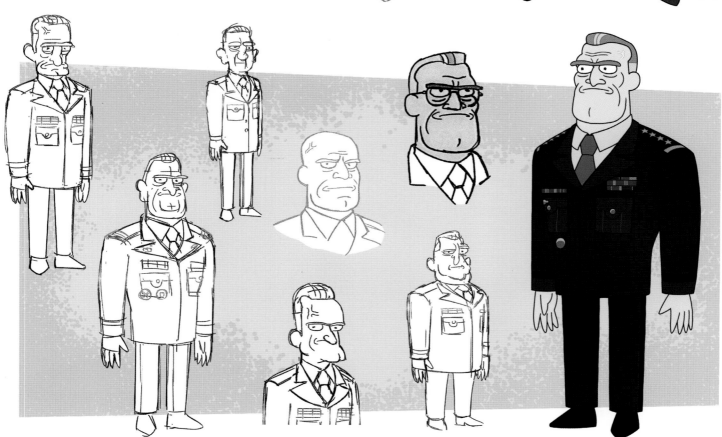

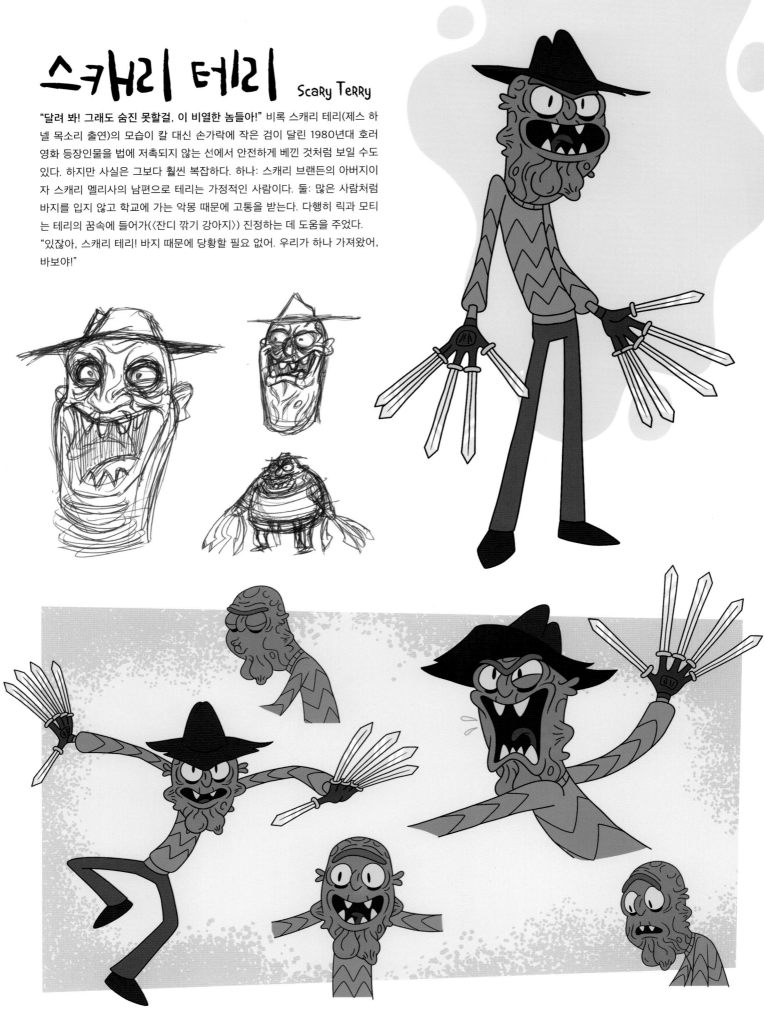

스캐리 테리 *Scary Terry*

"달려 봐! 그래도 숨진 못할걸, 이 비열한 놈들아!" 비록 스캐리 테리(제스 하넬 목소리 출연)의 모습이 칼 대신 손가락에 작은 검이 달린 1980년대 호러 영화 등장인물을 법에 저촉되지 않는 선에서 안전하게 베낀 것처럼 보일 수도 있다. 하지만 사실은 그보다 훨씬 복잡하다. 하나: 스캐리 브랜든의 아버지이자 스캐리 멜리사의 남편으로 테리는 가정적인 사람이다. 둘: 많은 사람처럼 바지를 입지 않고 학교에 가는 악몽 때문에 고통을 받는다. 다행히 릭과 모티는 테리의 꿈속에 들어가(〈잔디 깎기 강아지〉) 진정하는 데 도움을 주었다. "있잖아, 스캐리 테리! 바지 때문에 당황할 필요 없어. 우리가 하나 가져왔어, 바보야!"

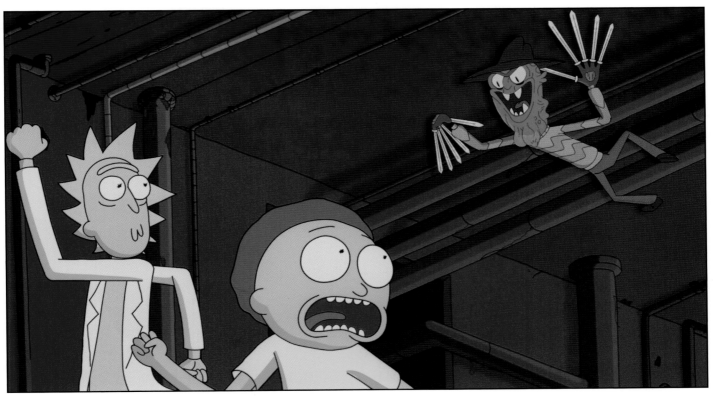

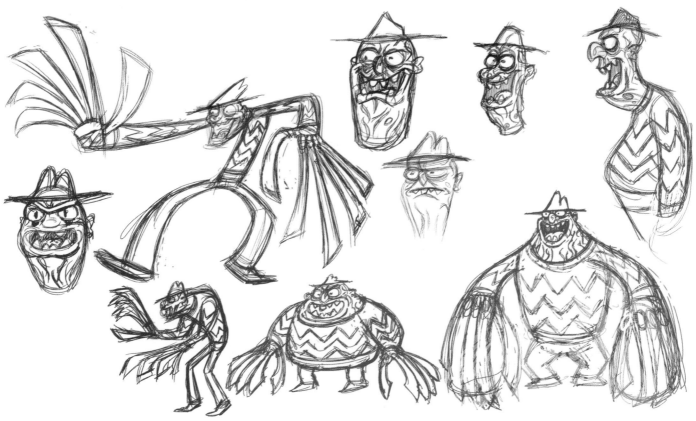

이는 말 그대로 이 시리즈를 제작하기 시작한 첫 주 동안 아트디렉터인 제임스 맥더못이 그린 초기의, 아~주 초기의 연필 스케치다. 사실, 로일랜드는 지금까지도 이 그림을 본 적이 없다. 이건 그냥 맥더못이 캐릭터를 만들기 위해 스케치북에 낙서한 것들이다. 하지만 스캐리 테리에게 '친스티클(chinsticles: 볼(chin)과 고환(testicle)을 합친 말-옮긴이 주)'을 추가하기로 마음먹은 순간, 맥더못은 애니메이션에 이를 가능한 한 많이 활용해 악명 높은 최종 디자인을 끝내주게 잘 만들어냈다.

인체 탐험자 Body Explorers

시즌 1 시작 부분에서 작가들은 어마어마하게 다양한 전형적인 공상과학적 이미지와 기술을 갖고 있었다. 다중 차원, 텔레포트 등등 말이다. 하지만 우리는 에피소드를 거대한 개념 중 하나로 축소해야 했다. 이는 완전히 공상과학적인 부분이었고, 이 에피소드에는 1980년대 영화를 참고한 부분이 수도 없이 많이 등장한다. 사실, 이 에피소드는 원래 《이너스페이스》 같은 요소가 결합된 좀비 영화가 될 예정이었다. 하지만 서서히 《이너스페이스》와 《쥬라기 공원》이 섞인 영화로 변했다. 폰초, 애니, 그리고 제논 블룸 박사(존 올리버 목소리 출연)의 최종 디자인을 확인해보자. 모두 루벤이라는 노숙자의 몸속에 살았던 캐릭터들이다.

아마 여러분은 이런 궁금증이 들 것이다. 오른쪽의 이 멍청이 그림은 뭘까? 디피티 두의 마스코트 슈트 내부 캐릭터. 우리는 이 캐릭터를 디피티 두의 목소리도 연기했던 롭 슈랩을 닮은 모습으로 디자인했다. 〈해부학 공원〉에서 마스코트의 머리가 떨어지는 순간, 이 모습을 살짝 엿볼 수 있다.

위쪽은 로저(제스 하넬 목소리 출연)를 위해 원래의 디자인을 약간 바꾼 모습이다. 하지만 로일랜드는 조금 더 평범한 캐릭터처럼 보이길 원했다. 거대하고 건장한 수리공 같은 모습을 띠는 건 너무 클리셰 같다고 생각했다. 이런 이유로 로저의 최종 디자인은 달라졌다. 디피티 두가 노숙자의 폐에서 말 그대로 얼굴이 터질 듯한 속도로 기침하는 키 포즈를 아래에서 확인할 수 있다.

팝-타르트 피플 POP-TART PEOPLE

"팝-타르트 피플이 토스터에서 살고 싶을 리가 없잖아요. 그러니까 토… 토스터는 정말 무서운 공간일 테니까요." 팝-타르트 피플은 자이지리안이 지구를 불완전하게 시뮬레이션하면서 탄생한 말도 안 되는 생명체다(82~83페이지). 팝-타르트가 토스터 안에 산다는 부분은 구터만이 대본을 전달하면서 추가한 대사에서 시작했다. 디자이너들은 나중에 추격 신에서 고통받는 팝-타르트를 추가했다. 좋은 팀워크다!

가블로비안 GARBLOVIANS

사무실에 있던 모든 사람은 가블로비안을 '가블' 외계 생명체라고 불렀다. 이들은 우리에게도 꽤 끔찍한 생명체다. 이들은 폭발해 찐득찐득한 물질로 변하고 서로의 슬라임을 먹어 치우며 늘 "아가 블라 블라!"를 외친다. 엄밀히 따지자면 시즌 2에서 처음 등장했지만 이 녀석들의 디자인은 꾸준히 등장했다. 파란색 머리에 이빨이 많은 생명체는 원래 아트디렉터가 가조피안을 만들기 위해 제안한 콘셉트였다(90~91페이지). 가조피안의 디자인으로 사용되진 않았지만 꽤 괜찮은 디자인이었기에 우리는 이걸 잠깐 보류하기로 했다…. 그리고 마침내 〈모티의 운전 연습〉에서 제리보리 소행성으로 선보였다. 그 이후로 이 이상한 녹색 슬라임은 〈외계 TV 프로그램〉(아래) 그리고 《심슨네 가족들》과 콜라보레이션을 한 카우치 개그(couch gag: 심슨 가족들이 소파에 앉아 농담을 주고받는 데서 비롯한 오프닝-옮긴이 주) 같은 곳에서 많이 등장했다.

젤리빈 씨 MR. Jelly Bean

목마른 계단 주점에서 모티를 성추행(〈미식스와 파괴〉)한 악독한 콩 형태의 디자인은 사실 로일랜드가 채널 101에 출품했던 단편인 《언빌리버블 테일스》에서 아동 살해 내용을 담은 어린이 프로그램 호스트였던 쭈글쭈글 스타인이라는 이름의 캐릭터를 기반으로 했다. 로일랜드는 이 캐릭터로 시청자들이 충격을 받아 눈을 가리는 모습을 보고 싶어 했다. 아이러니하게도 이는 《릭 앤 마티》를 만든 것과 같은 창의력이었다. 젤리빈 씨(톰 케니 목소리 출연)가 실제로 젤리빈 모양을 띤다는 것보다 무엇을 상징하는지를 기억하자.

첫 번째 상태

정말 행복한 젤리빈 모습으로 시작하자.

두 번째 상태

완전히 정신이 나가서 추잡하고 땀을 뻘뻘 흘리는 모습으로 변한다.

니드풀 씨 MR. Needful

"나는 악마다, 머저리야! 뭐, 뭐!" 니드풀 씨(알프리드 몰리나 목소리 출연)를 디자인할 때 우리는 전체적인 비율이 릭을 본뜬 것처럼 늘씬해 보였으면 했다. 우리의 목표는 릭에게 적수를 선사하는 것이었다. 정말 처음으로 인과응보와 진지하게 마주하는 것이다. 우리는 니드풀 씨에게서 빈센트 프라이스 같은 느낌이 났으면 했다. 아래에는 초기에 반복해서 그린 그림(〈이상한 실종〉)이 가득하다. 빨간 선으로 그린 그림은 최종본과 가장 비슷하다.

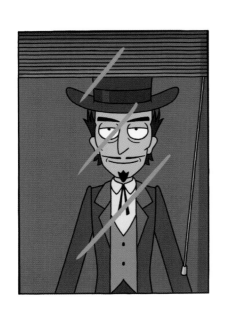

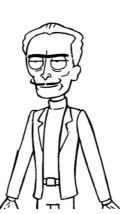
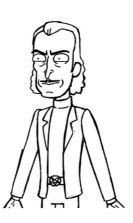
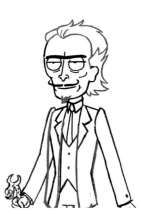

에이브라돌프 링클러

Abrodolph Lincoler

"내가 네 열등한 유전자로부터 해방시켜 주겠다!" 이 갈등을 일으키는 미치광이(《릭스러운 청춘》)의 초기 콘셉트는 에이브러햄 링컨을 더 많이 닮았었다. 아래에 있는 로일랜드의 메모에서 볼 수 있듯이 로일랜드는 링클러(모리스 라마체 목소리 출연)가 좀 더 히틀러 같은 모습을 띠지만 '만(卍)'자는 없었으면 했다. 디자인팀은 덩치 큰 사냥꾼 같은 모습으로 만들었다. 약간 터무니 없지만 작가들은 '아돌햄 히컨'이란 아이디어도 냈다…. 링클러의 영혼의 반쪽이 될 수 있는 캐릭터 말이다.

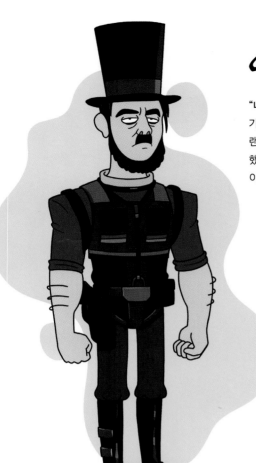

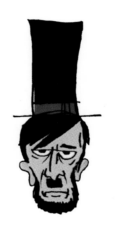

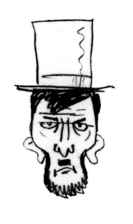

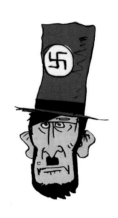

링컨 모자를 더하고 머리를 좀 더 히틀러같이 그리자!

히틀러의 모습이 없다. 좀 더 히틀러같이 그려야 한다!

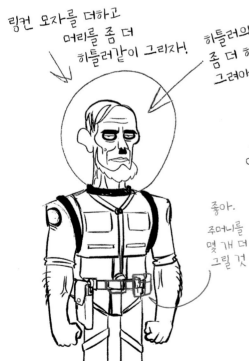

좋아. 주머니를 몇 개 더 그릴 것

여기 →

좀 더 미래적인 부츠로

좋다.

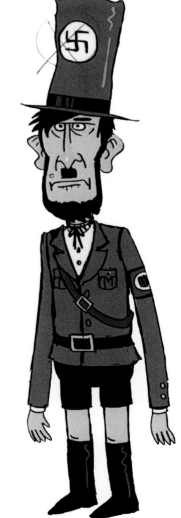

릭의 친구들

Rick's Friends

시즌 1 마지막 에피소드(〈릭스러운 청춘〉)를 풀어나가는 동안 작가진은 어떻게 릭이 인과응보를 받게 될지에 대해 토론했다. 에이브라돌프 링클러 같은 캐릭터 말이다(117페이지). 하지만 작가들은 릭이 마지막에 한판 붙는 대신 1980년대 하우스 파티를 담은 영화처럼 표현하기로 했다. 아래는 슬로우 모비우스와 스크로폰의 거의 최종 디자인이다. 하지만 이 정도면 충분하다. 자, 이제 부어라 마셔라 할 시간이다!

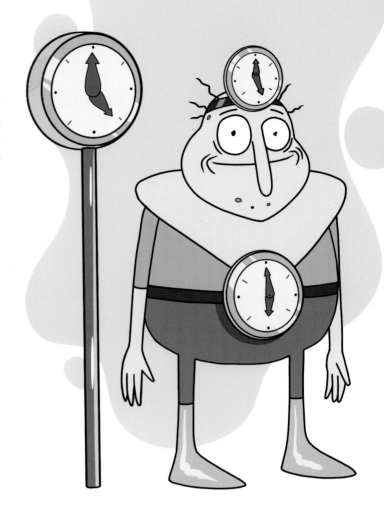

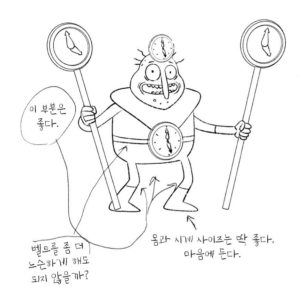

이 부분은 좋다.

벨트를 좀 더 느슨하게 해도 되지 않을까?

몸과 시계 사이즈는 딱 좋다. 마음에 든다.

이 녀석 마음에 든다.

'빨간 선'으로 그린 그림

여기(그리고 이 책 전반)에 있는 빨간 선으로 그린 그림을 꼭 언급해야겠다. 이 그림은 초기 그림 위에 덧그려 디자인을 수정했다. 기본적으로 "이 부분을 추가하자" 혹은 "이 부분은 더 이렇게 해 보자" 같은 말을 함께 덧붙였다. 이 책에 그린 빨간 선은 대부분 아트디렉터인 제임스 맥더못이 그렸다.

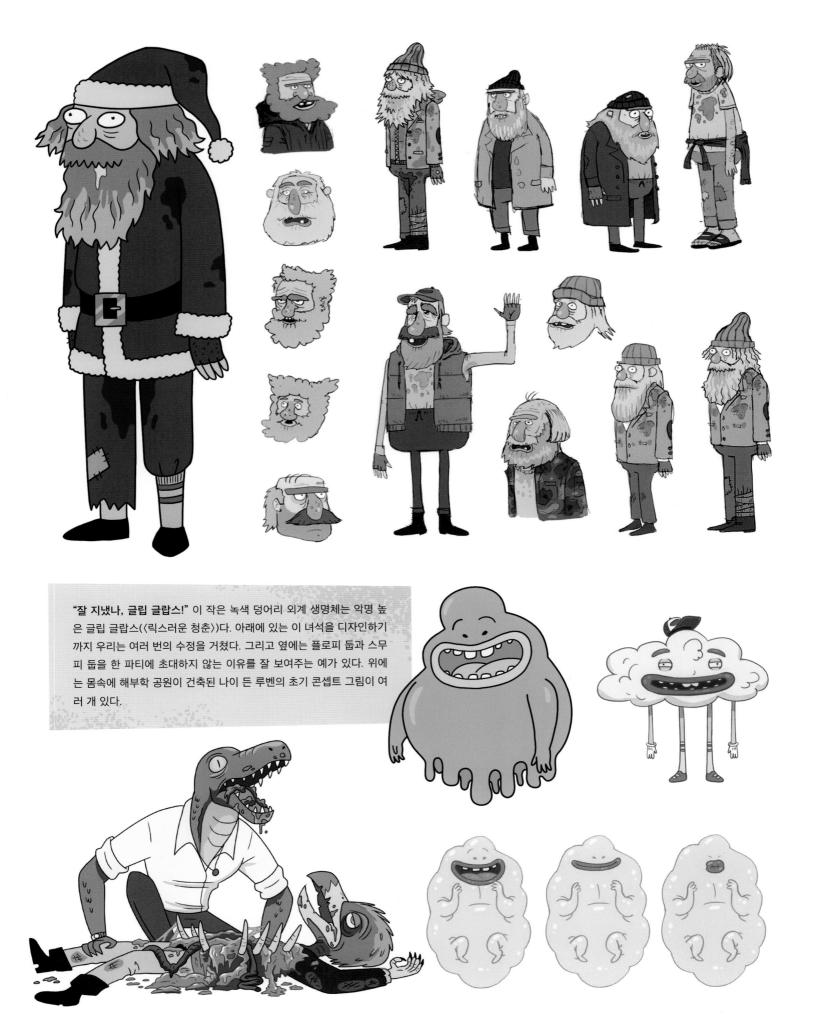

"잘 지냈나, 글립 글랍스!" 이 작은 녹색 덩어리 외계 생명체는 악명 높은 글립 글랍스(〈릭스러운 청춘〉)다. 아래에 있는 이 녀석을 디자인하기까지 우리는 여러 번의 수정을 거쳤다. 그리고 옆에는 플로피 둡과 스무피 둡을 한 파티에 초대하지 않는 이유를 잘 보여주는 예가 있다. 위에는 몸속에 해부학 공원이 건축된 나이 든 루벤의 초기 콘셉트 그림이 여러 개 있다.

쿠리어 플랩 CourieR Flap

"이건 쿠리어 플랩이야. 은하 사이를 오가는 유피에스로, 덜 불쾌한 버전이지." 〈친구의 결혼식〉에 등장하는 이 점액질의 외계 생명체를 디자인할 때 아트디렉터는 쿠리어 플랩을 둥둥 떠다니는 고환처럼 생긴 모양으로 만들자는 아이디어를 마음에 들어 했다. 그 덕에 손을 집어넣을 수 있는 형태의 플랩이 만들어졌다. 정말 이상한 모습이 만들어졌기에 이 모습으로 정했다.

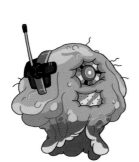

루시 Lucy

"제리, 나를 안아줘요." 대본을 쓰는 중에 루시(알레한드라 골라스 목소리 출연)라는 캐릭터를 만드는 데 사용된 기본적인 아이디어는 저급한 타이타닉 캐릭터와 《케이프 피어》에 등장하는 로버트 드 니로를 섞은 강력한 캐릭터였다. 때문에 루시가 사망하는 장면도 《케이프 피어》를 오마주했다. 아래에는 최종 디자인에 다다를 수 있도록 도와준 메모가 여러 개 달린 몇 가지 초기 콘셉트가 있다.

짧고
뚱뚱하게

머리가
너무 크다.

등이
굽었다.

조금 더 통통하고 유행에 뒤떨어진 복장을 입힐 수 있을까? 섬네일 보드에서는 이미 조금 더 통통하게 그려져 있다.

일하기에 더 편한 신발을 신기자, 하이힐이 아니라.

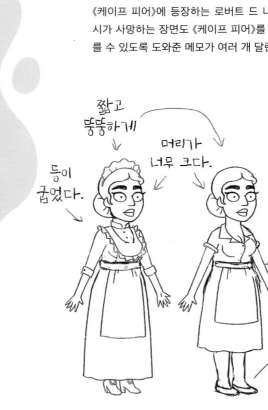

쉴리미팬츠

ShLeeMyPants

그저 평범한 시간여행을 하는 사차원 고환 형태의 괴물일 뿐이다. 디자인을 할 때 쉴리미는 마우스 차트(《시간이 분열되다》)를 만들기 까다로운 캐릭터 중 하나였다. 쉴리미팬츠는 《흡혈 식물 대소동》에서나 나올 법한 매우 커다랗고 독특한 캐릭터였다. 이 모든 면을 고려했기에 "우" 혹은 "아" 하는 소리를 낼 때마다 매우 까다로웠다. 중앙에 입 모양을 그린 여러 모습이 있다. 이를 보면 쉴리미팬츠를 애니메이션으로 만드는 일이 얼마나 어려웠는지 짐작할 수 있다. 말 그대로 제작진의 보너스: 키건 마이클 키가 쉴리미팬츠의 목소리를 연기했다. 그리고 조던 필이 뒤를 이어 아인슈타인을 때려눕히는 데 도움을 줬던 고환 괴물 친구의 목소리를 연기했다.

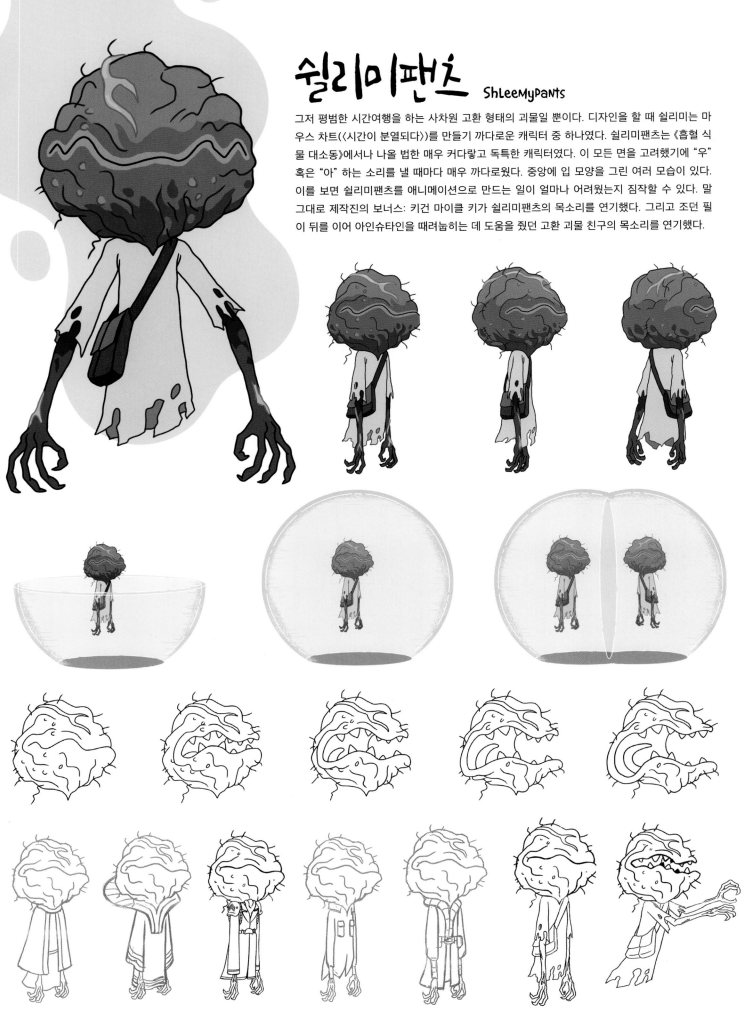

알버트 아인슈타인 Albert Einstein

"나는 시간을 엉망진창으로 만들 거야!" 우리는 아인슈타인(〈시간이 분열되다〉)의 뒷모습을 릭과 똑같이 만들어 쉴리미팬츠가 아인슈타인을 발견했을 때 오해하도록 만들었다. 몇 가지 초기 버전(아래)은 실제로 훨씬 더 아인슈타인과 닮아 있지만, 로일랜드는 가능한 릭처럼 보이는… 동시에 아인슈타인과 똑같길 바랐다.

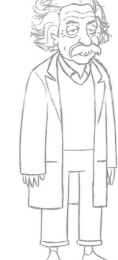

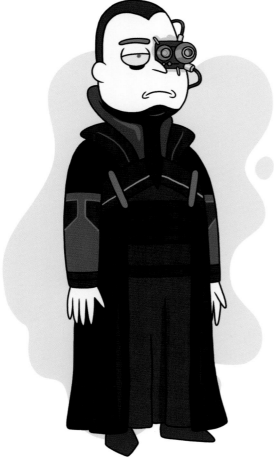

베타 세븐 Beta Seven

베타 세븐의 모습(〈흡수되다〉)은 많은 부분을 《스타트렉》의 보그에 기반을 두고 캐릭터의 목소리를 연기한 패튼 오스왈트의 특징을 약간 섞었다. 마치 패튼 오스왈트가 유니티의 집단에 동화된 것처럼 말이다. 애니메이션에서 어느 정도 분명하게 드러나지만 베타 세븐은 유니티와 릭 사이의 부적절한 관계를 질투하는 듯 보였다. 세븐은 여러 명과 관계를 맺고 싶어 했다, 세상에!

헌터 Hunter

〈차 배터리〉에서 녹아내린 듯한 찐득찐득한 물질로 이루어진 남자아이 헌터는 릭의 우주선이 서머를 보호하기 위해 악용한 캐릭터다. 아트팀은 이 캐릭터를 마음에 들어 했지만 어떤 사람들은 이제껏 그렸던 그림 중 가장 최악이라고 말했다. 이는 정말 많은 것을 말해준다.

블림블램 Blim Blam

"첫 번째로, 안녕! 내 이름은 코블락 종족의 블림블램이야. 두 번째로, 솔직히 말하자면 나는 아기들을 잡아먹는 살인자이고 아이를 잡아먹기 위해 이 행성에 왔지." 원래 블림블램의 코에 있는 파란색 무늬는 동시에 말하는 여러 개의 작은 입을 디자인한 것이었다. 하지만 이를 애니메이션으로 만들기에는 너무 까다로웠기에 우리는 이 아이디어를 폐기하고 아래턱처럼 움직이는 빨간 전구 모양을 아래에 그렸다. 또 한 가지 중요한 부분은 〈흡수되다〉의 이 괴물은 어쩌면… 우주의 에이즈라 부를 만한 점을 지니고 있다.

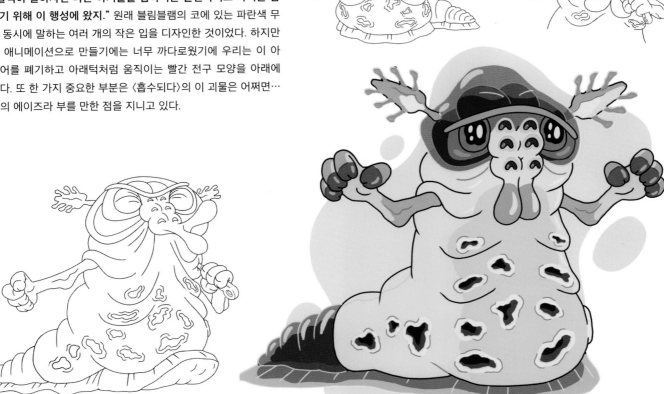

아이스-T와 크루 Ice-T and Crew

물론 여러분은 아이스-T를 지구의 래퍼라고 알고 있을 것이다. 하지만 아이스-T의 이야기는 알파베트리움이라는 아득히 먼 곳에서 시작됐다. 우리는 이미 아이스-T의 수많은 초기 디자인을 갖고 있었는데 웨슬리 아처(〈아마겟돈〉의 감독)는 이 중 하나에 자신의 얼굴을 넣어 만들었다. 심지어 애니메이션에서는 더 닮게 만들었다. 아래에는 평범한 사람부터 얼음덩어리 외계 생명체(그건 그렇고 이 캐릭터의 목소리는 하몬이 맡았다)까지 변하는 키 프레임을 볼 수 있다.

"여기는 내가 맡을게. 너희 덕분에 나를 더 돌아보게 됐어!"

ICE-T *will return in*
ICE-T AND THE RISE OF THE
NUMBERICONS

"얘야, 사랑한다. 네가 얼음으로 변하지 못하게 해야 했는데." 여기에는 대히트를 친 타자들이 있다. 황-P, 수소-F, 마그네슘-J, 그리고 당연하게도 아이스-T의 아버지인 헬륨-Q까지 말이다. 로일랜드는 이를 제작진이 최선을 다했을 때 애니메이션이 어떻게 되는지를 보여주는 좋은 예라고 설명했다. 작가들은 이제껏 이렇게 멍청한 콘셉트(아이스-T가 제각기 다른 특성을 지닌 알파벳 캐릭터가 거주하는 행성에서 왔다는 생각)가 없었다며 배꼽이 빠져라 웃었다. 그리고 이 과정을 통해 제작하는 모든 과정을 거쳐 최종 산물을 만들어냈다.

힐링 여행 Therapy Retreat

"너희들을 위해 눕티아 4에서 이틀간의 집중 치료를 예약했다. 눕티아 4는 은하연방에서 가장 성공한 커플 심리상담 연구소지. 개와 초콜릿 바의 결혼도 성사시켰어." 오른쪽은 베스와 제리의 결혼 생활을 바로잡으라는 불가능한 임무를 맡은 상상 속 생명체인 글락소 슬림슬롬이다. 이 친구의 디자인을 결정하는 건 매우 어려웠다. 아래에서 볼 수 있듯이 표정이 다양했기에, 그런 표정을 표현하기 위해 얼굴에 공간이 충분해야 했다. 이를 위해 아트 팀은 커다란 나초 칩같이 생긴 머리를 선택했다.

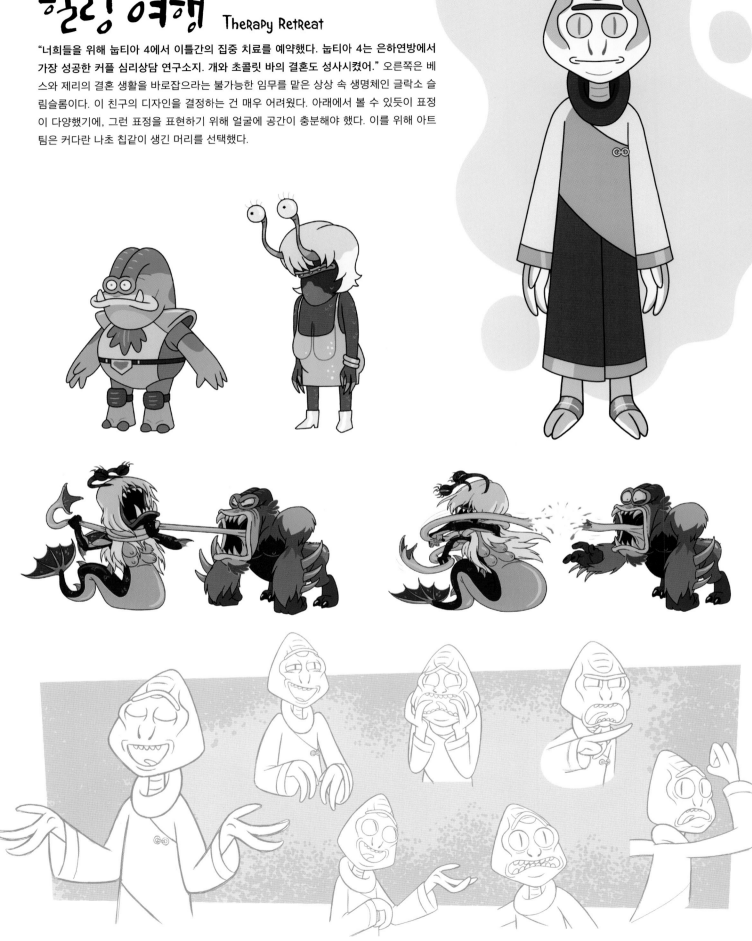

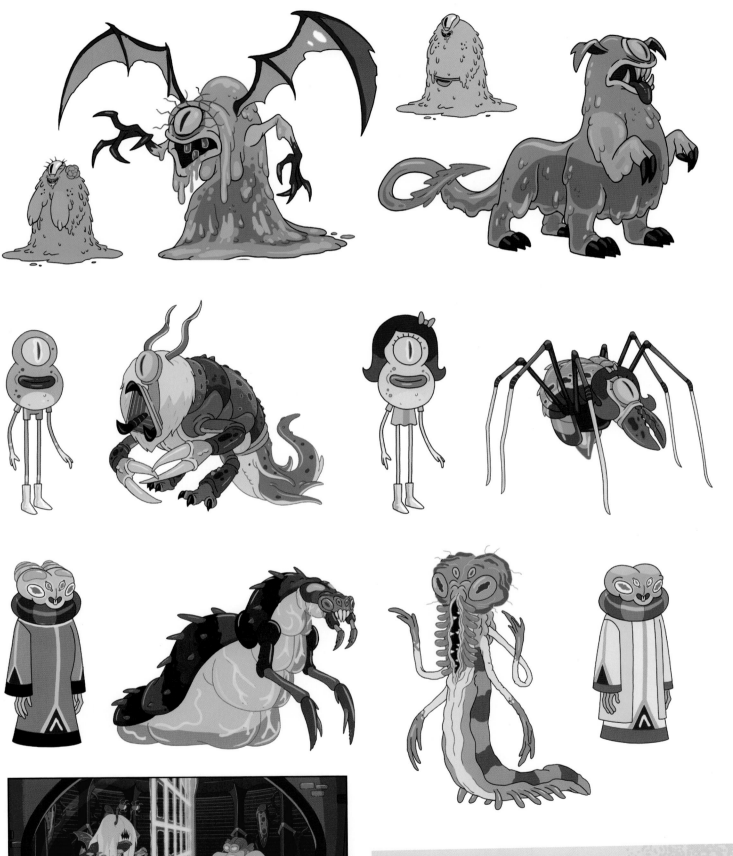

〈부부 상담〉에 등장하는 외계 생명체를 얼마나 다양하고 악독하게 디자
인했는지를 보면 정말 놀라울 따름이다. 시즌 2에서 제작진은 이 생명
체들 사이에 필요한 정신 나간 케미를 완전히 이해했다. 가끔은 아트디
렉터가 처음으로 떠올린 것이 완벽하기도 했다.

눕티안 Nuptians

"아이고, 세상에. 안 돼. 저들은 상호 의존적인 상태야!" 새로운 외계 생명체(이 경우에는 외계 생명체 커플 심리치료 상담자)를 만들어낼 때 우리의 목표는 기본적으로 그 장소를 움직이는 완전히 새로운 종을 만드는 것이다. 우리는 이미 만든 외계 생명체를 다시 활용하지 않았다. 외계 생명체를 만드는 첫 번째 단계는 늘 원래 디자인에서 출발했다. 눕티안의 경우에는 글락소 슬림슬롬이었다(126페이지). 그리고 그 종을 채우기 위해 아래에서 볼 수 있듯이 비슷하게 생긴 외계 생명체로 이루어진 부분집합을 만들었다. 이것이 애니메이션을 만드는 데 돈이 많이 드는 이유 중 하나다. 하지만 그럴 만한 가치가 있다.

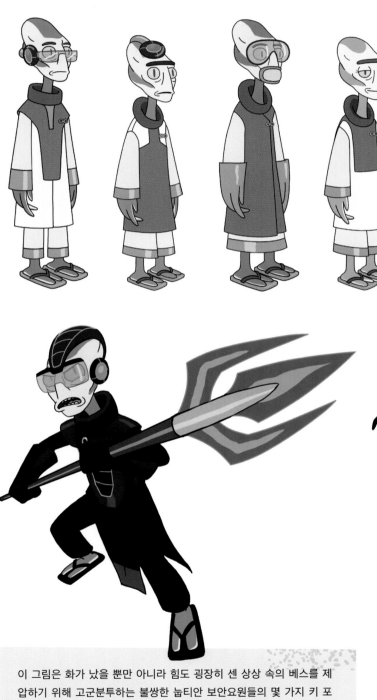

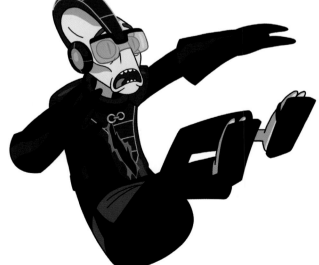

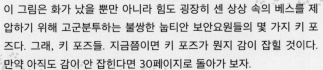

이 그림은 화가 났을 뿐만 아니라 힘도 굉장히 센 상상 속의 베스를 제압하기 위해 고군분투하는 불쌍한 눕티안 보안요원들의 몇 가지 키 포즈다. 그래, 키 포즈들. 지금쯤이면 키 포즈가 뭔지 감이 잡힐 것이다. 만약 아직도 감이 안 잡힌다면 30페이지로 돌아가 보자.

구터만 부부
The Gutermans

"그러니까 당신의 십 대 딸이 버드퍼슨과 결혼하고, 거기에 '찬성'하신다고요?"
아, 태미 부모님이다. 여러분은 아마 〈친구의 결혼식〉에서 버드퍼슨의 짝짓기 의식에 등장한 두 사람을 기억할 것이다. 그러니까 살인 로봇으로 변하기 전 말이다. 이 듀오는 사실 이 애니메이션의 작은 이스터에그 중 하나다. 때때로 우리는 유명한 공상과학 영화에 등장하는 배우들을 데려와 스토리라인에 투입하려 했다. 이 에피소드에서는 《배틀스타 갤럭티카》의 배우들을 등장시켰다. 팻 구터만의 목소리는 제임스 컬리스가, 도나 구터만의 목소리는 트리시아 헬퍼가 연기했다. 각각 《배틀스타 갤럭티카》에서 가우스 발타 박사와 휴머노이드 사일론 넘버 식스를 연기했다. 캐릭터도 두 배우가 연기했던 인물과 비슷하게 그렸다. 그리고 작가이자 프로듀서인 단 구터만의 성을 사알짝 빌려왔다.

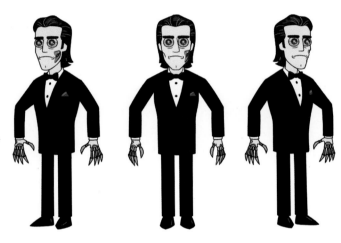

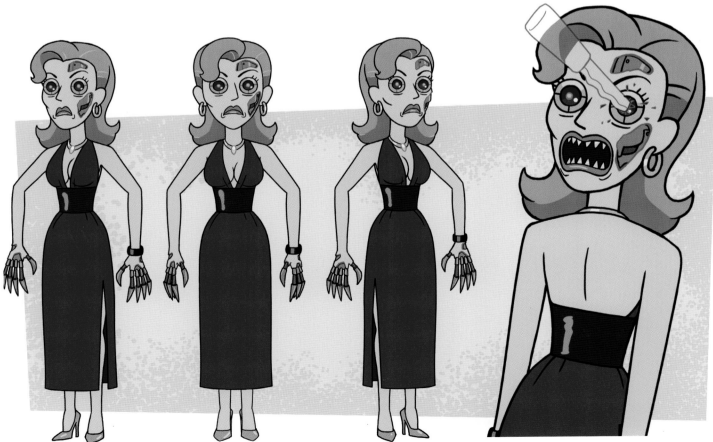

글루피 눕스 병원 St. Gloopy Noops

그래, 이것은 우리 아트팀에게 꽤나 까다로운 작업이었다. 글루피 눕스 병원(《외계 TV 프로그램》)은 우주를 떠다니는 거대한 우주정거장 병원(《스타트렉》에 등장한 딥 스페이스 9와 약간 비슷하다)이었다. 그 덕에 다양한 종의 외계 생명체를 모두 보여주는 단면이 됐다. 특정한 종을 하나 만들고 거기서 다양한 변이를 만들기보다 우리는 수천 가지의 다른 외계 생명체 종을 만들었다. 물론 재활용하기도 했지만 그렇게 많진 않았다. 대부분은 새롭게 만들어냈다. 이 에피소드에서 30초 만에 죽는 글립 글랍스 박사(오른쪽)처럼 말이다.

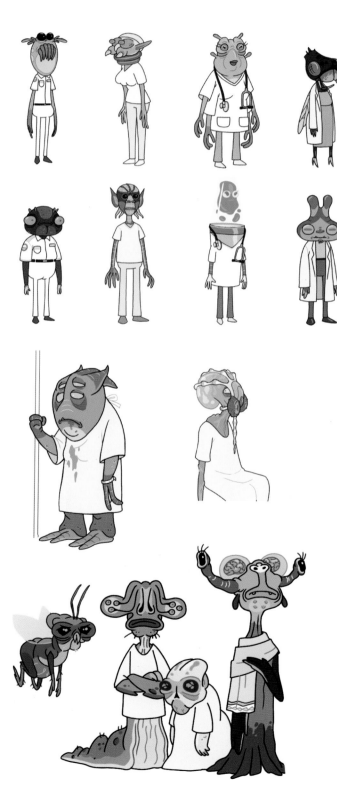

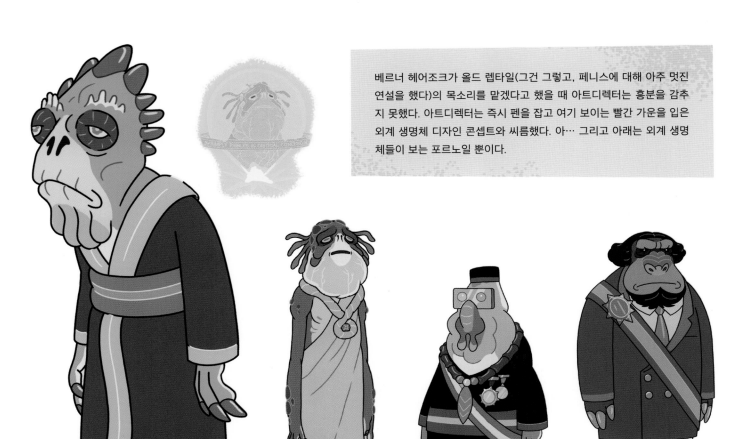

베르너 헤어조크가 올드 렙타일(그건 그렇고, 페니스에 대해 아주 멋진 연설을 했다)의 목소리를 맡겠다고 했을 때 아트디렉터는 흥분을 감추지 못했다. 아트디렉터는 즉시 펜을 잡고 여기 보이는 빨간 가운을 입은 외계 생명체 디자인 콘셉트와 씨름했다. 아… 그리고 아래는 외계 생명체들이 보는 포르노일 뿐이다.

사람 엑스트라들

이 익살스러운 캐릭터들 좀 봐라. 알다시피 이 캐릭터들은 몇몇 장면의 배경처럼 돌아다니고, 줄을 서고 군중 속에 서 있는 역할을 할 뿐이다. 엄청난 점은 이 사람 중 누구도 특별하지 않다는 것이다. 이들은 모두 중심유한곡선상의 무수히 많은 시간에 걸쳐 펼쳐지는 끝없는 현실의 미미한 얼룩일 뿐이다. 하지만 그렇다 해도… 우체부 캐릭터는 많은 사람의 사랑을 받을 것이다. "역시, 내 친구!"

외계 생명체 엑스트라

초기에 아트디렉터가 캐릭터를 디자인하는 데 도움을 준 아이디어는 이랬다. 디자이너들은 외계 생명체를 1970년대에 떠올렸던 미래의 모습처럼 그려내자는 아이디어를 마음에 들어 했다. 알다시피, 여기서 적절하게 조절해야 하는 부분이 있었다. 1970년대 하이콘셉트(high concept: 영화의 주제, 스타, 마케팅 가능성 등 다양한 요소를 고려해 크게 흥행할 수 있는 영화를 기획하는 것)에 너무 치중한 나머지 나중에 뒤돌아보니 쓸데없고 이상해 보이기도 했다. 그러므로 세상에서 가장 기괴하고 무서운 외계 생명체를 디자인할 때도 여전히 풍자 요소가 있어야 했다. 뭔가 이상한 동시에 재미있는 부분이 있어야 한다.

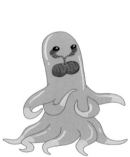
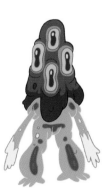

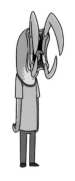

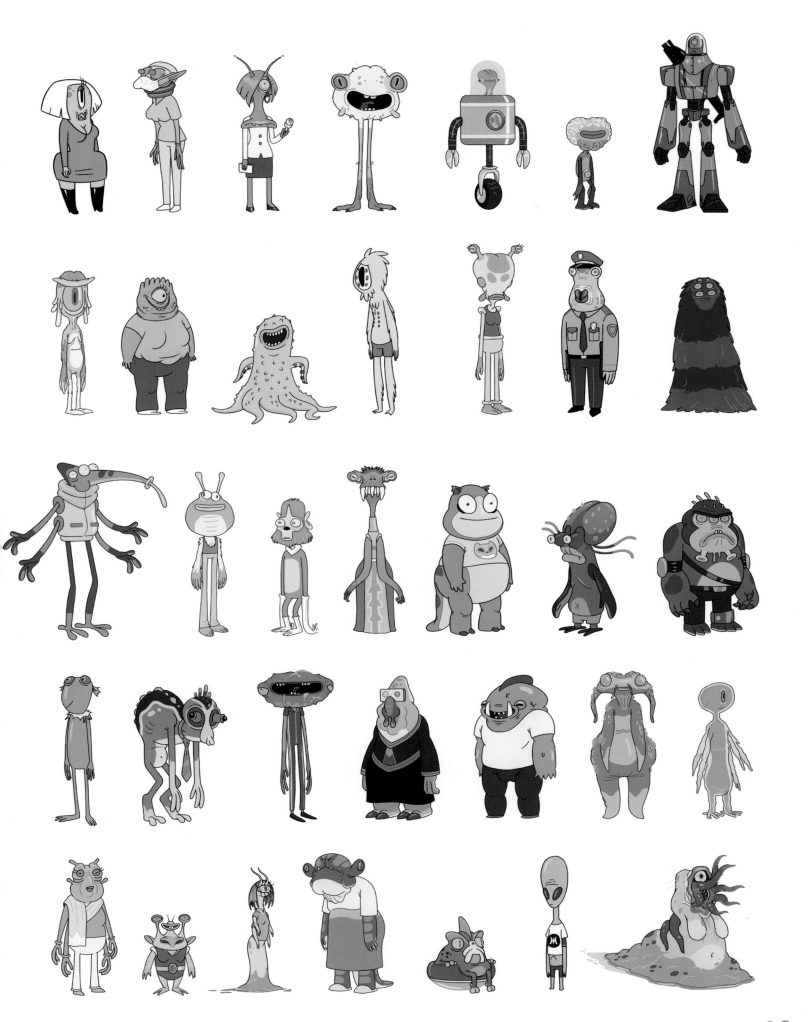

CHAPTER 3

기술

릭의 우주선 *Rick's Ship*

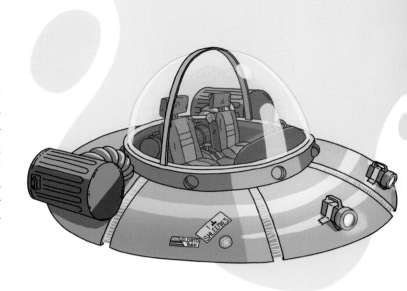

"이… 이 날아다니는 비행물체에 대해 어떻게 (꺼억) 생각하니, 모티?" 그러니까 이 우주선 디자인은 사실 파일럿 프로그램을 처음 애니메이션으로 만든 후 디자인했다. 이는 우리가 《릭 앤 모티》를 더 큰 범위로 넓힐 수 있다는 사실을 증명하기 위해 일련의 짧은 클립을 만들 때였다. 브라이언 뉴튼이 그렸던 기본적인 디자인은 UFO의 형태를 대략적으로 본떴다. 마치 사람들을 괴롭히기 위해 릭이 오래전에 만든 것처럼 말이다. 로일랜드는 마구잡이식으로 보였으면 하는 동시에 《캘빈과 홉스》에 등장하는 우주인 스피프에서 큰 영감을 받았다. 왼쪽 아래에서 파일럿 프로그램에 등장한 최종 디자인을 확인할 수 있다. 뒤에 땅딸막한 돛이 달린 우주선이 등장한 유일한 에피소드이다.

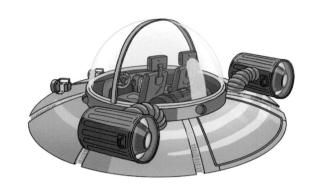

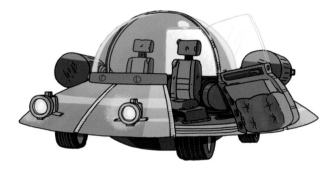

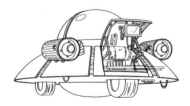

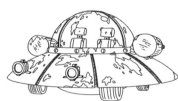
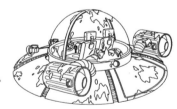

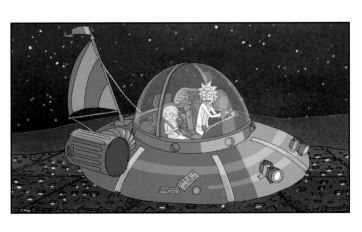

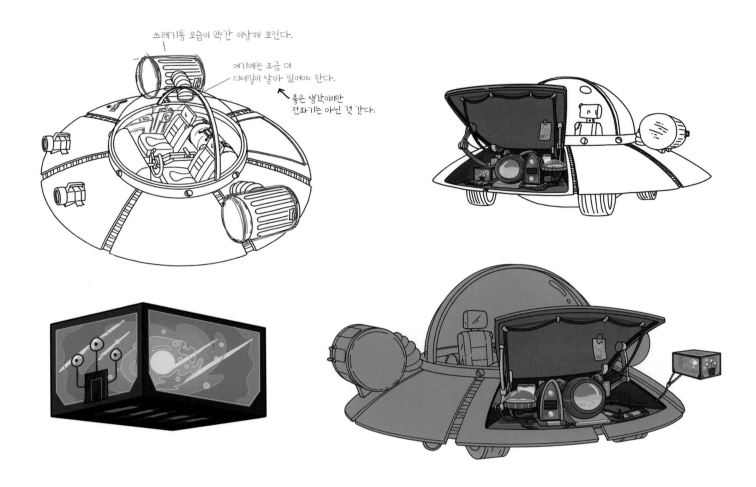

쓰레기통 모습이 약간 이상해 보인다.

여기에는 조금 더
디테일이 살아 있어야 한다.

좋은 생각이지만
전화기는 아닌 것 같다.

마이크로 우주 배터리

위쪽은 〈차 배터리〉에서 행성을 불어넣은 릭의 자동차 배터리를 담은 몇 가지 그림이다. 대본과 아트, 모든 관점에서 이는 우주선을 확장할 최고의 사례였다. 우주선 안에 무엇이 있고 어떤 기능이 있는지를 말이다. 이 에피소드는 모든 면에서 우주선만을 위한 이야기였다. 한편으로 우리는 릭의 배터리 안에서 노예(그러니까 파워 말이다)로 사용하는 세계 전체를 들여다볼 수 있었다. 또 다른 면으로, 우리는 우주선이 '서머를 안전하게 보호' 하는 것부터… 거대한 거미와 정부 사이의 평화협정을 중개하는 것까지 거의 모든 일을 하는 것을 볼 수 있었다.

우주선과 탈것들 Ships and Vehicles

세상에, 젠장! 이 우주선 좀 봐라! 아래에는 새로운 《배틀스타 갤럭티카》에 영감을 준 자이지리안 우주선(《농축 암흑 물질》)의 초기 콘셉트가 있다. 이 중 가장 인상적인 탈것은 그롬플로마이트가 사용하는 것이었다. 이들은 모함과 여러 작은 전투기를 포함한 온전한 함대가 있었다. 몇 개는 끝내주는 곤충 같은 형태를 띠고 있다. 오른쪽 페이지에 있는 딱정벌레처럼 생긴 그림(위)을 확인해보자. 여기에는 그롬플로마이트와 한 쌍으로 묶이는 디자인 요소(검정과 빨강의 색 조합)가 있어 같은 외계종이라는 사실을 한눈에 알아볼 수 있다.

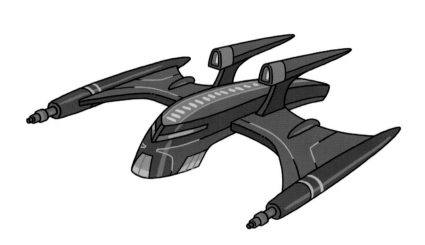

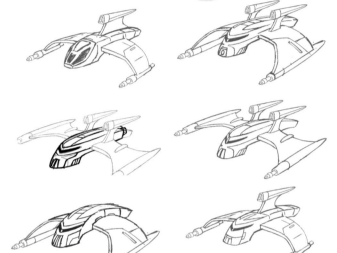

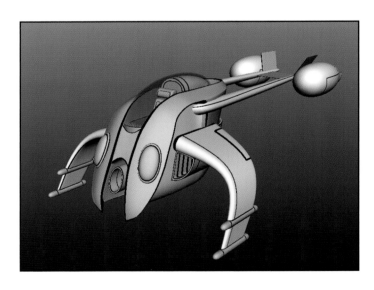

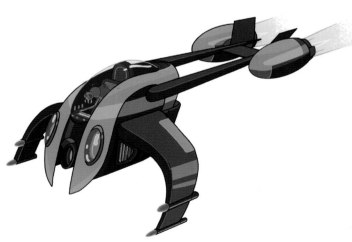

3D 모델링

수많은 독특한 우주선과 탈것(특히 추격전 장면이나 많이 움직이는 장면에 등장하는 것)을 디자인하기 위해 우리는 최종적인 디자인을 결정하고 이를 3D 모델링 프로그램으로 돌렸다. 3D 버전의 우주선을 만들면 바델의 제작자들이 모든 각도에서 우주선을 관찰할 수 있어 애니메이션으로 이를 구현하기 훨씬 쉬웠다. 최종적인 작품은 여전히 하모니를 통해 2D로 만들어지지만 그 전에 우리는 다양한 각도에서 볼 수 있는 유용한 도구로 3D 이미지를 사용할 수 있었다.

시즌 2의 두 번째 에피소드(〈모티의 운전 연습〉)에서 우리의 핵심적인 디자이너인 브렌트 놀은 자동차 콘셉트 그림을 100개 가까이 그렸다. 정말 끝내주는 탈것과 우주선 디자인을 수십 페이지에 걸쳐 그렸다. 그리고 우리는 최종적으로 이 중 매우 놀라운 40여 개를 선택했다. 여기에는 우리가 사용한 최종적인 디자인을 여러 개 볼 수 있다.

릭 앤 모티 아트북

왼쪽에 있는 그림은 릭의 마이크로 우주(〈차 배터리〉)에 등장하는 거의 모든 탈것이다. 이 세계의 멋진 점: 디자이너들은 모든 것에서 질감을 느낄 수 있었으면 했기에 털북숭이 강아지 같은 느낌이 드는 요소들(가운데 있는 이상한 자동차들처럼)을 많이 사용했다. 그리고 여기에는, 세상에, 애니메이션 전반에서 랜덤으로 잠깐씩 등장한 탈것도 있다. 저 위에는 토스터 차, 제리의 스테이션 왜건과 〈타이타닉 2〉에 등장한 옛날 옛적의 차(왼쪽 아래)도 있다. 총으로 위협받았을 때 제리는 이 차에 탔었다.

무기 WEAPONS

상황이 잘못될 때를 대비해 냉동 충격기, 반물질 총, 그리고 중성미자 폭탄으로 가득한 평범한 여러분의 창고처럼, 릭의 레이저 건(오른쪽)은 화면에 꽤 자주 모습을 비춘 몇 안 되는 무기 중 하나다. 하지만 대부분의 경우, 우리는 새로운 외계종(혹은 세계)이 등장할 때마다 완전히 새로운 콘셉트에서 시작해 그 캐릭터에 걸맞은 기술을 선사했다. 정말 엄청난 작업이었지만, 이 시기에 디자인한 무기가 매우 많았으니 어쩌면 우리는 애니메이션이 끝날 때까지 이를 다시 사용할 수 있을 것이다. 고를 수 있는 선택지도 수도 없이 많을 테고 말이다. 하지만 이런 일은 일어나지 않을 것 같다. 우리가 일하는 방식이 아니니 말이다!

위에 있는 끝내주는 그림이 그롬플로마이트 병사들이 사용하는 주무기라는 사실을 발견할 수 있을 것이다(85페이지). 이 페이지에 있는 나머지 그림들은 유니티 세계의 경찰에 대한 모든 콘셉트와 최상의 무기를 담은 것이다(96~97페이지). 이 그림을 그리며 디자이너들은 이렇게 말했다. "이 행성에서는 어떤 총을 가지고 다닐까?" 이 질문으로 우리는 무기를 기본적인 두 가지, 권총과 커다란 AK 종류의 총으로 좁혔다.

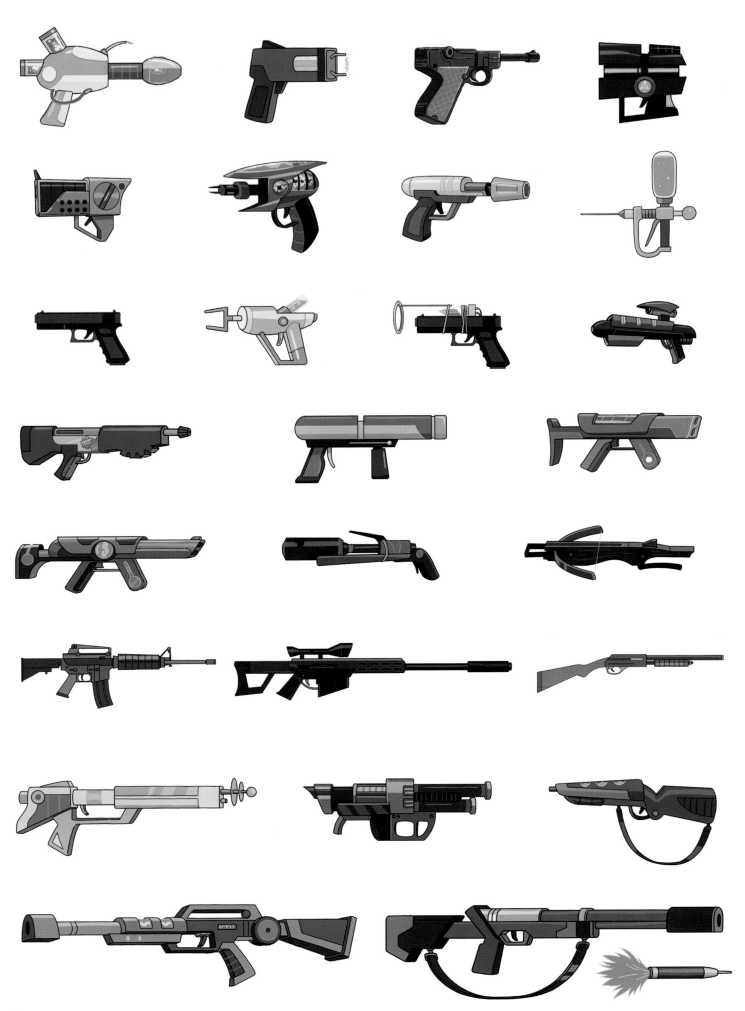

릭 앤 모티 아트북

더 퍼지

우리는 〈정화의 날〉에피소드를 위해 최첨단 도구 대신 1800년대 전통적인 농기구를 사용하는 색다른 공상과학적 관점을 도입했다. 재미있는 사실: 이는 사실 시즌 2 마지막 에피소드였다. 〈친구의 결혼식〉은 원래 손에 땀을 쥐게 하는 에피소드가 아니었다. 원래 이 에피소드는 시즌 2를 마무리하는 두 파트너의 이야기를 담으려 했다. 하지만 몇 가지 수정을 거치면서 작가들은 이 내용을 날려버리고 에피소드의 순서를 바꿨다. 그리고 이 퍼지 에피소드를 기록적인 시간 만에 만들었다.

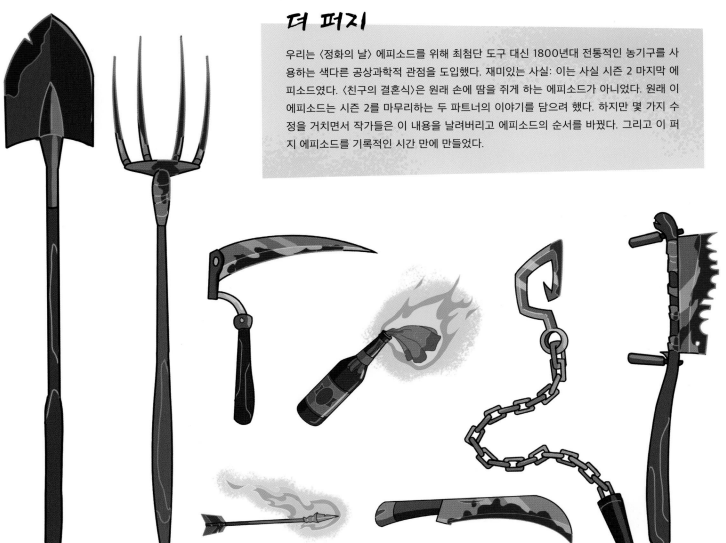

기계들 Gadgets

릭이 발명한 온갖 대단한 공상과학 물건들 중 가장 중요한 건 단연코 포털 건
이다. 하지만 포털 건이 늘 특별한 기계의 역할을 한 건 아니었다. 원래 포털
건은 작가진이 에피소드 속에 집어넣을 수많은 멋진 공상과학 콘셉트 중 하
나에 불과했다. 하지만 릭과 모티가 현실을 탈출해 새로운 차원으로 이동한
〈릭 포션 넘버 9〉 이후, 작가들은 현실을 뛰어넘는 능력이 얼마나 중요한지
를 빠르게 깨달았다. 흥미로운 건 이 에피소드가 사실 세 번째로 쓰였다는 것
이다. 하지만 우리는 이를 시즌 중반에 방영했다. 캐릭터에 어느 정도 적응한
후 모든 것을 완전히 리셋하는 편이 훨씬 낫다고 생각했기 때문이다.

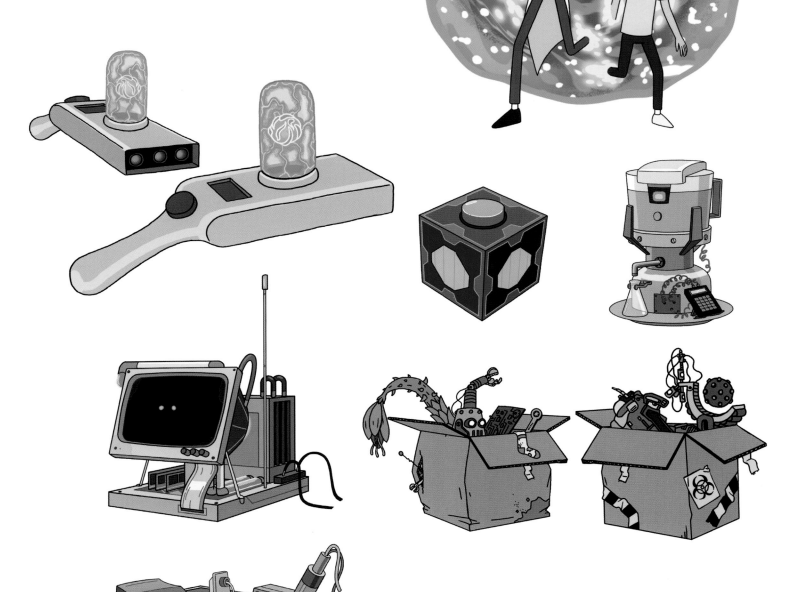

릭의 기술

매우 끝내주는 사실: 아트팀은 일반적으로 릭의 발명품이 회색빛을 띠
도록 만들었다. 마치 아무 물건이나 집어서 혹은 쓰레기통 주변에 떨어
진 쓰레기를 주워서 만든 것 같은 느낌이 들도록 말이다. 아마도 여기에
해당하는 최고의 예시는 릭의 포털 건과 우주선일 것이다.

"제가 뭘 하면 될까요?" 버터 가져오는 것. 이 페이지에서 전형적인 릭의 기술 몇 가지를 엿볼 수 있다. 버터 로봇(〈이상한 실종〉), 홀로그램 지도 (〈가조르파조르 돌보기〉), 그리고 거대 축소 광선(〈해부학 공원〉). 거대 축소 광선에 관한 소소한 팁이 있다. 축소시키는 과정이 끝날 때까지 숨을 참지 않으면 당신의 폐가 사라질 것이다.

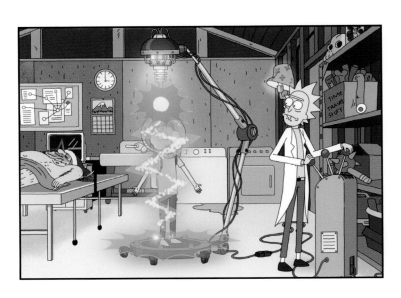

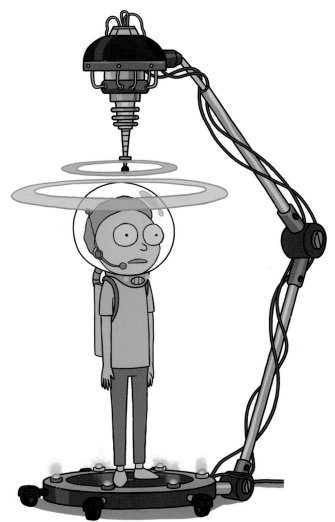

세상에, 잡동사니들이 여기 다 모여 있다. 오른쪽 페이지 위에 있는 건 릭의 꿈 인셉터이다. 내부에는 이블 모티의 눈이 디자인되어 있고 이 배낭은 크로넨버그 차원을 떠나기 위해 사용했다. 그 아래에는 〈잔디 깎기 강아지〉에서 사용한 몇 가지 소품이 있다. 사람을 위한 입마개, 인지 증폭 헬멧, 그리고 당연하게도 악명 높은 메카 슈트(80~81페이지에 있는 초기 디자인을 확인해보자). 그리고 이 페이지에서 잊지 말아야 할 점이 있다. 우리는 상상 속 이미지를 만들어내는 헬멧(중앙 위), 로이 게이밍 헤드셋(오른쪽 위), 그리고 섹스 로봇인 그웬돌린의 다양한 초기 콘셉트를 가지고 있다. 그웬돌린의 디자인은 HBO에서 짧게 방영했던 《과학의 왜곡》에서 등장한 성적인 부분이 강조된 여성 로봇, 크롬에서 영감을 받았다.

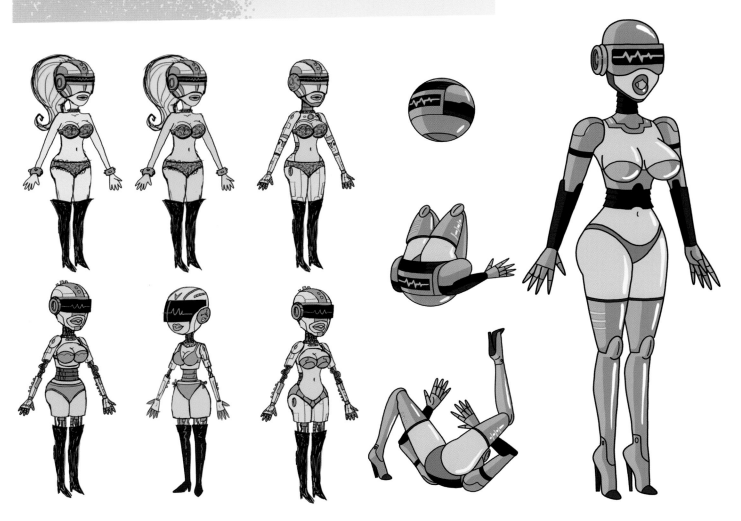

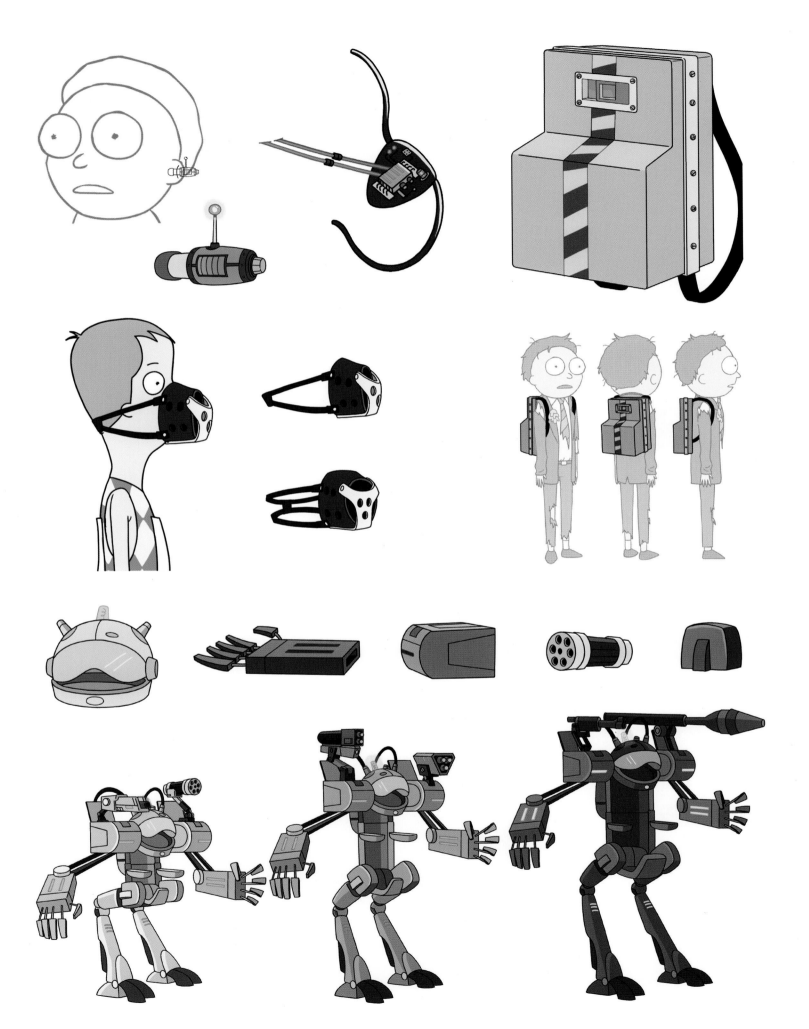

차원 간 케이블 채널 InterdImensIonaL CabLe

"제 이름은 개미가눈에들어갔어 존슨입니다. 온 세상이 까매요. 하나도 보이지 않아요!" 이 에피소드들의 제작 과정은 정말로 끝내줬다. 특히 대부분의 스케치가 대본으로 옮겨지지 않았으니 말이다. 레코딩 과정 중 작가들은 음향 조정실에서 로일랜드에게 아이디어를 던졌다. 로일랜드는 부스 안에서 술을 마시면서 대사를 즉흥적으로 짜냈다. 그 후 무모하고 즉흥적으로 만들어진 대사를 스케치와 어우러지게 편집하는 대사 편집자에게 전달했다. 그리고 우리의 끝내주는 제작자들은 로일랜드가 두서없이 한 이야기의 세세한 부분에까지 숨을 불어넣기 위해 공들여 캐릭터를 디자인하고 그렸다. 마지막으로 이 스케치들은 작가들의 정말 탁월한 '이야기'와 짝을 이뤘다.

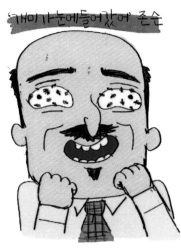

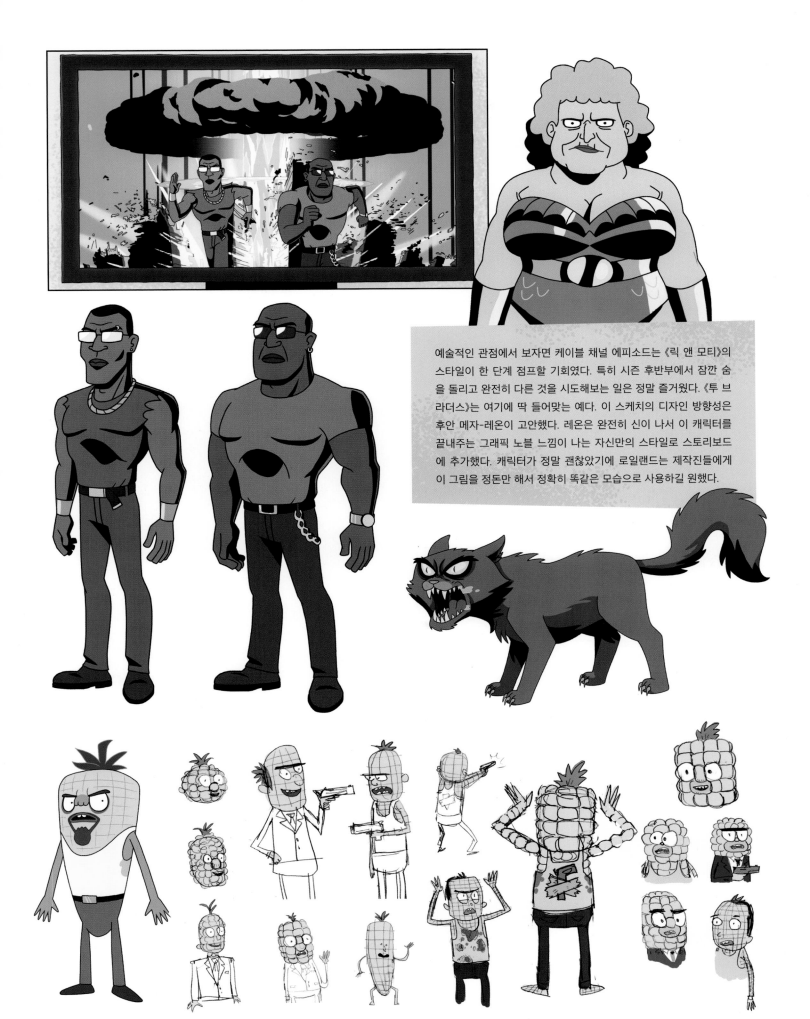

예술적인 관점에서 보자면 케이블 채널 에피소드는 《릭 앤 모티》의 스타일이 한 단계 점프할 기회였다. 특히 시즌 후반부에서 잠깐 숨을 돌리고 완전히 다른 것을 시도해보는 일은 정말 즐거웠다. 《투 브라더스》는 여기에 딱 들어맞는 예다. 이 스케치의 디자인 방향성은 후안 메자-레온이 고안했다. 레온은 완전히 신이 나서 이 캐릭터를 끝내주는 그래픽 노블 느낌이 나는 자신만의 스타일로 스토리보드에 추가했다. 캐릭터가 정말 괜찮았기에 로일랜드는 제작진들에게 이 그림을 정돈만 해서 정확히 똑같은 모습으로 사용하길 원했다.

이 페이지에는 대표적인 케이블 채널의 다양한 장면이 있다. 왼쪽 페이지에는 스트로베리 스미글스 레프러콘(Leprechaun: 아일랜드 만화에 등장하는 남자아이 모습의 작은 요정-옮긴이 주), 베이비 레그스 형사, 그리고 《위켄드 앳 데드 캣 레이디스 하우스 II》에 출연하는 데드 캣 레이디, 이 페이지에는 엉덩이 속에 사는 악명 높은 햄스터들이 있다. 이 아이디어를 낸 후 작가들은 백만 가지의 질문이 떠올랐다. 엉덩이 안은 작은 아파트같이 생겼을까? 햄스터들이 엉덩이를 벗어나 혼자서는 돌아다니진 못할까? 이 질문들은 웃음 포인트가 됐다. 작가들이 작업실에서 던졌던 질문은 스미스 가족들의 입을 통해 애니메이션에 등장했다.

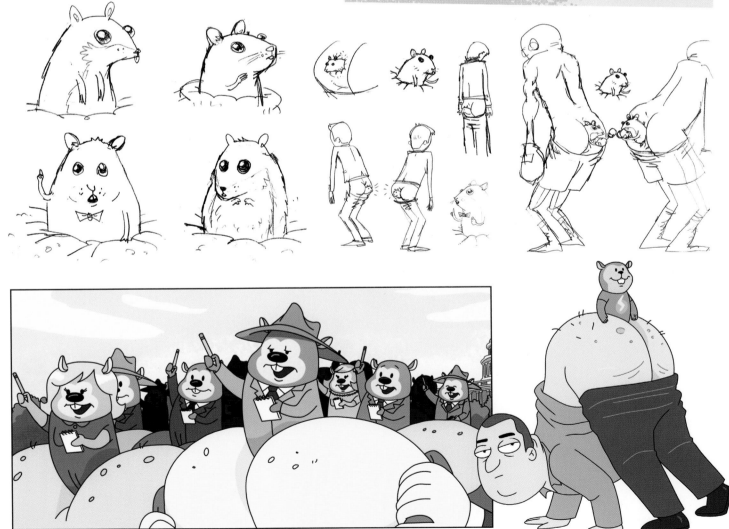

INTER DIMENSIONAL CABLE II

외계 TV 프로그램

"좋아요! 제 눈을 통해서 봐요!" 속편 〈외계 TV 프로그램〉에서도 우리는 첫 번째 에피소드처럼 술을 마시고 즉흥적으로 아이디어를 떠올리는 정신 나간 방식을 고수했다(152페이지). 그 덕에 아이홀 러버, 버트홀 아이스크림, 그리고 누구나 집에 하나씩 갖고 있을 만큼(진지하게 하는 말이다) 인기 많은 플럼버스 같은 보배를 떠올릴 수 있었다. 아래쪽에는 개인 공간을 얼마나 중요하게 생각하는지를 강조하는 캐릭터의 키 프레임을 보여주는 '퍼스널 스페이스'의 진행자 필립 제이콥스가 있다.

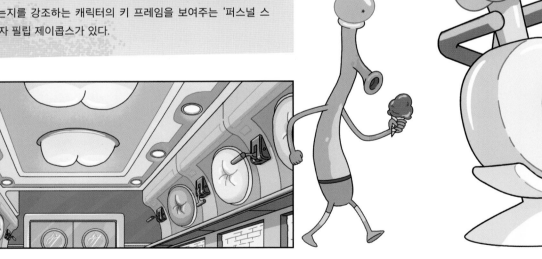

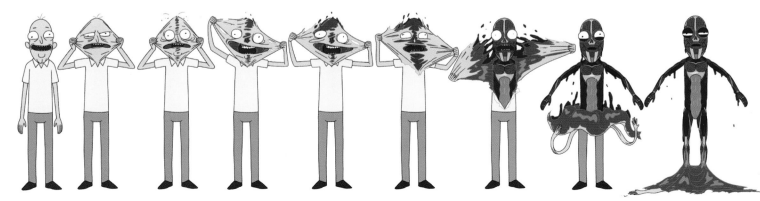

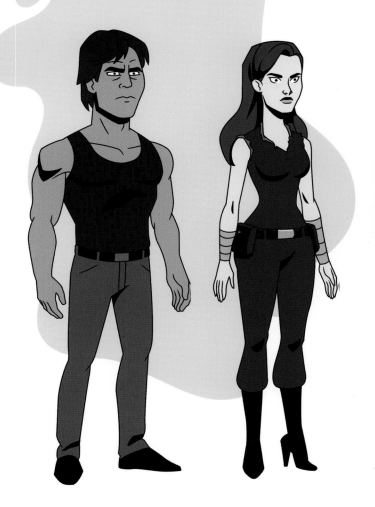

"올해 1월, 여러분의 빈센트를 마이클 할 시간입니다!" 첫 번째 케이블 에피소드처럼 우리는 제작진들에게 스토리보드, 디자인, 상영, 그리고 제작하는 과정에서 정신 나간 이야기를 쏟아내라고 독려했다. 창의적인 에너지를 제작에 완전히 쏟을 수 있도록 말이다. 후안 메자-레온은 《투 브라더스》에서 그랬던 것처럼 또 다른 끝내주는 디자인을 통해 잔 마이클 빈센트 스케치를 만들어냈다(153 페이지). 아래에 마음에 드는 그림이 몇 개 있다. 스틸리, 머리가 큰 리틀 빗츠 맨, 그리고 동시에 두 개의 TV쇼를 진행하는 삼쌍둥이 마이클 톰슨과 피카엘 톰슨.

CHAPTER 4

환경

스미스 가족의 집 The Smith House

스미스 가족의 집을 디자인할 때 로일랜드와 구터만은 전형적인 텔레비전 황금시간대 분위기(정말 교외에 거주하는 가족의 느낌이 나도록)를 만들고 거기서 정신 나간 이야기가 진행됐으면 했다. 이 모든 건 의도적이었다. 특히 《릭 앤 모티》가 방영되기 전, 이들은 입문자들의 이목을 끌 부분이 있다면 트로이 목마처럼 이 정신 나간 공상과학 요소들을 집어넣을 수 있다고 생각했다. 가장 좋은 시나리오는 공상과학 광신도가 아닌 시청자들을 끌어들여 "세상에, 이 공상과학 비유는 완전히 새로워"라는 느낌을 받도록 만드는 것이다.

위층

위쪽에는 시즌 1과 2에서 사용한 집의 배치를 볼 수 있다. 흥미로운 점은 화장실이 없다는 것이다. 적어도 그림에는 말이다. 우리는 늦게까지 이 사실을 알아차리지 못했다. "이런 젠장, 화장실이 없잖아."

가운데에는 릭의 자그마한 거처와 모티의 방이 있다. 그리고 다른 차원에서는 집이 물 위를 떠다녔다는 사실(《릭스러운 청춘》)을 잊지 말자. "하늘에 커다란 별이 있어. 대기엔 산소가 가득하고, 거대한 고환 괴물도 있네. 우리는 안전할 거야. 파티를 시작하자!"

릭의 지하실

〈흡수되다〉의 대본을 완성한 후 아트디렉터는 이 끝내주는 지하실을 만들어냈다. (그건 그렇고 이 그림은 아트디렉터의 초기 콘셉트였다.) 지하실의 콘셉트는 이랬다. 만약 그저 단순한 지하실이 아니라면 어떨까? 만약 지하실이 끝이 없고, 이곳을 벗어나면 완전히 다른 세계가 나온다면 어떨까? 아니면 릭이 집 아래에 거대한 모험을 만들고 있다면 어떨까? 로일랜드는 이 그림을 보고 매~우 흥분했다. 사실, 이는 시즌 2 마지막 에피소드에서 스미스 가족이 지구를 떠난 이유 중 하나였다. 원래는 지구 멸망이 코앞으로 다가오면서 스미스 가족은 나중에 끝내주는 지하 우주선으로 변하는… 이 벙커 안으로 피하려 했다. 이 에피소드의 이야기는 바뀌었지만 누가 알겠는가, 그렇게 될 수도 있다. 스포일러 주의(아닐 수도 있지만)!

지구의 환경 Earth Environments

다시 한번 말하지만, 우리는 교외 마을의 느낌이 났으면 했다. 해리 허프슨 고등학교이든 메인 스트리트 혹은 에퀴스 병원(베스의 말을 위한 병원)이든 정말 현실에 있을 법한 독특한 분위기를 풍기는 것이 목표였다 (166페이지). 이런 방식을 통해 제작진들은 새로운 외계 차원이나 상상 속의 세계에 대한 대본을 작성할 때 익숙한 것을 완전히 새롭게 느낄 수 있도록 만들 수 있었다. 그 왜, 그리시 그랜마 세계 같은 곳 말이다.

릭이 크로넨버그시킨 후 지구의 모습을 담은 그림 몇 장이다. 릭의 힘이 얼마나 대단한지 느낄 수 있지 않은가? 특히 자기가 무슨 일을 하는지 크게 인지하지 못할 때 말이다. 아래는 해리 허프슨 고등학교다. 외계 생명체들과 싸워서 이기지 못할 때… 버자이나 교장, 골든포드 씨, 그리고 가끔 모티와 서머의 집이 되는 곳인 해리 허프슨 고등학교 말이다.

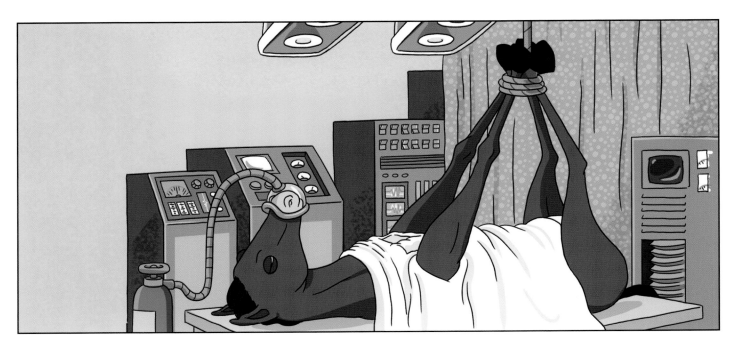

릭 앤 모티 아트북

해부학 공원

세상에, 이 〈해부학 공원〉의 허파 디자인은 만들기 어려운 것 중 하나였다. 초기에 아트디렉터는 완전히 다른 컬러 콘셉트를 만들었다. 허파 안의 허파꽈리는 훨씬 더 라즈베리같이 생겼고, 밖으로 노출돼 있었다. 하지만 우리는 이 콘셉트를 집어치우고 앤드류 드란지가 그린 세포막 같은, 그리고 약간 거품 같은 모습(최종적인 채색은 헤디 유도가 작업했다)을 선택했다. 이 과정을 거친 그림은 완전히 달라져 폐포가 붙어 있는 줄기는 마치 세쿼이아 같았다. 노숙자의 몸속 치고는 나쁘지 않다.

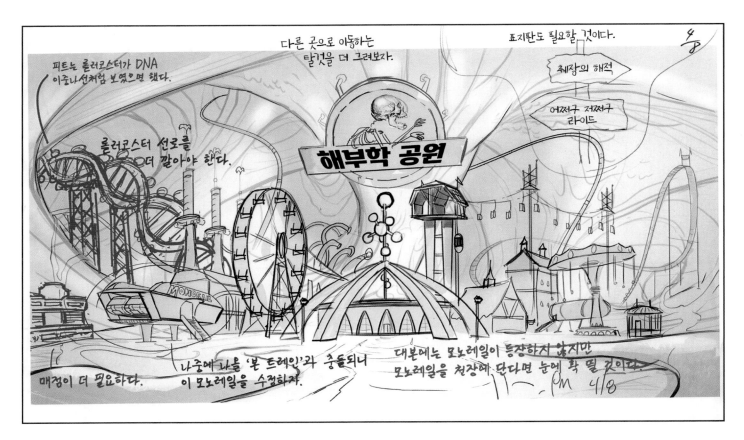

피트는 롤러코스터가 DNA
이중나선처럼 보였으면 했다.

다른 곳으로 이동하는
탈것을 더 그려보자.

표지판도 필요할 것이다.

4/8

체장의 해적

어쩌구 저쩌구
라이드

롤러코스터 선로를
더 깔아야 했다.

해부학 공원

매정이 더 필요하다.

나중에 나올 '본 트레인'과 충돌되니
이 모노레일을 수정하자.

대본에는 모노레일이 등장하지 않지만
모노레일을 천장에 단다면 눈에 확 띌 것이다.
— PM 4/8

미국 대륙 위를 나체로 떠다니는 루벤의 거인 같은 생명체는 없을 것이다. 이 페이지의 그림은 할리우드 몇 미터 위 뉴욕 상공에 떠 있는 루벤의 머리를 담고 있다. 만약 오래된 격언이 사실이라면 로키마운틴에 뭐가 사는지는 짐작만 할 뿐이다. 테마파크(왼쪽 페이지)도 여러 번 수정을 거쳤다. 첫 디자인을 마친 후 스토리보드에는 다른 방향으로 수정된 몇 가지가 추가됐다. 그래서 디자인팀은 스토리보드를 맞추기 위해 다른 놀이공원 파트를 바꿔야 했다.

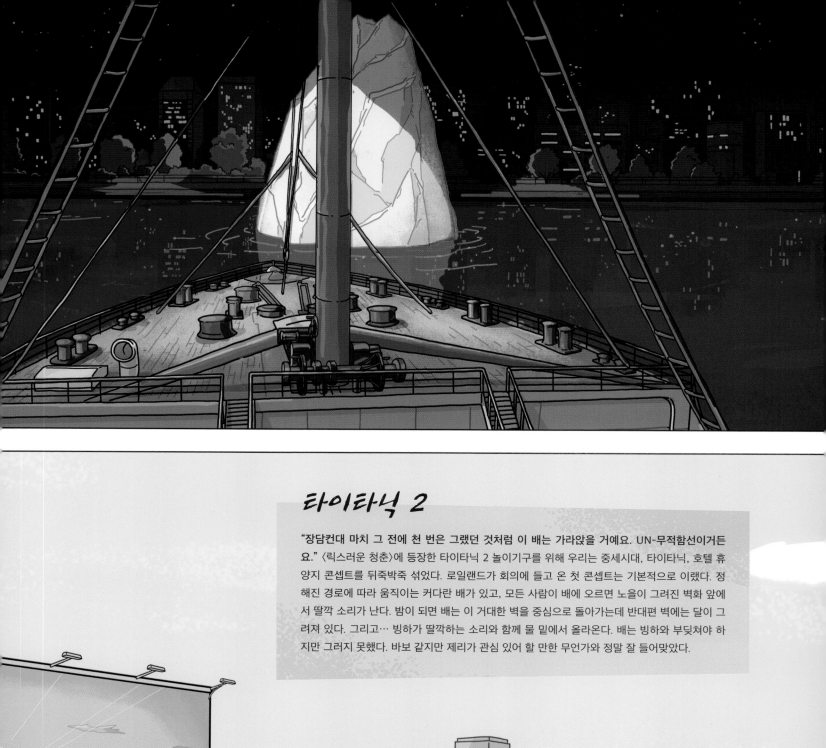

타이타닉 2

"장담컨대 마치 그 전에 천 번은 그랬던 것처럼 이 배는 가라앉을 거예요. UN-무적함선이거든 요." 〈릭스러운 청춘〉에 등장한 타이타닉 2 놀이기구를 위해 우리는 중세시대, 타이타닉, 호텔 휴 양지 콘셉트를 뒤죽박죽 섞었다. 로일랜드가 회의에 들고 온 첫 콘셉트는 기본적으로 이랬다. 정 해진 경로에 따라 움직이는 커다란 배가 있고, 모든 사람이 배에 오르면 노을이 그려진 벽화 앞에 서 딸깍 소리가 난다. 밤이 되면 배는 이 거대한 벽을 중심으로 돌아가는데 반대편 벽에는 달이 그 려져 있다. 그리고… 빙하가 딸깍하는 소리와 함께 물 밑에서 올라온다. 배는 빙하와 부딪쳐야 하 지만 그러지 못했다. 바보 같지만 제리가 관심 있어 할 만한 무언가와 정말 잘 들어맞았다.

니드풀 씨 가게

"그러니까 당신 뭐, 악마라도 돼요?" 니드풀 씨의 가게(〈이상한 실종〉)의 전반적인 생김새는 《13일의 금요일》에 등장하는 골동품 가게의 영향을 받았다. 가게는 싸구려 장식품과 조그마한 장난감으로 가득했다. 그래서 제작에 들어갔을 때 서로 다른 각도에 걸려 있던 물건을 일치시키는 일은 정말 악몽 같았다. "내 욕망! 내 욕심! 이 정도는 받을 만하잖아!"

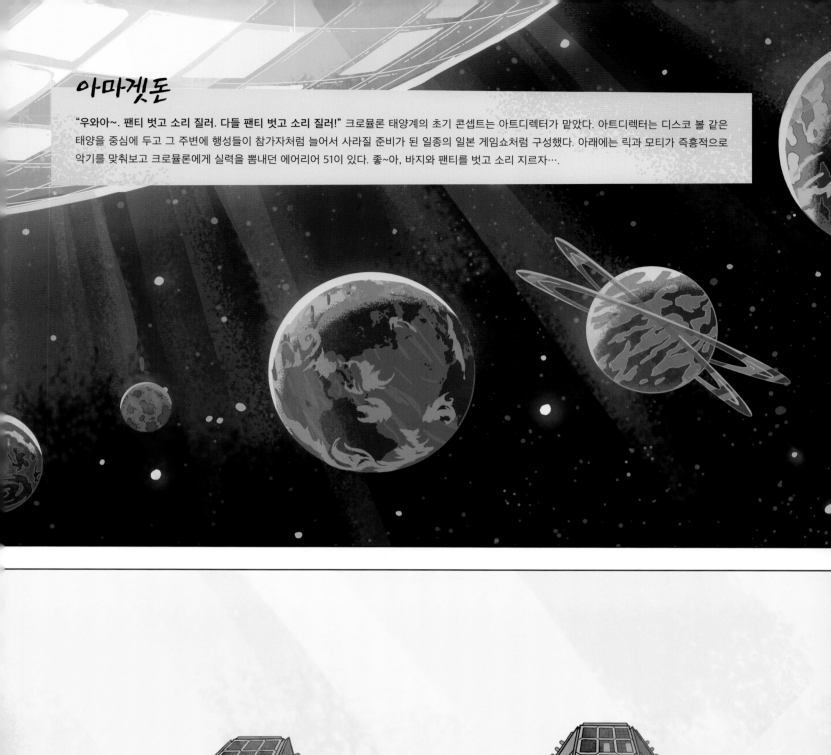

아마겟돈

"우와아~. 팬티 벗고 소리 질러. 다들 팬티 벗고 소리 질러!" 크로뮬론 태양계의 초기 콘셉트는 아트디렉터가 맡았다. 아트디렉터는 디스코 볼 같은 태양을 중심에 두고 그 주변에 행성들이 참가자처럼 늘어서 사라질 준비가 된 일종의 일본 게임쇼처럼 구성했다. 아래에는 릭과 모티가 즉흥적으로 악기를 맞춰보고 크로뮬론에게 실력을 뽐내던 에어리어 51이 있다. 좋~아, 바지와 팬티를 벗고 소리 지르자….

상상 속 환경 Fantasy Environments

"세상에, 할아버지. 이… 이건 정말 이상하네요." 위쪽 그림은 골든폴드가 너무나도 부끄러운 나머지 자신의 꿈속에 자신이 꿈꾸는 다른 사람들의 모습을 감춰둔 쾌락의 방이다. 아래는 작가들이 이 부분을 묘사하며 대본에 적은 내용이다.

"우리는 《아이즈 와이드 셧》의 난잡한 시나리오를 통해 《반지의 제왕》을 바라보았다…. 팬케이크 양은 이 모든 것의 중심에서 신체를 결박한 여왕처럼 차려입었다. 팬케이크 양은 채찍을 휘두르는 마녀다."

세상에, 정말 하드코어한 부분이다. 그리고 스케리 테리 에피소드(아래, 〈잔디 깎기 강아지〉)에서 우리는 전체적인 세계가 《나이트메어》와 정말 비슷해 보이도록 디자인(이웃에 있는 빈집, 버려진 보일러실)했다. 스케리 테리의 집을 디자인할 때는 집 안이 정말 깨끗하고 환하고 멋들어진다면 재미있을 거라고 생각했다. 오른쪽 페이지는 골든폴드의 꿈속에 등장하는 용암으로 만들어진 함정을 포함해 이 장소를 처음으로 디자인했을 때의 콘셉트로 가득하다.

거인의 세계

〈미식스와 파괴〉에서 우리는 릭과 모티가 거인을 죽이고 체포되어 재판에서 승리한 후 이야기의 마지막 장이 시작하기 전에 거인 세계를 떠나는 전형적인 거인 이야기를 피했다. 그래서 대본을 작성하는 과정에서 풀어야 할 가장 큰 문제는 이랬다. "대체 우리는 빌어먹을 릭과 모티를 어떻게 해야 할까?" 로일랜드는 이 질문에 이렇게 답했다. "거대한 계단을 내려가도록 만들죠. 여전히 거인의 세계에 있는 거 맞죠? 이 거대한 계단을 기어 내려가게 만들고 그 계단 중 하나를 술집으로 만듭시다." 그래서 정말로 목마른 계단 주점(그리고 87페이지의 슬리퍼리 계단을 포함한 다양한 정신 나간 계단 캐릭터들)을 둘러싼 아이디어는 로일랜드에게 이렇게 말한 수많은 사람의 손끝에서 탄생했다. "네, 그럼요. 그렇게 할 수 있죠."

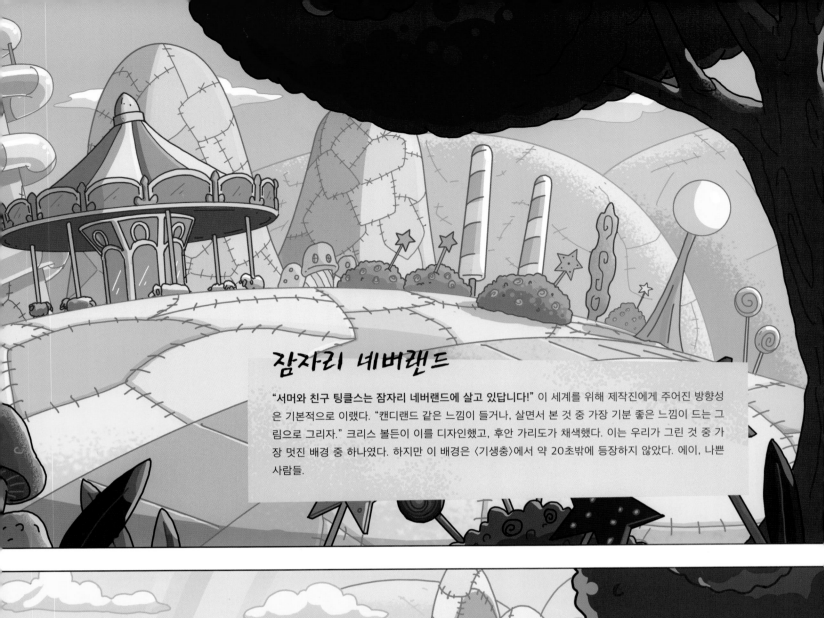

잠자리 네버랜드

"서머와 친구 팅클스는 잠자리 네버랜드에 살고 있답니다!" 이 세계를 위해 제작진에게 주어진 방향성은 기본적으로 이랬다. "캔디랜드 같은 느낌이 들거나, 살면서 본 것 중 가장 기분 좋은 느낌이 드는 그림으로 그리자." 크리스 볼든이 이를 디자인했고, 후안 가리도가 채색했다. 이는 우리가 그린 것 중 가장 멋진 배경 중 하나였다. 하지만 이 배경은 〈기생충〉에서 약 20초밖에 등장하지 않았다. 에이, 나쁜 사람들.

외계 속 환경 ALien Environments

"이… 이 상쾌한 공기를 깊게 드… 들이마셔 봐라, 모티. 느껴지냐? 이게 바로 모험의 냄새란다, 모티." 분명히 아래에 있는 그림은 독특한 배경 중 하나다. 바로 35C 차원인데, 우리는 파일럿 프로그램에서 릭과 모티가 메가시드를 찾는 미션을 수행하는 동안 확인할 수 있었다. 이 그림은 존 버밀리예가 디자인했다. 로일랜드는 버밀리예에게 그냥 그려보라고 했지만 버밀리예는 끝내주게 해냈다. 그리고 제이슨 보쉬는 아래와 같은 색으로 채색해 정말 살집이 느껴지며 생소하면서도 시각적으로 굉장히 아름답게 만들어냈다. 그리고 위쪽 그림은… 그 나름대로 아름다운 엉덩이 세계다.

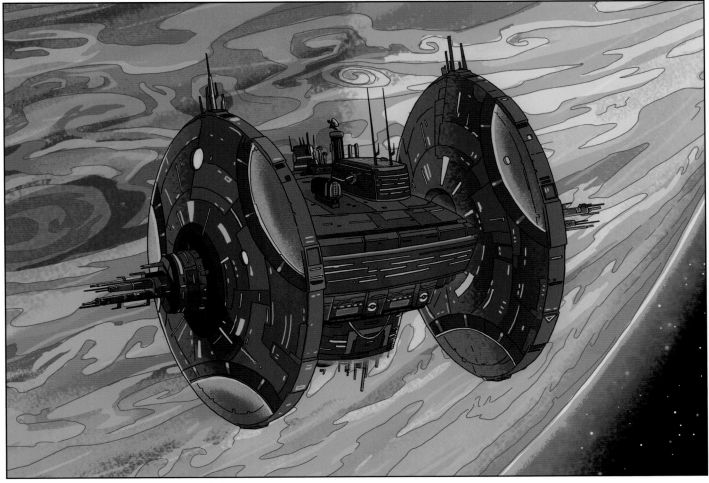

자이지리안

이 거대한 덤벨같이 생긴 우주선은 제임스 맥더못이 그린 우주선 외형 콘셉트를 기반으로 했다. 제프 머츠는 릭과 모티가 중력을 넘어선 추격전을 벌였던 내부가 벌집처럼 생긴 우주선(위)을 디자인했다. 이 그림에는 없지만 자이지리안은 알몸을 비이성적으로 두려워한다.

가조르파조르

디자이너들은 지하에 조성된 모계 중심의 유토피아를 디자인하는데 《로건의 탈출》의 영향을 받았다. 가게 이름('한 입만' 같은 이름들)으로 사용된 농담은 굉장히 늦게 추가됐다. 대본도 작성되고 녹음도 진행된 후에 말이다. 이 그림은 전반적으로 서머와 릭이 그냥 걸어가는 장면을 담고 있었다. 그래서 우리는 배경에 시각적 (그리고 안내방송) 농담을 추가하기로 결심했고, 덕분에 정말 많이 웃었다. 이 농담을 생각하면서 우리는 이런 생각이 들었다. 만약 우리가 유토피아적인 모계사회를 만든다면 어떤 일이 일어날까?

릭의 요새

"대부분의 시간선에는 릭이 있고, 대부분의 릭에겐 모티가 있지. 이 장소는 정말 누가 누군지, 그리고 너와 내가 누군지를 알려주지." 작가들은 요새가 완전히 최첨단이고 미래적으로 느껴졌으면 했다. 그리고 이 장소의 규모가 릭처럼 완전히 터무니없었으면 했다. 그냥 거대하게 말이다. 유리로 만들어진 각각의 모듈은 다양한 디테일이 살아 있는 마을로 가득한 릭의 도시. 그러니까 이 페이지에 있는 그림(〈미지와의 조우〉)은 훨씬 거대하고 그보다 훨씬 복잡한 요새의 아주 작은 부분일 뿐이다. 릭 의회의 악명 높은 위원회 회의실(오른쪽 페이지, 아래)을 위해 제작자들은 정말 멋진 금색의 컬러 팔레트를 사용했다. 커다란 나무, 겉만 번지르르한 《마이너리티 리포트》 스타일의 스크린, 그리고 릭처럼 터무니없이 높은 천장에 말이다. 정말 릭만큼이나 우스꽝스럽다!

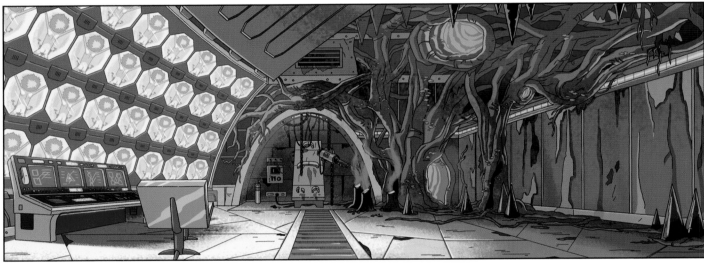

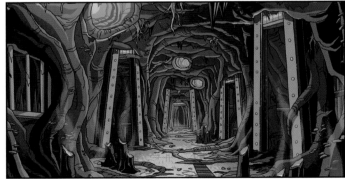

이블 릭의 본거지

"흠, 관료들로부터 숨으려면 모티 한 명 정도로 충분하지만, 모… 모티로 매트릭스를 만들어 고통스럽게 하면 다른 릭들로부터 숨을 수 있는 뇌파를 만들 수 있지." 미치광이의 은신처 외관(위)은 《네버 엔딩 스토리》에 등장하는 거대한 거북이 몰라와 몰라를 둘러싸고 있던 슬픔의 늪에서 영감을 받았다. 내부 디자인(《미지와의 조우》)은 《다크 크리스털》의 시작 부분에 등장하는 거대한 동굴 시스템과 거대한 스케시스에서 영감을 받았다. 모티가 사슬로 묶여 있는 매트릭스는… 그러니까 별로 좋지 않은 수공예였다. 우리의 릭은 모티 다섯 명과 점퍼 케이블 정도의 결과를 만들어낼 수도 있었다.

플루토

끝내주는 내부(아래)는 제리가 귀빈으로 참석한 엘리티스트 플루토 파티(〈이상한 실종〉)를 위해 디자인됐다. 그리고 다들 알겠지만 위쪽 그림은 필리피 닙스 왕의 중앙청 외관이다. 여러분은 아마 이 발코니를 한시도 눈을 뗄 수 없는 제리의 인상적인 연설이 있었던 곳으로 기억할 것이다. "음, 명왕성은 행성입니다."

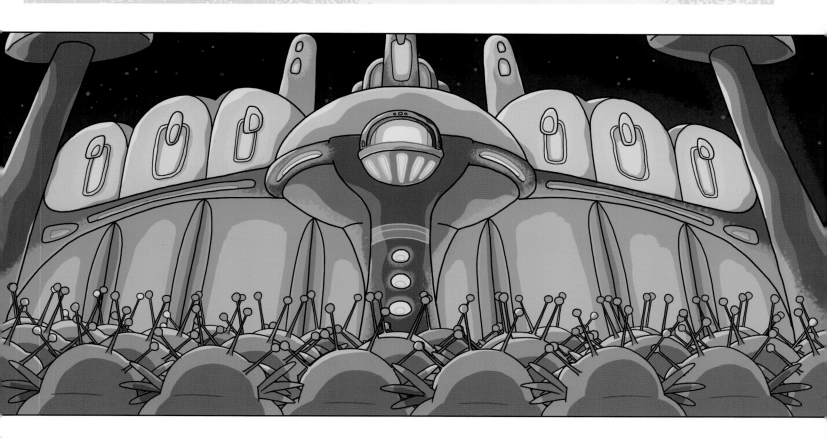

블립스 앤 치츠

"두 사람이 삼천 개의 플러보로 무얼 할 수 있는지 알아요? 바로 블립스 앤 치~이~츠에서 보내는 오후죠!" 이 페이지에는 정말 끝내주지만 최종 영상에는 실리지 못한 은하연방 아케이드 디자인이 있다. 특히 최종 영상에서 마스터 쇼트(master shot: 시간, 공간, 그리고 내용을 잘 파악할 수 있도록 배치된 그림-옮긴이 주)가 잠깐밖에 등장하지 않음(〈모티의 운전 연습〉)에도 우리는 끝도 없이 반복해서 그렸다. 제프 메츠는 위쪽에 있는 그림의 끝내주는 최종본을 그렸다. 악명 높은 아케이드 게임 로이에 대해 말하자면 이 콘셉트는 온전히 작가들에게서 나왔다. 작가들은 은하연방 외계 생명체들이 이 정신 나갈 정도로 복잡한 비디오게임으로 평범하기 그지없는 사람의 삶을 플레이한다는 아이디어를 마음에 들어 했다.

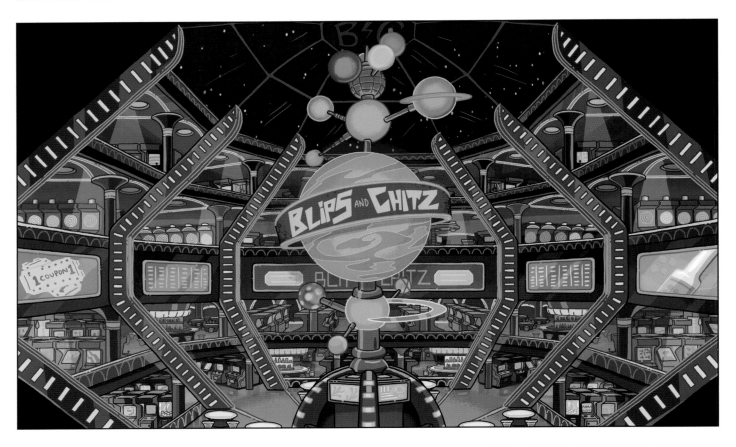

기어타운

"릭, 기어를 존중할 필요가 있어. 너에게 기어는 그냥 이가 난 바퀴일 뿐이지만 우리 문화권에서는 기어 때문에 전쟁이…." 초기 콘셉트(아래)에서 아트 디렉터는 수직적으로 여러 단계로 구성된 산업사회 같은 모습을 띠도록 디자인했다(193페이지). 더 아래로 내려갈수록 거의 하늘을 볼 수 없도록 말이다. 하지만 로일랜드는 너트와 볼트가 가득한 산업화 느낌과 1980년대 장난감의 느낌을 섞었으면 했다. 이 두 콘셉트를 혼합하면서 이곳은 금속의 낡고 녹슨 색과 플라스틱의 밝고 유쾌한 색이 어우러지게 됐다. 다음 두 페이지에는 여러 초기 디자인(《모티의 운전 연습》)이 실려 있다. 두 페이지에 걸쳐 콘셉트가 어떻게 진화해왔는지를 볼 수 있다.

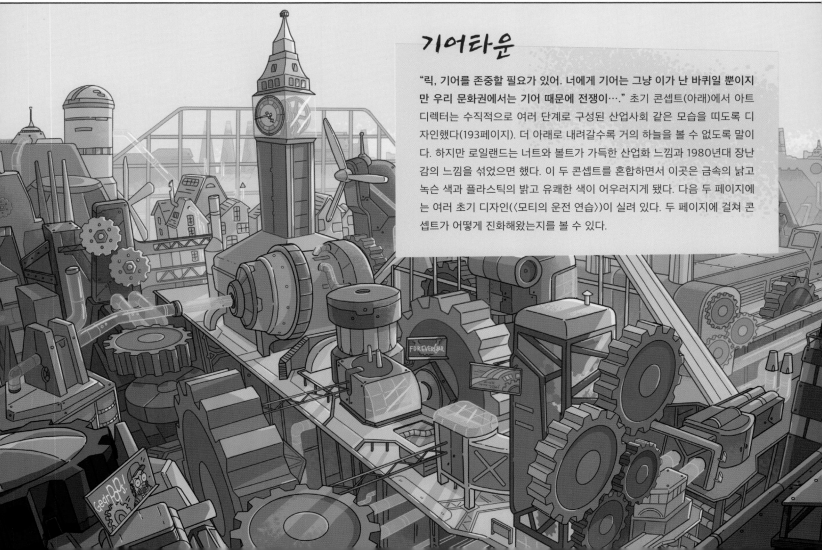

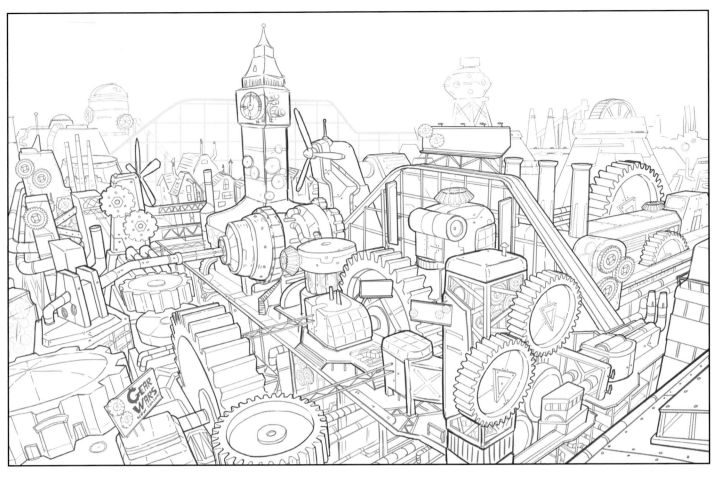

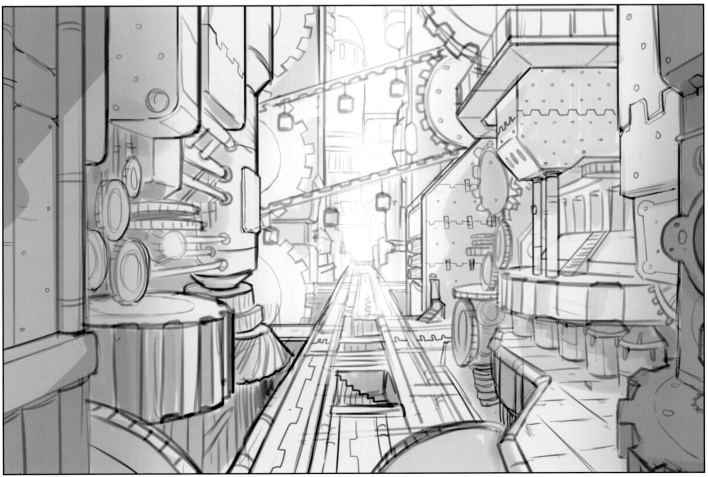

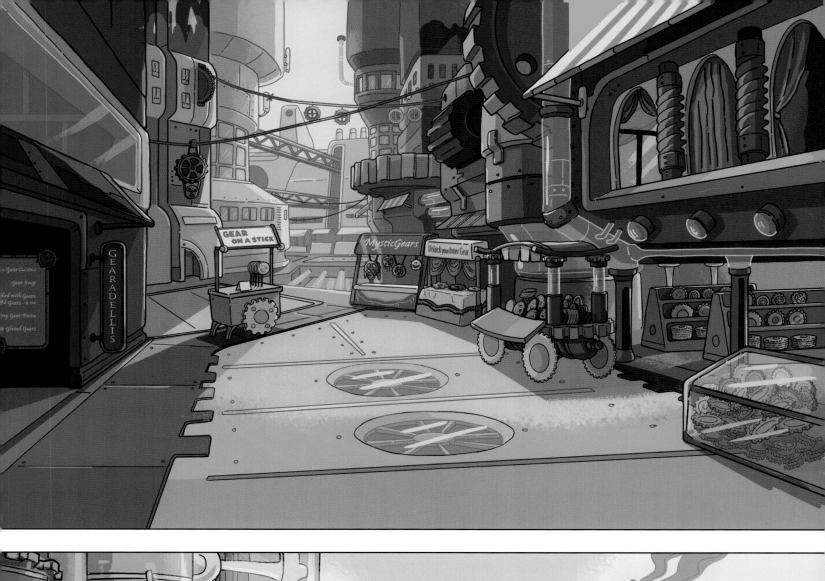

유니티의 세계

벌써 194페이지다. 여러분은 아마 《릭 앤 모티》 세계에 등장하는 대부분의 그림이 남근 형태를 띠고 있다는 사실을 알아차렸을 것이다. 하지만 이 에피소드에서 우리는 처음으로 여성성을 부여하기로 결심했다. 그러니까 디자인에 질 같은 요소를 넣는 방향으로 말이다. 이 세계의 미학적인 건축물(예를 들어, 유니티 경기장)에서 우리가 원하는 바를 정확히 확인할 수 있다.

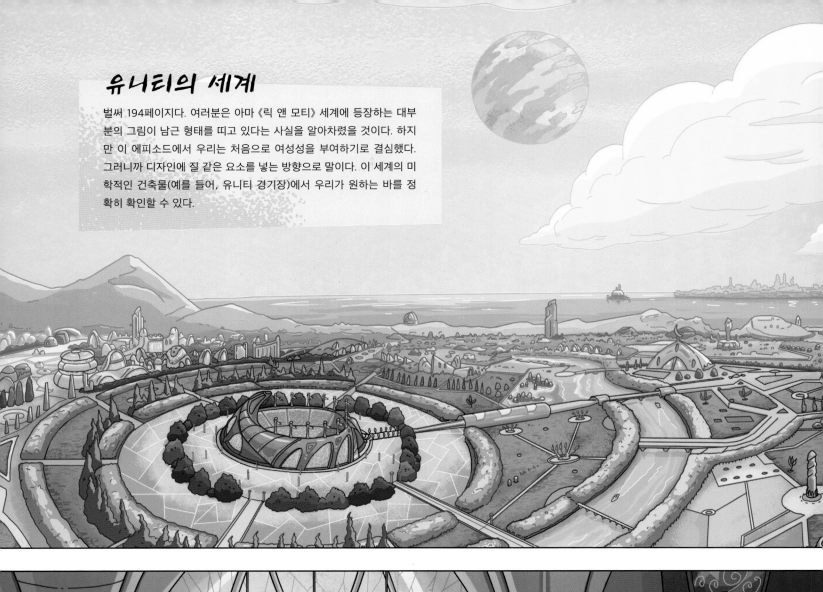

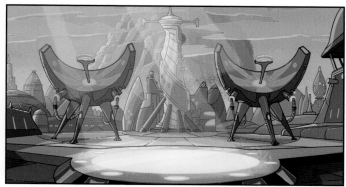

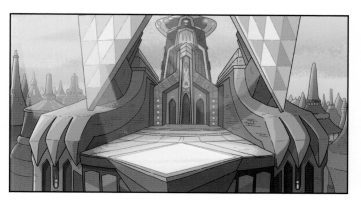

"24시간 동안, 다섯 개의 행성이, 다섯 곡을 선보이지만, 마지막에는 단 하나만의… 행성, 단 하나만의 음악만 남게 됩니다!" 이 모든 세계는 〈아마겟돈〉에서 한 번밖에 등장하지 않는다. 지구와 경쟁하는 행성들은 각각 2초씩만 등장한다. 똑같은 그림을 반복하지 않는 건 디자이너들에게 늘 까다로웠지만 이 부분은 특히 더 그랬다. 만들어야 하는 환경이 너무나도 많았기 때문이다. 파블스놉스 행성, 아블로스 멘들로소스 행성…. 우리는 각 환경이 각각의 외계 생명체에 딱 들어맞았으면 했다. 컬러 팔레트와 이들이 연주하는 악기까지 말이다. 최종 디자인은 정말 멋졌을 뿐만 아니라 모두의 마음에 들었기에 우리는 당연하게도… 플라즈마 광선으로 이를 날려버렸다.

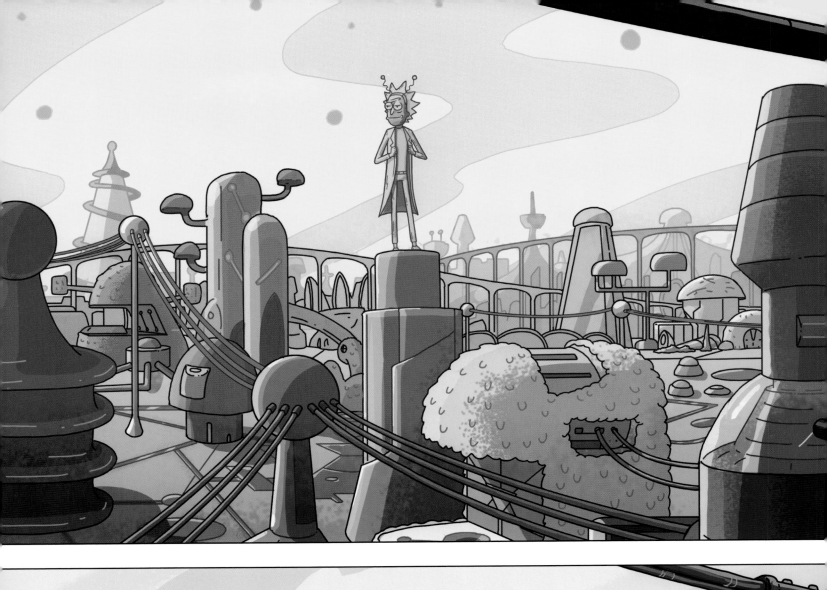

마이크로 우주 세계

"할아버지, 행성 전체가 할아버지가 사용할 에너지를 위해 돌아가는 거예요? 그건 노예제잖아요!" 〈차 배터리〉에 등장하는 일련의 세계 속의 세계를 제작하기 위해서는 매우 큰 계획이 필요했다. 릭이 창조한 마이크로 우주(짚이 서식하는 곳, 위)를 우리는 사방에 전선이 있는 더 오염되고 투박한 세상으로 만들어냈다. 정확하게 잘 구현하진 못했지만 나름 괜찮았다. 로일랜드는 짚이 만들어낸 미니 우주(카일이 사는 곳, 아래)가 프랭크 로이드 라이트 스타일이었으면 했다. 정말 깨끗하고 오염되지 않은 파란 하늘과 무성한 나뭇잎, 그 밖의 여러 요소가 서로 어우러진 장소 말이다. 이 대조는 의도적이었다. 이 모든 건 더 번드르르하고 유토피아 같은 세계를 만들어낸 짚을 향한 릭의 경쟁심에 불을 지폈다.

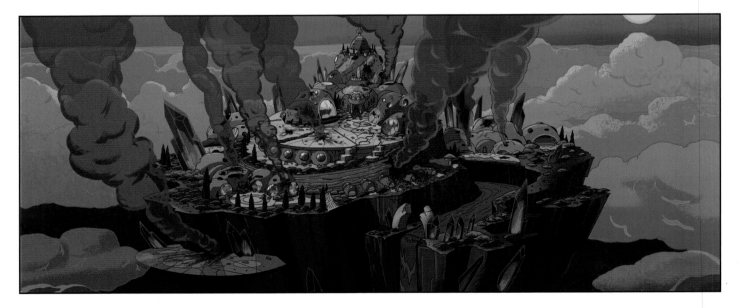

늡티아 4

세상에, 우리는 이 보잘것없는 곳을 커플 심리치료 요양원((부부 상담))으로 다시 디자인했다. 외부에만 여덟 혹은 아홉 개의 원형 건물을 만들었다. 아트팀은 프랑스 남부에 있는 버블 팰리스(정말 멋진 거품 형태의 건축물로 이루어진 장대한 주택 단지)에서 영감을 받아 지금 여러분이 위에서 보고 있는 그림을 만들었다. 이 엄청난 환경(가운데)도 시각적으로 균형을 맞춘다는 관점에서 매우 까다로웠다. 이 장소는 편안한 휴양시설처럼 느껴질 필요가 있는 동시에, 제노베스와 같이 사악한 미치광이 괴물을 만들 수 있는 정신 나간 과학 실험이 진행되는 장소로 느껴지도록 만들었다 (60~61페이지).

글루피 눕스 병원

"나는 좋은 사람이야. 그러니까 당장 내 음경을 잘라 저 남자의 가슴에 넣어!" 아, 글루피 눕스 병원… 은하연 방에서 가장 좋은 병원이다. 아트디렉터는 내부 공간을 독특하게 디자인했고, 배경을 광이 날 만큼 깨끗하게 만들었다. 마치 애플사에서 나오는 제품처럼 말이다. 이곳은 정말 이 세계를 잘 말해준다. 아, 그리고 릭이 다른 은하의 케이블을 보기 위해 케이블 박스를 연결한 대기실(중앙)도 있다. 여기가 바로 플럼버스 광고를 처음 보게 된 장소다. 중요한 추억이다.

퍼지 행성

우리는 1800년대 오래된 농촌 마을 같은 느낌이 들도록 가난한 사람들이 마을의 일부가 됐으면 했다. 이는 이제까지 우리가 해왔던 방식, 그러니까 새로운 공상과학적 요소를 도입하는 방식과 완전히 달랐다. 부유한 사람들의 저택(아래)은 허스트 캐슬에서 약간 영감을 얻었고, 퍼지 축제의 피난처가 됐다. 기억날지 모르겠지만, 이 뚱뚱한 고양이들은 결국 숙청됐다!

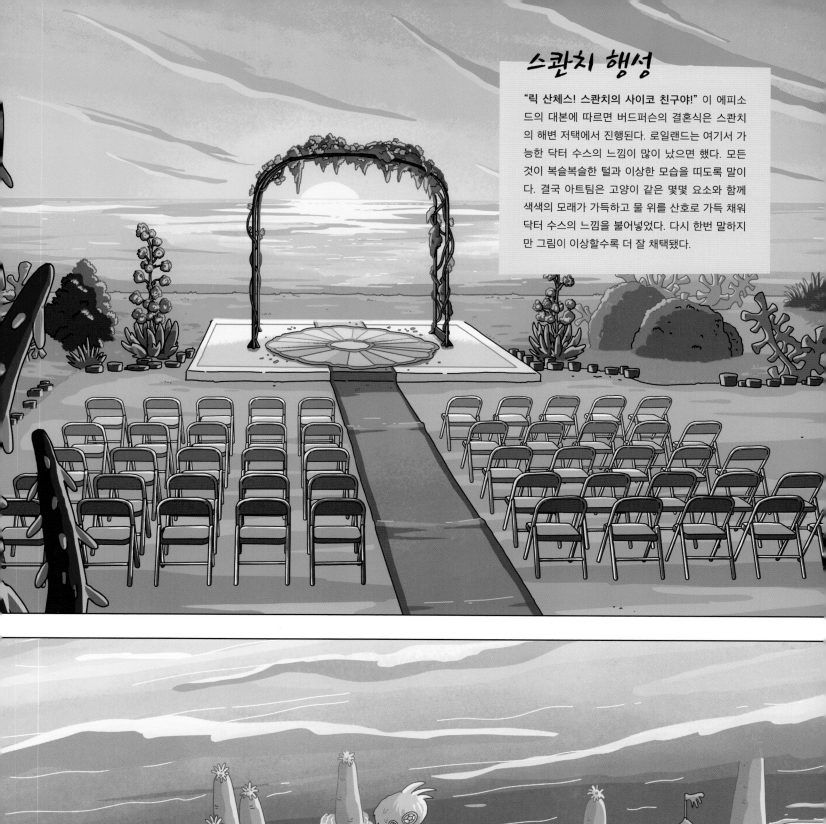

스콴치 행성

"릭 산체스! 스콴치의 사이코 친구야!" 이 에피소드의 대본에 따르면 버드퍼슨의 결혼식은 스콴치의 해변 저택에서 진행된다. 로일랜드는 여기서 가능한 닥터 수스의 느낌이 많이 났으면 했다. 모든 것이 복슬복슬한 털과 이상한 모습을 띠도록 말이다. 결국 아트팀은 고양이 같은 몇몇 요소와 함께 색색의 모래가 가득하고 물 위를 산호로 가득 채워 닥터 수스의 느낌을 불어넣었다. 다시 한번 말하지만 그림이 이상할수록 더 잘 채택됐다.

"저 빌어먹을 우주선에 당장 올라타! 모든 게 옥수수 위에 있어! 행성 전체가 옥수수 위에 있다고! 빨리빨리!" 〈친구의 결혼식〉에서 스미스 가족이 도망가는 과정에서 등장한 세 가지 행성을 기억할지 모르겠다. 위쪽 그림은 따로 설명이 필요 없는 소리 지르는 태양 행성이다. 그 아래에는 악명 높은 옥수수 위 행성(중앙)이 있다. 이 놀라운 행성은 작가인 단 구터만이 만들어냈다. 그리고 아래에는 릭이 자수하기 전까지 스미스 가족이 짧게 거주했던 테란스-9 왜성(일명 타이니 행성)이 있다.

은하연방 감옥

젠장, 이건 정말 끝내준다. 그리고 비록 아주 짧게 등장했지만 시즌 2 마지막 에피소드(《친구의 결혼식》)를 끝마치는 데 매우 중요한 부분이었다. 제작진들은 이 장면의 톤이 끔찍하고 희망이 없었으면 했다. 그래서 제작진들은 감옥 내부(위)에 특별한 집게발을 디자인했는데, 이는 릭의 감방을 중앙보다 훨씬 경비가 삼엄하고 완전히 동떨어진 곳에 있는 동굴로 이동시켰다. 릭을 영원히 감금시키기 위해서 말이다. 릭은 완전히 밖으로 나올 수 없는 것처럼 보였다. 외부(아래)는 로일랜드가 완전히 빠져 있던 제임스 맥더못의 초기 콘셉트를 기반으로 했다. 제작진은 이 콘셉트에서 시작해 이를 발전시켰다. 어떻게 작동할지, 크기는 얼마나 될지 등 다양한 부분에서 말이다. 로일랜드는 이 공간이 거대해 보이길 원했다. 이 그림을 통해 감옥의 컬러 팔레트가 그롬플로마이트의 컬러 팔레트와 동일하다는 사실을 확인할 수 있다(85페이지). 다시 한번 말하지만 우리는 각각의 외계종을 분리하고 다른 모든 세계를 서로 구분할 수 있도록 색채 조합을 고수했다.

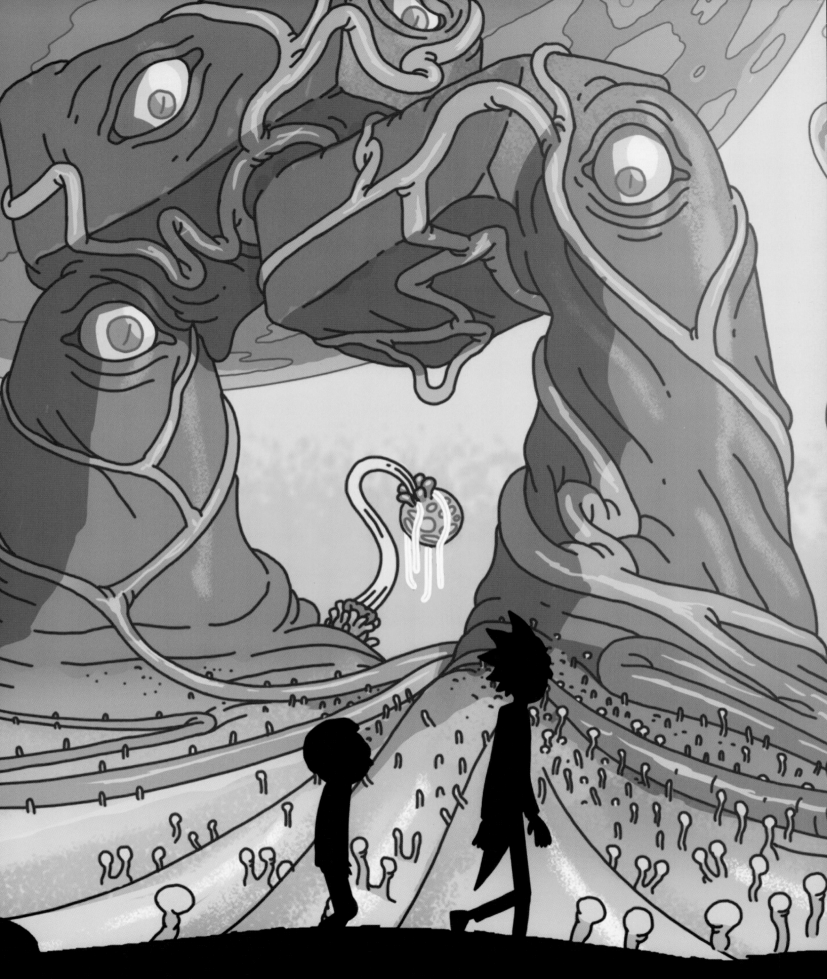

CHAPTER 5
제작

닥 앤 마티

Doc and Mharti

"그래, 마티! 이게 우리 시간여행 자동차를 고칠 수 있는 유일한 방법이야! 내 고환을 핥아야 해, 마티!" 젠장, 이건 정말 구식이 됐다. 《진짜 애니메이션으로 만들어진 닥 앤 마티의 모험》 단편영화 덕에 로일랜드는 빠르게 채널 101(단 하몬과 공동으로 제작한 매월 진행되는 단편영화제)에 이름을 올릴 수 있었다. 그리고 무엇보다도 여기서 마티는 원래 시간선으로 돌아가기 위해서는 닥의 고환을 핥아야 했다. 로일랜드의 유일한 목표는 창의력을 발산하는 동시에 일부러 충격을 주는 것이었다. 하지만 결과적으로 이 단편은 릭과 모티라는 캐릭터를 만드는 데 영감을 줬다. 아래에 있는 얼굴은 원래의 스토리보드에 있던 것들이다. 이 자체로도 충분히 정신 나간 것 같았지만 로일랜드는 최종적으로 애니메이션으로 만들기 위해 캐릭터를 더 잘 디자인해야 했다. 하지만 제작 과정에 들어가면서 이 쓰레기 같은 스토리보드 그림을 보고 웃음을 멈출 수 없었다. 그래서 갈고닦은 디자인을 폐기하고 이걸 사용하기로 했다. 이게 바로 닥과 마티의 머리가 컷마다 바뀌는 이유다. 로일랜드는 스토리보드에서 모든 그림을 사용하고 싶어 했다.

슬픔 행복 평범한 상태

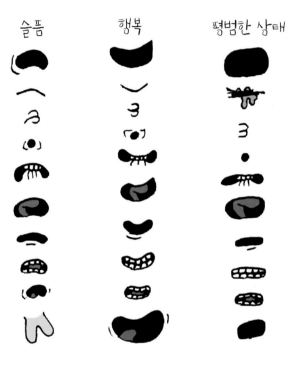

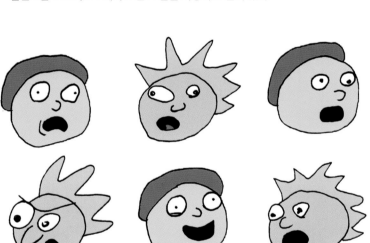

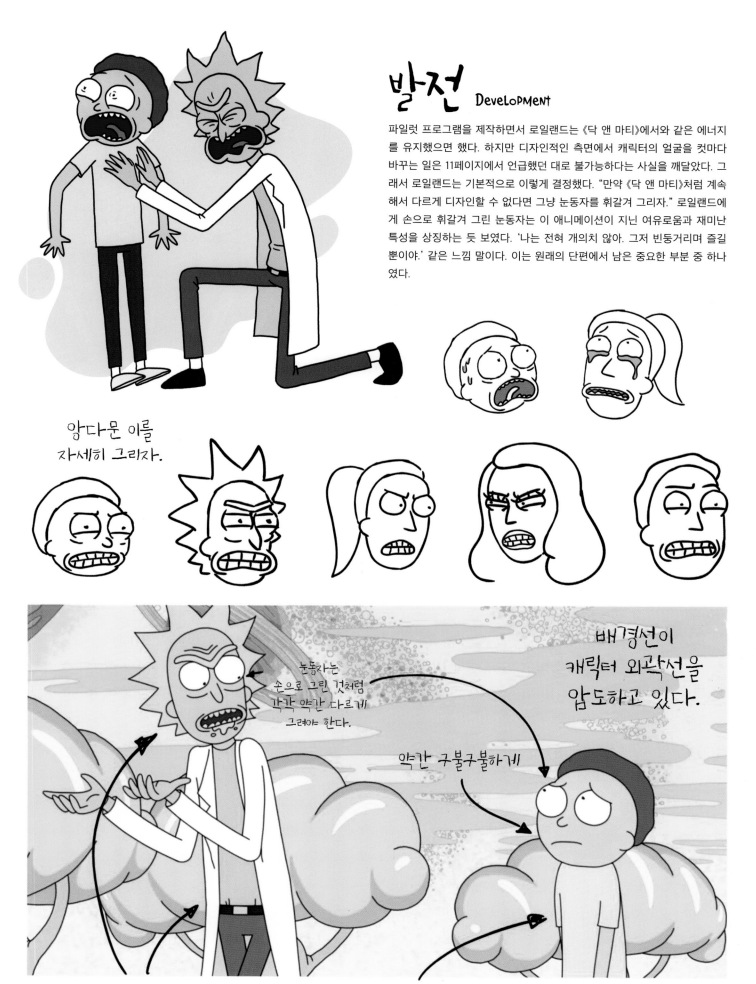

발전 DEVELOPMENT

파일럿 프로그램을 제작하면서 로일랜드는 《닥 앤 마티》에서와 같은 에너지를 유지했으면 했다. 하지만 디자인적인 측면에서 캐릭터의 얼굴을 컷마다 바꾸는 일은 11페이지에서 언급했던 대로 불가능하다는 사실을 깨달았다. 그래서 로일랜드는 기본적으로 이렇게 결정했다. "만약 《닥 앤 마티》처럼 계속해서 다르게 디자인할 수 없다면 그냥 눈동자를 휘갈겨 그리자." 로일랜드에게 손으로 휘갈겨 그린 눈동자는 이 애니메이션이 지닌 여유로움과 재미난 특성을 상징하는 듯 보였다. '나는 전혀 개의치 않아. 그저 빈둥거리며 즐길 뿐이야.' 같은 느낌 말이다. 이는 원래의 단편에서 남은 중요한 부분 중 하나였다.

앙다문 이를
자세히 그리자.

눈동자는
손으로 그린 것처럼
각각 약간 다르게
그려야 한다.

약간 구불구불하게

배경선이
캐릭터 외곽선을
압도하고 있다.

캐릭터의 외곽선은 깨끗하면서도 손으로 그린 듯한 느낌이어야 한다.

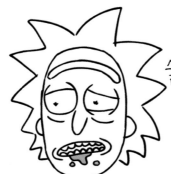

흥분하거나
술에 취했을 때
턱에 침이
흐른다.

발전시키는 과정에서 생긴 또 다른 커다란 변화가 있을까? 바로 릭의 머리를 알약 형태로 만드는 것이다(12페이지). 《닥 앤 마티》에서 볼 수 있듯이 원래는 훨~씬 더 동그랬다. 이 페이지에서는 릭의 스타일이 어떻게 복잡해졌는지 그 과정을 담고 있다. 릭이 언제 침을 튀기는지, 그리고 눈썹을 어떻게 그려야 하는지 말이다. 우리는 본격적으로 애니메이션으로 만들기 전에 정돈해 하나로 만들어야 했다.

흥분했을 때
악센트가 있는 단어를
말하면 침이 튄다
(특히 침이 흐르고 있을 때 말이다).

릭의 이마 주름은
눈썹을 따라 그린다!

극단적인 경우에
사용할 팁:
살이 눈썹에 눌리는
것처럼 그리자.

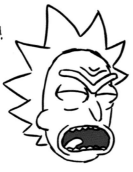
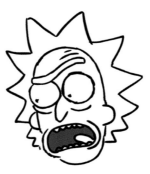
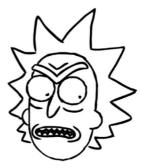

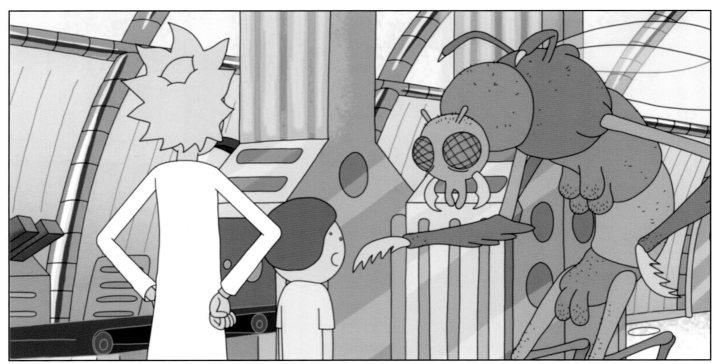

할 일이 많은 장면이었다. 하지만 이 모든 과정은 배경선이 그리 두껍지 않았기 때문에 가능했다. 그래서 방해를 덜 받을 수 있었다.

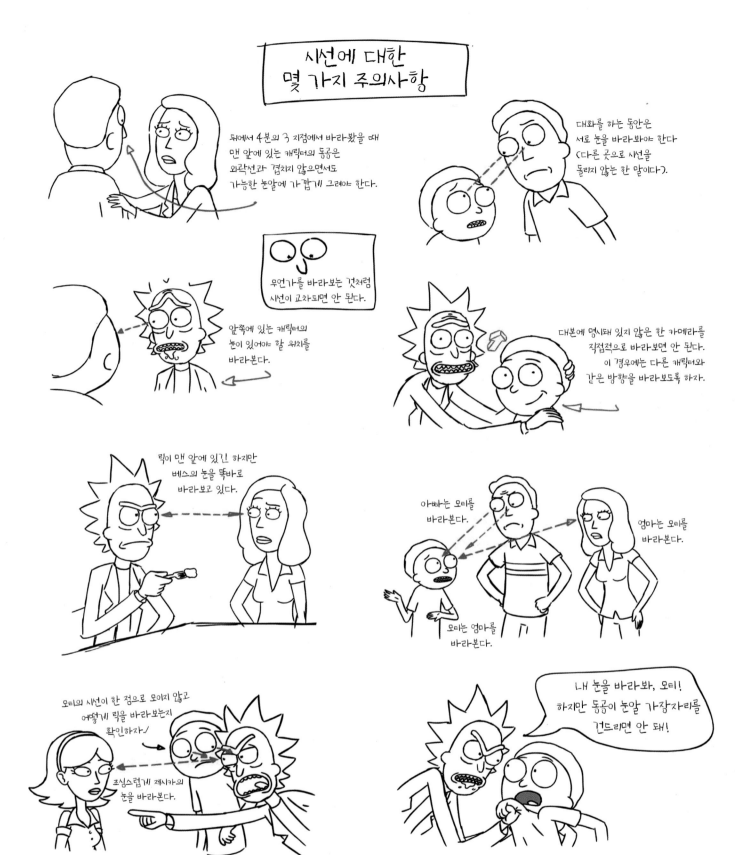

아마 이 페이지를 보고 "우와, 이 중 어떤 것도 생각해본 적 없는데! 세상에, 끝내준다!" 하는 소리가 나왔을 것이다. 이는 이 페이지에 있는 스타일 가이드 때문이다. 우리가 애니메이션을 만드는 과정에 깊게 들어가면서 로일랜드와 피트 미첼스(감독)는 이 마스터 가이드(시선과 머리 형태 같은 것들에 대한 최종적인 설정을 담은 문서)를 만들기 시작했다. 왼쪽 페이지에서 볼 수 있는 '선 두께'는 말 그대로 선이 얼마나 두꺼운지에 대한 것이다. 이에 대한 로일랜드의 규칙은 캐릭터 외곽선이 항상 배경선과 일치해야 한다는 것이다. 알면 알수록!

자, 준비하시고, 이제 《릭 앤 모티》 소시지가 어떻게 만들어지는지를 들여다 볼 시간이다! 여러분이 화면에서 보는 아이디어는 처음 떠올린 영감에서 정~말 오랜 과정을 거친 결과다. 작가들은 매 시즌 새로운 아이디어(정답은 없다)를 던질 수 있는 '백지'에서 시작한다. 그리고 천천히 이 아이디어들 중에서 가장 마음에 드는 것이 남을 때까지 지워나간다. 여기서부터 이야기가 시작되는데 우리는 이걸 '초기 단계' 혹은 '이야기 서클'이라 부른다(221페이지). 그리고 이를 비트시트(beat sheet: 이야기 흐름의 개요를 작성한 것-옮긴이 주)에 옮기고 개요(오른쪽 아래)를 짠 후 작가들은 '초안을 작성'한다. 그리고 이 초안을 수정하고 갈고닦아 이 페이지에 있는 영상 초안으로 만든다. 물론 영상 초안도 그 이후에 더 많은 수정 작업을 거치지만 말이다.

이 노란색 형광펜 표시가 잔뜩 있는 녀석은 〈잔디 깎기 강아지〉의 두 번째 대본이다(이 대본과 〈릭 포션 넘버 9〉는 사실 애니메이션이 시리즈로 제작되기 전에 작성됐다). 아래에 있는 대본은 로일랜드가 〈차 배터리〉 제작 회의 단계에서 작성한 것이다. 로일랜드가 여백에 릭의 '외계 생명체' 안테나를 끄적거린 그림과 카일의 티니 우주선에 대해 작성한 메모를 볼 수 있다. 최종 디자인도 거의 이런 식이었다(102페이지).

101 "LAWNMOWER DOG" NUMBERED RECORD (1/28/13) 26.

INT. SCARY HIGH SCHOOL - FIVE DREAMS DEEP - DAY

Scary Terry, dressed like a 90's grunge teenager runs through the halls of his high school.

Regular students? How many!

 SCARY TERRY 189
 I'm late to class, bitch!

The other students in the hallway point at Scary Terry and **laugh**. He looks down.

 SCARY TERRY (CONT'D) 190
 Oh no! I'm not wearing any pants!

INT. SCARY CLASSROOM - CONTINUOUS

Terry walks into class. SCARY OLDERSON, a conservative, British headmaster version of the Freddy Krueger persona stands at the head of the class.

 SCARY OLDERSON 191
 Well, Mr. Terry, so glad you could
 join us, bitch.

 SCARY TERRY 192
 Sorry, bitch.

Terry sits down next to two other kids. It's Rick and Morty disguised as scary school students.

masks? '193

 SCARY OLDERSON
 Why don't you tell the whole class
 the proper wordplay to use when one
 is chasing one's victim through a
 pumpkin patch!

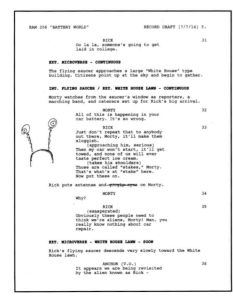

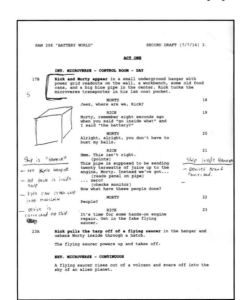

"Interdimensional Cable 2"

By

Dan Guterman and Ryan Ridley

Episode 208

Record Draft
8/5/14

(handwritten notes: ON OR ROOM? · ALIEN FEATURES · WAITING ROOM · BORING OR LOOKING OUT ON MULTI-LEVELED VISTA? · DOC GLIP GLOP — SAME AS A GLIP GOP? JUST W/ SCIENCE JACKET · FUNGO TARITHIAN · YARP GORBOTH — DIPLOMATS · MISTER SHRIMPLY PEEBLES — CIVIL RIGHTS DIPLOMAT · NANO DOLTER! GLIP GLOPISH · RECOVERING ROOM, HOW BIG? · ALIEN PORN · HOSPITAL COURTYARD · BIG STAGE? CROWD PODIUM? REPORTERS · SECURITY GUARDS)

"SACK" SKETCH

IMPORTANT: the design of these alien's "Sacks" and "Tubes" MUST BE AS FAR REMOVED from testicles and penises as possible. The placement should be different, and how they look should be different enough that it isn't just a huge dick and balls joke. We will discuss more in launch. If the design part is done right, the sketch will work great.

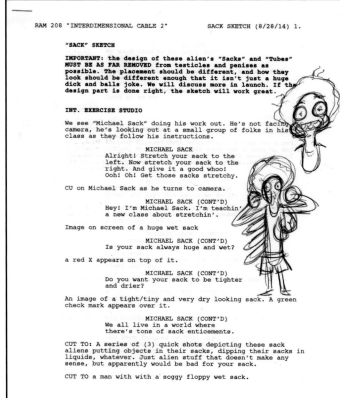

INT. EXERCISE STUDIO

We see "Michael Sack" doing his work out. He's not facing camera, he's looking out at a small group of folks in his class as they follow his instructions.

> MICHAEL SACK
> Alright! Stretch your sack to the left. Now stretch your sack to the right. And give it a good whoo! Ooh! Oh! Get those sacks stretchy.

CU on Michael Sack as he turns to camera.

> MICHAEL SACK (CONT'D)
> Hey! I'm Michael Sack. I'm teachin' a new class about stretchin'.

Image on screen of a huge wet sack.

> MICHAEL SACK (CONT'D)
> Is your sack always huge and wet?

a red X appears on top of it.

> MICHAEL SACK (CONT'D)
> Do you want your sack to be tighter and drier?

An image of a tight/tiny and very dry looking sack. A green check mark appears over it.

> MICHAEL SACK (CONT'D)
> We all live in a world where there's tons of sack enticements.

CUT TO: A series of (3) quick shots depicting these sack aliens putting objects in their sacks, dipping their sacks in liquids, whatever. Just alien stuff that doesn't make any sense, but apparently would be bad for your sack.

CUT TO a man with with a soggy floppy wet sack.

JAN MICHAEL VINCENT SKETCH

This is a movie trailer. Take it and run with it. Ask me any questions you have. - Justin

> LOUDSPEAKER
> Calling all Jan Michael Vincents. Calling all Jan Michael Vincents.

> ANNOUNCER
> In a world, where's there's eight Jan Michael Vincents.

> LOUDSPEAKER
> We need one Jan Michael Vincent to Quadrant C. We need two Jan Michael Vincents to Quadrant E.

> ANNOUNCER
> And sixteen quadrants. There's only enough time for a Jan Michael Vincent to make it to a quadrant. He can't be in two quadrants at once.

> QUADRANT F MAN
> Oh! I need a Jan Michael Vincent. I'm in Quadrant F. I need t-, I need at least one, maybe two Jan Michael Vincents.

> LOUDSPEAKER
> Calling all cars! I need a Jan Michael Vintrent, Vincent to Quadrant F. We have a Quadrant F situation at Jan Michael Vincent.

> QUADRANT F MAN
> Oh shit.

> ANNOUNCER
> Jan Michael Vincents are used up.

> QUADRANT F MAN
> I need a goddamn Jan Michael Vincent.

> MAN OR ANNOUNCER (YOU PICK)
> There's only eight Jan Michael Vincents. We need sixteen.

(handwritten notes: 2 BROTHERS STYLE · DARK CITY DARK/DRAB · SWAT POSSIBLY · BLUE PATCH? · OR DRESSED FROM A MOVIE TITLE)

BUTTHOLE ICE CREAM SKETCH

Imagine a place like Menchies or any other soft serve yogurt place where you fill the cups yourself. Now imagine the yogurt coming out of buttholes on the wall. Run with it.

> OWNER
> Hey, how's it going? This is my butthole ice cream parlor. I got all kinds a ice creams. Peanut Butter and Jelly. Vanilla. Chocolate. And every flavor served out of a butthole, just like you're back home with your grandma and your uncle. Come on in here.

〈외계 TV 프로그램〉 제작 회의에서 아트디렉터가 작성한 메모와 낙서를 확인해보자(156~157페이지). 궁금해할 사람들을 위해 설명하자면 '제작 회의'는 로일랜드, 구터만, 그리고 작가들이 말 그대로 제작을 담당하는 사람들(대부분 대본을 읽기 전이다) 앞에서 대본을 발표하는 것이다. 장소, 캐릭터, 스토리보드, 말 그대로 모든 것의 초기 디자인이 담겨 있기에 여기에는 어마어마한 질문과 메모가 있다. 또 한 가지 중요한 점: 오른쪽 위 대본에 있는 그림은 애니메이션으로 만들어지진 못했지만 '마이클 색'이라는 캐릭터의 스케치다. "좋아! 색을 왼쪽으로 늘여 봐!"

스케치 Sketches

콘셉트 스케치를 통해 우리 제작진들은 대본에서 읽은 것이라면 어떤 정신 나간 것이든 모양을 잡고 발전시키려 했다. 이 페이지에는 첫 두 시즌에 걸쳐 등장한 다양한 놀라운 캐릭터 콘셉트가 있다. 왼쪽 위는 제임스 맥더못이 그린 짚 잰플롭의 매우 매우 초기 그림이다(103페이지). 그리고 그 옆에 조그마한 녀석은 카일의 초기 모습이다(104페이지). 우리가 릭의 요새에 대한 에피소드를 선보이자 스티븐 춘은 다른 프로그램에 등장하는 릭과 모티의 모습을 그리기 시작했다. 그리고 이 캐릭터를 인쇄해 작업실 곳곳에 붙여 놓았다. 초기의 아이디어는 요새(〈미지와의 조우〉) 전반에 이들을 숨겨놓는 것이었지만 우리는 지금의 모습으로 결정했다.

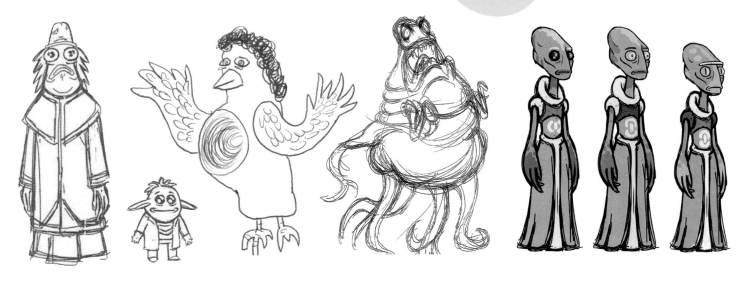

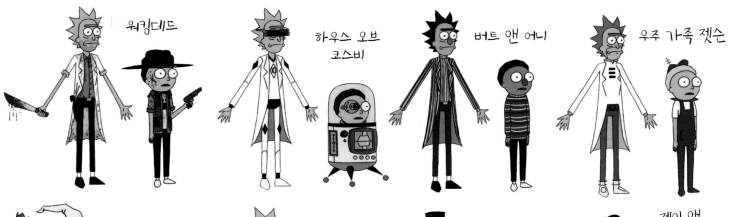

 워킹데드

하우스 오브 코스비

버트 앤 어니

우주 가족 젯슨

 반지의 제왕

어드벤처 타임

브레이킹 배드

제이 앤 사일런트 밥

y

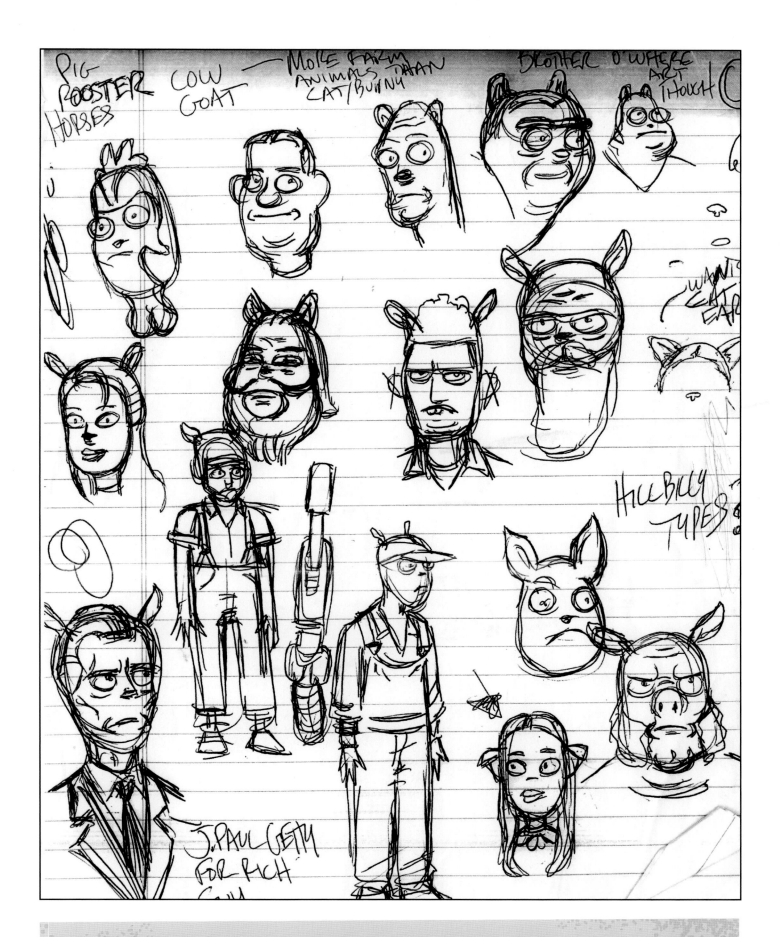

이 페이지에 있는 그림은 아트디렉터가 〈이상한 실종〉에 등장한 캣 피플을 그린 처음 모습이다. 고양이와 외계 생명체, 그리고 사람 사이의 완벽한 비율을 찾기 위해 고군분투한 모습을 확인할 수 있다. 따~악 맞는 이상한 비율을 찾기 위해 말이다.

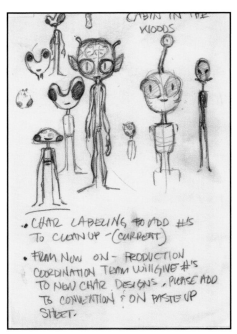

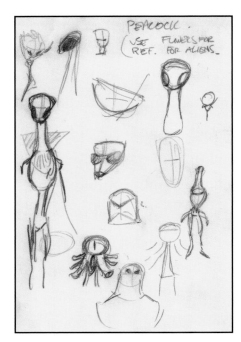

위에 있는 세 장의 노란색 종이는 카를로스 오르테가(선임 캐릭터 디자이너)가 그린 〈릭 포션 넘버 9〉에 등장하는 사마귀가 크로넨버그화되는 과정이다. 가운데 있는 빨간 선으로 그린 그림은 마이크로 우주 에피소드의 카일을 스케치한 그림이다. 앞서 말했듯이, 카일의 디자인은 떠올리기 어려운 것 중 하나였다 (104페이지).

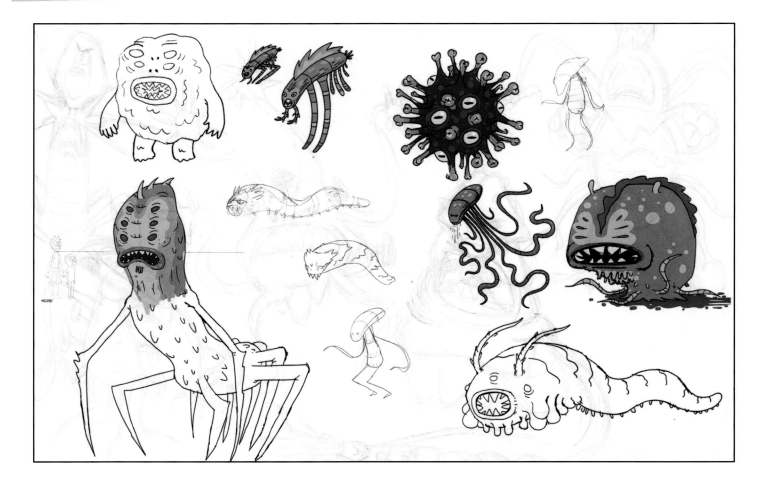

"스므란타! 스므로나! 스므러… 스… 스므란젤라? 스므로나단?" 이 페이지에는 초기 콘셉트와 외계 생명체 모습을 끄적인 낙서가 가득하다. 〈가조르파조르 돌보기〉에 등장한 글락소 슬림슬롬(오른쪽 아래)에 입힌 초기 색깔도 볼 수 있다. 왼쪽에는 마이크로 우주에 등장하는 또 다른 완전 초기 버전의 짚이 있다. 이 그림은 212페이지에 있는 그림보다 더 짚과 닮았다는 사실을 확인할 수 있다. 하지만 당연하게도 여기서 가장 중요한 점은 차원 간 케이블 채널인 《스므루의 스므로스》에 등장한 지금의 모습에서 살짝 벗어난 버전의 토니(오른쪽 위)가 아닐까?

스므란제라아아.

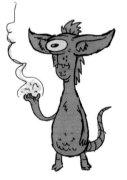

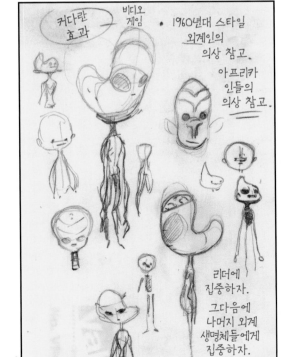

커다란 효과

비디오 게임

• 1960년대 스타일 외계인의 의상 참고.

아프리카 인들의 의상 참고.

리더에 집중하자.

그다음에 나머지 외계 생명체들에게 집중하자.

스토리보드 *Storyboards*

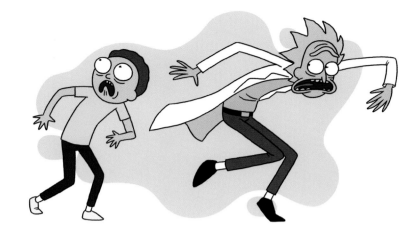

이 업계에서 우리는 이를 '보드'라 부른다. 대본이 제작에 들어가면 재능이 넘쳐나는 우리 인하우스팀은 모든 것을 그리기 시작한다. 먼저, 섬네일을 스케치한 다음, 영상으로 만들기 위한 대략적인 묘사를 위해 오디오를 입힌다. 일련의 메모를 작성한 후 섬네일을 깔끔하게 정돈해 스토리보드에 싣는다. 아래에서 볼 수 있는 〈릭스러운 청춘〉 에피소드처럼 말이다. 이 하우스 파티 에피소드를 담은 스토리보드는 유난히 깨끗했다. 너무너무 완벽했다. 그리고 마지막으로 스토리보드가 결정되면 애니메이션으로 제작하기 위해 바델로 전달한다.

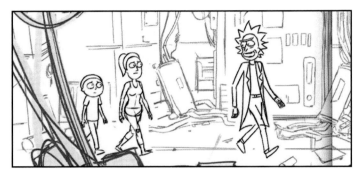
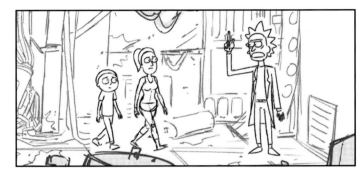

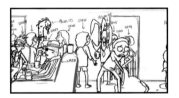

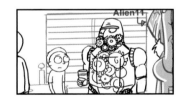

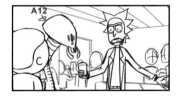
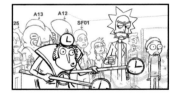

의자와 햄버거만

"세상에, 모티, 미쳤어? 지금 심슨 가족을 죽였잖아!" 이는 《심슨 가족》 마지막 에피소드인 〈수학 경시대회〉의 카우치 개그를 위해 우리가 만든 스토리보드(아래)다. 모티는 심슨 가족의 복사본을 만들기 위해 킨코스 같은 장소에 갔다. 자세히 들여다보면 알 수 있듯이 그림 속에 줄을 선 모티의 모습을 확인할 수 있다. 아, 그리고 위의 그림? 이 그림은 〈흡수되다〉에서 릭이 빨강 머리 생명체로 가득한 경기장에서 관계를 갖는 동안 모티와 서머가 릭을 기다리던 장소로, 햄버거가 가득한 장소의 스토리보드다.

일반적으로 스토리보드는 흑백으로 그려진 그림 위에 메모와 카메라 위치가 빨간색으로 표기된다. 때문에 이 페이지에 있는 이런 스토리보드는 매우 드물다. 스티븐 춘은 모티와 젤리빈 씨 사이의 악명 높은 화장실에서의 마지막 결전(〈미식스와 파괴〉)을 위한 일종의 '신 콘셉트'로 앞서 말한 체계가 잡히지 않은 컬러 스토리보드를 사용했다(115페이지). 단언컨대 심오한 장면이다. 우리 제작진 중 몇 명은 이런 그림을 본 적도 없다고 언급했다.

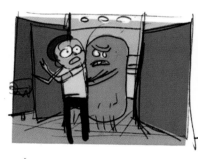
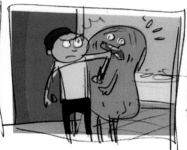

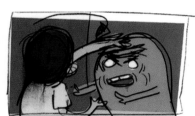

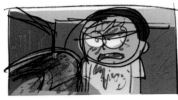
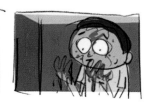
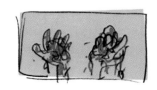

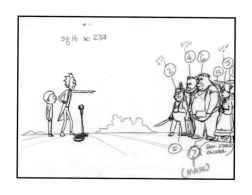

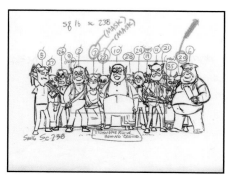

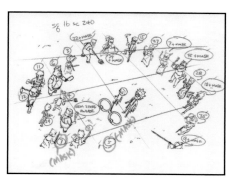

"모티… 퍼지(꺼억)를 위한 시간이야." 이렇게 번호가 매겨진 스토리보드를 보게 된다면 마지막 단계가 코앞에 왔으며 까다로운 단계를 잘 넘어왔다는 뜻이다. 여기 있는 〈정화의 날〉 장면들은 다양한 설정, 그리고 캐릭터와 가면이 필요했다. 그렇기에 여기에 있는 동그라미로 표시한 모든 숫자는 제작하는 과정에서 추가적인 자본과 디자인 요소가 필요한 부분을 표시한 것이다. 각 캐릭터는 제각기 다른 숫자를 부여받았기에 바델은 누가 누구인지, 그리고 어떤 캐릭터를 애니메이션으로 만들어야 하는지 명확하게 알 수 있었다.

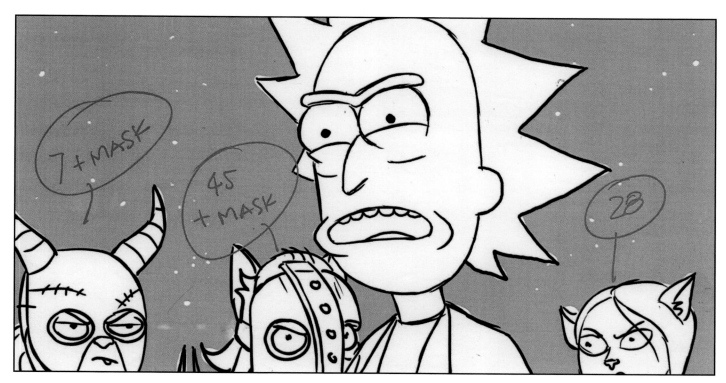

작가들의 작업실 In the Writers' Room

자~ 찰칵! 이제 커튼을 걷어 대본이 작성되는 마법이 일어나는 곳을 보여주려 한다! 왼쪽에서 오른쪽으로 순서대로 우리 새 작업실의 로비, 작업실 안에 앉아 있는 작가인 라이언 리들리와 단 구터만, 그리고 로일랜드의 강아지 중 하나인 펍펍이다(참고로 펍펍의 코는 핑크색이고 제리의 코는 갈색이다). 그 아래는 작가인 맷 롤러, 라이언 리들리가 로일랜드의 작업실에서 함께 까다로운 작업을 하는 모습이다. 그리고 이 사진에서 로일랜드의 장난감 수집품 취향을 엿볼 수 있다.

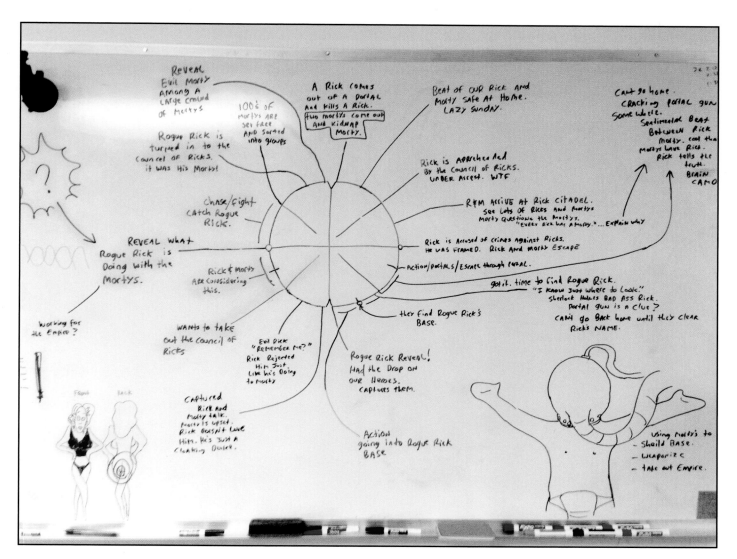

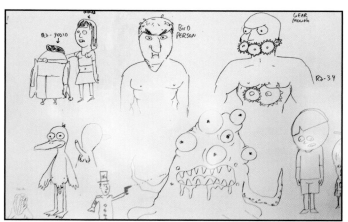

와아~ 화이트보드다. 이 지울 수 있는 금빛 조각에 많은 작가의 창조적인 과정이 쏟아진다. 캐릭터 모습을 끄적인 낙서, 고환 괴물, 정신 나간 아이디어, 그리고 끝도 없는 스토리 서클 등 말이다. 여러분의 마음에 들었다는 가정하에, 스토리 서클이 뭐냐고? 스토리 서클은 하몬을 비롯한 여러 작가가 이야기를 이끌어가기 위한 구조도로 사용하는 도구다. 그 기반에는 모든 이야기가 비슷한 패턴을 따른다는 생각이 있다. 위쪽에 있는 사진은 〈미지와의 조우〉 에피소드를 위한 스토리 서클을 만드는 과정의 놀라운 비하인드 신이다. 몇몇 세부 사항은 달라졌지만 이 에피소드의 최종 버전은 구조적으로 이 사진과 매우 유사하다. 또 다른 끝내주는 사실: 〈미식스와 파괴(왼쪽 아래)〉에 등장하는 계단 고블린을 그린 로일랜드의 초기 그림과 초기에 그린 기어헤드와 버드퍼슨 낙서(오른쪽 아래)는 〈릭스러운 청춘〉의 파티 참석자에 대한 아이디어를 내는 동안 등장했다.

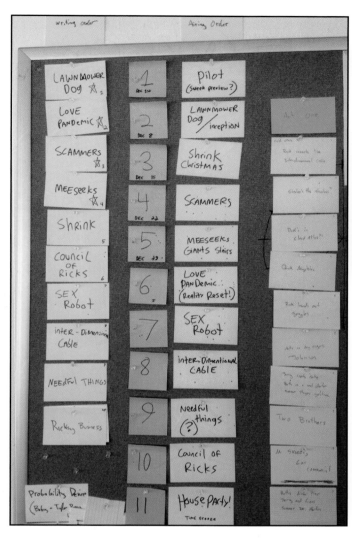

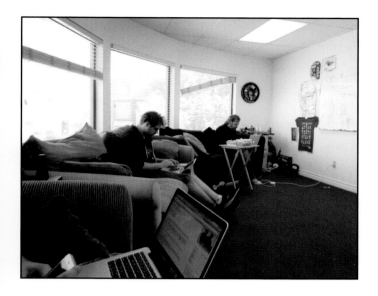

이 포스트잇 사진으로 시즌 1 제작 과정을 엿볼 수 있다. 왼쪽 줄은 '제작 순서'를 보여준다. 그러니까 우리가 이 순서를 따라 에피소드를 만든다는 뜻이다. 그 옆에 있는 포스트잇은 '방영 순서'를 보여준다. 이는 우리가 어떻게 방영 순서를 정했는지를 보여준다. 정말 멋지다. 그 아래는 '구터만' 셔츠(작가인 단 구터만의 사진이 담겨 있다)를 입은 시즌 2 작가들의 사진이다. 사실상 구터만이 사진에 있는 건 아니지만 셔츠에는 있다. 그러니까… 어떻게 보면 사진에 있는 것 아닐까? 어쨌든 책은 여기서 끝이다! 워버 러버 덥 덥! 리키 티키 태비, 비요치!!

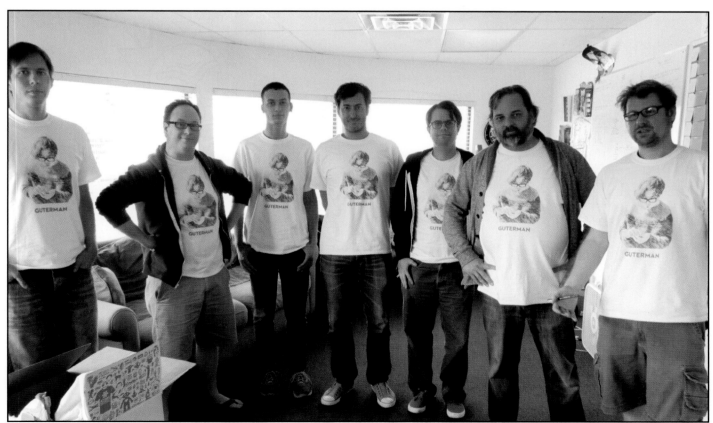

제작
저스틴 로일랜드 & 단 하몬

아트디렉터
제임스 맥더멋

감독
피트 미첼
웨스 아처
후안 메자-레온
제프 마이어스
브라이언 뉴튼
도미닉 폴치노
존 라이스
스티븐 샌도벌

디자이너
마이크 칠리안
칼로스 오르테가
앤드류 더랑지
스티븐 춘
크리스 볼든
이반 아기레
자크 벨리시모
밴스 케인스
랄프 델가두
브래들리 게이크
제라드 T. 갈랑
제너 골드버그
알렉스 J. 리
브렌트 놀
로저 오다
막시무스 율리우스 포손
스테퍼니 라미레스
은지 리 로에스
존 버밀리예
밀레 헨슨
사브리나 마티

컬러 키/
배경 채색 담당
제이슨 뵈슈
캐롤 와이엇
카일 캡스
잭 쿠수마노
칼리 폰테키오
후안 가리도
야오야오 마반아스
크리스토퍼 너어
엘리사 필립스
추휘 송
헤더 위더

스토리보드 아티스트
스콧 알버트
마틴 아처
루피노 로이 카마초 ||
빌라모아 크루즈
존 파운틴
브라이언 L. 프란시스
에리카 헤이스
스콧 힐
팀 홉킨스
마크 맥시스
에릭 매코널
단 오코너
프레드 레예스
테드 스턴
매튜 타일러
J. C. 웨그만
마이크 베터한

스페셜 땡스
마이크 라초
키스 크로포드
올리 그린
J. 마이클 멘델
델나 베사니아
배리 워드
플로리안 와그너
네이션 리츠
마크 반 이
라이언 리들리
단 구터만
마이크 맥머핸
시드니 라이언
미셸 프너스키
마크 에스트라다
카롤린 폴린
데이비드 마셜
데이브 스카피티
마이크 와드코와스키
앤더 리긴
데이비드 바이저
태머라 헨더슨
애비 마일리
제임스 피노
조 루소
크리스 파넬
스펜서 그래머
사라 초크
재닛 노
브랜던 라이블리
엘리스 살라사르

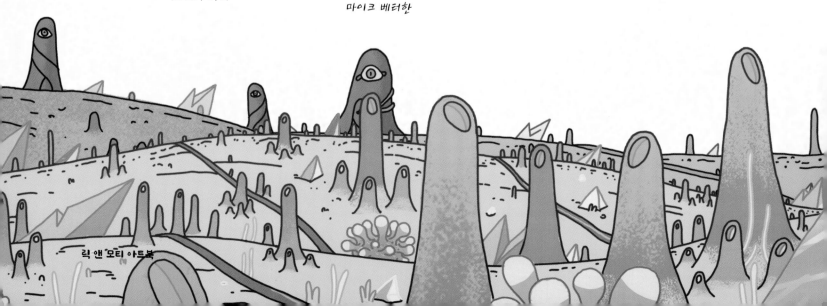

릭 앤 모티 아트북